李屏賓

光，帶我走向遠方

My Journey

with

Light

Mark Lee

名家推薦

李屏賓說「只要一點點光，就會有希望」。他的電影攝影用光自然，從尊重生命中散發出藝術無窮的力量。簡約中顯出寶貴，無遠弗至。該讀他的生命傳記。

——李安

很難分清楚，是他一輩子屬於電影，還是電影一直擁有他。年復一年，屏賓都浸在電影裡，人生裡的好事、壞事，都是電影。因為電影，他踏遍了世界，因為電影，他有了自己。但李屏賓的世界不僅於此。返美前，總先繞路，回北投看母親，那是成長的地方，得回去。美國洛杉磯，是屏賓另一個家，妻子、兒女都在那，那是他最安適的地方。

人們總說李屏賓是國際攝影大師，跟著台灣新電影成長，領著後來的台灣電影走向更遠的前方。人前繁華，頸背之後，總有滄桑。功勳成就，都是浮雲，而雲之上的是，橫跨北投與洛杉磯之間，李屏賓無法割捨的牽絆與眷戀。李屏賓是那種兄弟，那種一通電話，都情義相挺的那種兄弟。那是我的兄弟，他的一生都追著光，大家都欽羨、敬佩他能夠追著光。但，他也是光，照亮了電影的陰鬱灰暗，他會穿透世事無常，穿越悲痛哀傷，讓你看見人，最真切踏實的模樣。

——倪重華

003

前言——

光，依然存在

光是所有藝術創作的泉源。光是一直在流動的，就像生命的時光一去不回。光讓我們想到時間流轉，想到生命易逝。光，只要一點點光，生命就有希望。

我的這一場乘著光影旅行的人生路，不知不覺進入回望的時刻。

一面還在繼續往前進行，一面又被某種力量逼著往回看。

前方的路不知還有多長，回望我這過去的四十五年，忽忽有一種「千巖萬轉路不定，迷花倚石忽已暝」的情懷在胸口湧動。

二〇一六年，我接任第十八屆台北電影節主席，每年夏天必須停留在台北一個多月，於是有了時間和侯孝賢、倪重華等老友們相聚，當入酒三分，往事重提，微醺中撥開塵霧，就墜入了層層疊疊，縐褶從未熨平的往事。

「當大家都坐在飛馳的車上時，只有他一個人跟著車子後面。沿路欣賞著風景慢慢地走。結果走得最遠的反而是他。」

小野寫的，沒想到一晃快四十年。

那年我二十九歲，一九八三年，中影派為電影《竹劍少年》的攝影師。

我生而逢時，正好遇到台灣電影的天空起風並捲動的年代。

而當時在中影，我已當上攝影師，獨立拍攝了多部紀錄片，之外也拍了兩部來台灣拍攝的港片《飛刀，又見飛刀》、《武之湛》，而在中影的編制上我還是攝影助理，《竹劍少年》是中影第一次指派我做攝影師的電影，可見當時中影對技術人員素質的高度要求。

張毅導演籌備《竹劍少年》時找我做攝影師，但中影還是非常不放心，另指派了攝影指導，每一個鏡頭都要由指導確認後才能拍攝。

片子的場景是在綠島，我們一邊拍攝一邊勘景，有天拍攝結束，製片安排搭乘租來的小巴車去燈塔勘景，但各部門需要去的人太多，小巴塞滿人載不下了，攝影指導就對著我說：「阿寶，我去就可以了，你下車不用去了。」這時車上的同事都看著我，我心中想：「我是攝影師啊！怎麼能叫我不去呢？」心中泛起一陣委屈，也覺得很丟人，攝影師被請下車。我愣了一下想說些什麼，事實上又能說些什麼呢？

那時也沒再多想就跳下車了。

反正綠島也不大，小巴飛馳而去，揚起的沙塵撒了我一身，小巴漸漸遠去，望著這一塵土彌漫濛濛混不清的小路，未來人生的路會不會也是如此？轉頭一看，旁邊是無盡的沙灘連著碧海藍天的景色，這個畫面太美了，心情一下子就好了起來！一個人快步往前走，想想攝影指導的安排也是對的，他有他的不得已，總不能讓整組人耗在那影響工作。想起小時候，在外和別人打架，母親總是先向對方道歉，說我的不是。沿途看海聽海，天寬地闊，沾了一點髒灰的心情，頓時被洗得乾乾淨淨。

後來在拍攝燈塔的塔頂時非常困難，塔內空間很窄，塔頂四周有一小走道，只夠一人走動，風呼呼地吹著，感覺隨時就會被風帶走；有一鏡頭攝影指導指示我，將攝影機架在燈塔頂端的護欄邊緣處，先拍塔內擦燈的演員，再往右快速攀搖，同時鏡頭推進（ZOOM IN）到遠處海邊，聚焦在一群扛著木劍的跑步少年，塔上空間太窄，我只能身懸塔外，拍攝這個鏡頭身體手臂的動作變換很大，有些高難度，而我一腳跨到塔外面，半個身體懸在空中，實在很難操控攝影機。當年攝影器材非常簡易，沒有穩定的油壓齒輪機頭，也沒有電動的鏡頭推拉控制設備，一切都靠攝影師的一雙手。

我告訴自己，未經歷風險磨難，怎麼可能成功，沒有付出辛勞的收穫也不會甜美。何況上山下海、餐風露宿是攝影師的基本職責，若是這樣都不行，還談什麼理想未來，就趁早改行吧！

最後，我成功地完成了這一個畫面，過了一關，從此信心也跟著提高了，心情從抱怨、不解，轉化成感謝攝影指導給我的磨練。

生活中處處都有啟示，有一晚上下著小雨，我們在一處山坡地裡拍攝，需要在傾斜長滿綠苔的岩石上架設攝影機，非常地困難，我試了幾次都架不穩，忽然發現岩石上有三個不等距的小洞，勉強可以架設三腳架，沒想到大自然所賜予無用之用的小洞，竟在當下起了關鍵性的作用。

滴水穿石，在堅硬的岩石上要穿鑿出三個小洞，需要多長的時間以及多少水滴？而那三個小洞，又剛剛好能夠在對的時刻，遇到一個需要它的人？

我當時有一個浪漫的想法，它在這山坡上等了我上百年，我們終於相遇。因我用了它，更確立了它存在的價值，我因它而明白了存在的意義。

那時我一心一意只想把電影拍好，用盡心思和力氣也祈求運氣。我很明白，萬一這電影拍失敗了，肯定被打回去繼續當助理，最壞的結果就是再等幾年，訓練好自己，等下一次的機會。回想起來，綠島那段海天一色的路程，當真既浪漫美麗又滿腹辛酸，而即便辛酸，對於大自然的呼喚，我仍然無法視而不見。

那彷彿就是我後來人生的預演，某種命運的伏筆。

從此以後，我就一直是那個爬上燈塔頂端，站在懸崖邊緣，迎風而立的冒險者。

最初是沒選擇，後來則是自己放棄了選擇。

站在邊緣是要提醒自己，只能往前走無路可退。

站在邊緣，是為了不掉下去。

我的人生劇本一直是一個人，走了很遠也很久；中影的十二年，從一個矇矇少年應時際會，參與了台灣新電影的初創行列。最早的《竹劍少年》、《單車與我》、《黑皮與白牙》、《策馬入林》、《稻草人》、《童年往事》、《戀戀風塵》的十一年只算熱身。

接著命運安排我去了香港，從零開始接受現實的挑戰與磨練，之後來自異國的邀約接連不斷，除了香港，我頻頻飛到越南、泰國、日本、法國、美國、加拿大、尼泊爾等地工作，甚至走進中國大陸的長江、西藏和可可西里無人區與內蒙古零下四十度的大興安嶺。年復一年飛到不同的地區國家，與不同文化的導演合作，如許鞍華、張艾嘉、田壯壯、王家衛、陳英雄、行定勳、姜文、吉爾布都、是枝裕和、宗薩欽哲仁波切……在世界各大影展中，從不同的人手中接過獎盃，最後回到台北電影節主席，讓當時幾乎停辦一年的台北電影節如期舉辦至今，又從李安導演手上接任二〇二二年金馬獎執委會主席。

「李屏賓以一個人的力量，影響了台灣電影用光的觀念。」攝影前輩、我的老師林鴻鐘有一次在接受訪問時，說了這句溢美的話。

其實我沒有那麼大的能力，也沒有這麼大的理想，我只是在尋找另一種可能的光影，我只是比其他人更早、更大膽地，嘗試用不同的光影。在我拍的電影畫面裡，我只是希望光影能說話、影像能動人、畫面能傳達如文字的魅力，我依然是那個站在塔頂邊緣的攝影師。

這些年我最渴望的事，從來都是回家。

台北的老房子一直都在。我有兩個家，一個在洛杉磯，有妻子和兒女；一個在台北，是母親一直住的地方。這裡有恆久不散的母親的氣味，也放著我半生收藏的書畫器物，但因為我的工作是電影攝影師，無論哪個家，我也只能來來去去，大部分的時間，我都在不同的電影裡，在一個又一個不同城市中漂移，總是讓我離家越來越遠。

從小我住台北，家在鳳山相隔三百多公里，那時對小小的我來看，就是天與地的距離，每年只有寒暑假可以回家。當時沒錢買火車票，每次回家都是清晨四點多，天矇亮由木柵走到台北火車站，當晚睡在火車站前的圓噴水池旁，第二天清晨買一張五毛錢的月台票進站，每次都是搭乘早上四點多的慢車去高雄，一路躲藏查票員，晃晃蕩蕩十幾個小時，再轉火車去鳳山火車站。若是一切順利，出站後再走一個小時的路回家，你說回家容易嗎？服役海軍三年，一半時間在外島，一半時間在海上，在中影的十二年裡，有一大半的時間是與母親和家人住在一起，一半的時間是在外景地，最

後兩年我結婚有了自己的家；後因工作去了香港，我的家也搬了過去，陌生的城市，聽不懂的語言，人生一切重新開始，香港十一年後，為了即將上學的孩子，又一次遷移到更遠的洛杉磯，人生面臨再一次地從頭開始，從這時開始我飛向不同的國家工作。在我內心深處，我是一個時時刻刻都想回家的人，但我一生熱愛的電影工作，卻是一個讓我回不了家的行業，像一個帶著我天涯海角去漂泊的情人，收穫光影與回憶的同時，也收穫孤獨與痛苦，不是只有忠孝難兩全，人生的任何事情都很難兩全。

光陰快逝如流水，四十多年來，我就在兩個家與拍攝地之間游牧，隨著電影的牧草而漂泊。我在所有找我合作的電影合約中，我都要求往返要經過台北，藉此可以探望母親；我思念家人，工作一結束先看望母親，然後全力狂奔回我的家，每每與家人相聚一陣子之後，又總會有新的工作召喚，內心老是掙扎去還是不去。事實上也沒有選擇，縱使想留在溫暖的家，最終還是要面對對家的責任，只能繼續上路。

我的人生，簡單來說，就是從一部電影到另一部電影，從清晨的微光到黑暗中仍然存在的光。

《歧路天堂》工作照。

目錄

Chapter 1

光的軌跡　　回望那個時候

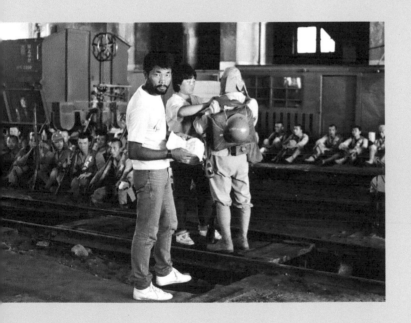

就算被罰跪也要看電影

我在鳳山眷村住到小學三年級。

父親是軍人，很早就過世，記得當年撫恤金很少，三十多歲的母親默默扛下了家的擔子，隻身撫育我們五個孩子。天還未亮就出門幫人洗衣服，到山邊竹子搭的工廠做女工，有段時間則是到市場賣菜，我的大姊暑假時會去鳳梨罐頭工廠打工，貼補家用，她回家時身上總是帶著鳳梨的酸甜香味，有時候會帶幾支做罐頭剩下的鳳梨心，雖然硬而少味，多年來，還經常在心中回味那份酸甜。

大概從上學起，我經常一放學回家，吃完晚飯，就趁著媽媽在收拾碗筷或者不注意時，一個人溜出去，目標只有一個，村門口的小戲院。我站在竹子搭的戲院門口，等到合適的瞬間，選定某個陌生人的身後，假裝是人家的小孩跟著走進戲院。看了哪些片，大多不記得了，印象較深的有《五毒白骨鞭》、《玉釵盟》、《神拳鐵腿》，當時大都是黑白功夫武俠電影。明知電影裡的動作，像一躍上屋頂、一刀殺死幾個人，都不是真的，對我卻有莫名的魅力，不斷地吸引著我。

當然再三偷溜，早晚東窗事發。一開始媽媽生氣我回家不寫功課不唸書，那時我確實不喜歡讀書寫字，有時看完電影回來，她會罰我跪在父親的靈位前，每次回想起

那時的情景，都覺得比悲傷更悲傷。

我總對電影裡的故事充滿好奇，很想知道這一切到底是如何發生的，說起來這也是鄉下眷村唯一的娛樂，但那種迷戀也許是與生俱來。父親身居軍旅，逢年過節家人都會被接去部隊看京戲或看電影，這應該是我對電影最早的記憶。電影太神奇，太吸引我，五個孩子中，唯獨我是喜歡電影的「問題兒童」，就算被罰跪，還是頭也不回地走向電影院。

京戲也很吸引我，一度還動過去學京戲的念頭。

天天混戲院，時間一久，不但戲院工作人員都認得我，媽媽也無可奈何地接受我喜歡看電影這件事，放任我去。放學時，我都會經過村口的電影院，由於白天不放電影，小戲院門總是開著，我和同學便經常跑進去，在舞台上嬉鬧。有一天，我們

李屏賓與家人。

天大地大的叛逆

小學四年級，我就住進離家三百多公里、設在台北木柵馬明潭的國軍先烈子弟教養院，也就是國軍遺族學校。

國軍遺族學校，簡單講就是另一種類型的孤兒院、教養院，一個收容了一兩百人的寄宿學校，來自全省各地的孩子，都有相同的背景：我們的爸爸為國犧牲了，媽媽養不起一大群孩子。國家當時規定，每個家庭可以送一個孩子進來，國家幫你教養。

闖進去，遇見了戲院管理員在修理東西，他拿錢叫我們幫他去買一瓶酒，我們高高興興地買了回來，還找回兩毛錢，他倒了兩小杯酒對我們說，誰喝一杯給一毛錢，我們搶著各喝了一杯。之後我們倆搖搖晃晃，天旋地轉，我還記得，我抱著竹柱子轉，頭東撞西碰著。

這是我人生第一次喝酒，也是第一次醉酒被扛回家，聽母親說我醒來之後，第一個念頭是想去廚房拿菜刀，想去找那個騙我喝酒的管理員。

這樣的日子只持續到小學三年級，我十歲。

李屏賓與家人。

我記得我是自告奮勇去的，媽媽也認可兄弟姊妹中，我性格外向比較野，可以自我保護，敢天天看霸王電影就是明證，應該也更容易適應新的環境。

但剛到教養院時，我還是經常偷偷地哭了，主要是想家，強烈地想家。

教養院過團體生活，一間間房都排滿上下舖的鐵床，活像個小軍人，早上升旗唱國歌、院歌，還記得院歌的開始是「先烈之血主義之花，有教有養培植新芽……」。

接著吃早餐後，輔導老師會騎上腳踏車，領著我們一群孩子，走到十幾公里外的學校上學。最棒的是每幾個月還會放一次電影，一群大小孩小小孩都擠在一起，坐在地上或是自己的小凳子上，這多多少少滿足了我對看電影的渴望。

在「正常」的學校我們是異類，沒有父親，住在教養院。幸好我的心理素質還算強，陰影面積很小，也很早就習慣了團體生活，早已被環境逼出了生存之道。

雖然過去幾十年了，記憶猶新，我還記得曾經帶著幾位同齡的院友逃亡。那一次逃了近兩星期，我們身上也沒錢，幾個小孩四處流竄，曾經躲到板橋國立藝專附近的一所小學校，晚上就睡在學校走廊、馬路施工的涵洞、廢棄的防空洞也睡過，餓了就去偷東西吃。最遠逃到了台中梧棲海邊，還記得沙灘上滿滿的白色小螃蟹，你往前走一步，腳邊的小白蟹，鑽洞的鑽洞，跑的跑，全不見了，甚是好玩。印象中旁邊還有一個廢棄的碉堡，我們也曾留宿其間。為什麼想逃？無非就是覺得老師太兇，生活環境太苦悶沒希望，行動受管束，還夾帶著一種奇異的夢想，大概是被電影教出來的天真，幾個逃出孤兒院闖蕩天下的孩子，幹了一番事業，十年後再風風光光地回

來，衣錦還鄉。

全校老師出動找人，學校最後想出大絕招，把每個小孩的媽媽找來，陪著老師一塊兒去找，那晚我們一起的同學，其中一位山賣了我們。我們原想夜宿小學，聽到遠處喇叭聲傳來老師的聲音，我們就跑向學校旁的一片草叢中躲藏，更遠處有幾輛車朝我們的方向開過來，幾位母親都輪流用擴音器喊著自己兒子的名字，我也聽到了媽媽的聲音，為了我，母親從鳳山趕到台北來嗎？我才意識到自己闖了大禍，我實在太不孝了。我站了起來，當車子開到我前面停了下來，聽見媽媽的哭聲，我也跟著一起哭了！再天大地大的叛逆，都像冰雪碰到太陽一樣融化了。

父親部隊從大陸撤退來台灣時，他帶來的隊伍裡，有位非常年輕的軍人。當年政府擔心有些部隊不效忠國家，便將來台的所有部隊打散重組，一直到父親去世多年後，這位軍人才找到我們。那時我從海軍剛退伍，為了感念父親對他的恩情，他執意收我為義子。後來才知道，他的父親在民國初年是一位重要的大人物，之後到台灣的許多軍政人物，都是他父親的舊部。那些年他引領我見到好幾位民國史上的知名人物，那些權勢人物的起與落，就像唱片的兩面，一面是叱吒一時的英雄，翻到另一面，就成了苟且過餘生的路人甲、落水狗。這些長輩一生的起伏，對我的性格與面對生命的態度，都產生了決定性的影響與改變。

多年後我在國際電影界，有了些許名聲，被人家稱呼為攝影大師、華人第一攝影師、國際攝影大師，我也從不放在心上，從不會用高高的姿態說話，對助理們呼來喚去，我永遠是大家的賓哥，平起平坐的朋友。

但我也明白，某一部分的自己是強悍的、極端冷靜的，遇到任何困難，沒有妥協，沒有退路，一定克服。即使我的身後突發意外巨響，我也不會回頭張望，冷靜面對任何事情。

我的母親王永珠

我的母親名叫王永珠，二〇一八年去世，享年九十二歲。

母親走了，我的世界也變了。

母親在心有所寄，身有歸處，人世間的苦痛都可順受，母親去了，好像一切都要結束了。失去了再繼續奮鬥的目的，驀然發現人生所有的努力，原來都是為了母親，為了報答母親的偉大。如今台北的家空了，再無人長住，隔年回台參加金馬獎頒獎典禮，主辦單位安排我去住酒店，我婉謝了，就算媽媽不在了，我還是想回家住，那裡有媽媽的身影，有她的氣味。為了思念母親，我和家人們商議，將房子買下，保留母親生前居住的樣貌，留下來家人相聚都有個歸處。

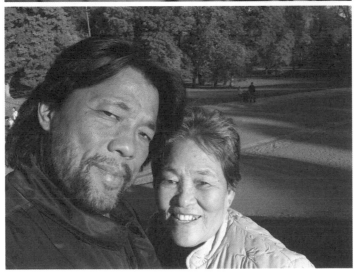

李屏賓與母親。

我遺傳了父親的長相，因為從小在外長大，外型顯得粗獷，也有幾分江湖味。但我深知，我遺傳了母親的個性，心細、柔軟而堅毅，內心有深情卻不輕易表露，像風中的蘆葦迎風而彎，卻彎而不斷。這是法國導演吉爾布都對我的形容。我從小在團體生活中長大，為了保護自己，經常打架，到處鬼混，是個讓人頭疼的小孩，但一生沒有走上歹路，應該就是歸功於這樣的內在性格。

母親生在大戶人家，聽她說小時候騎匹小騾馬，跑一天都還在自家的田地裡，光是家中長工就有六十多人。無奈文化大革命後成了黑五類，父母被掃地出門，死於飢餓。

母親在大陸時就與父親結婚，渡海來台時已懷有身孕，後來她有了五個孩子，命運沒有許諾她幸福美滿的家庭，丈夫逝去留下五個孩子，最大的十歲，最小的才剛出生沒幾個月。

而我們在台灣無親無故，沒有避風的港灣，全靠母親一人支撐著一切。

我從小時候就能感受，身兼父職的媽媽非常辛苦，沒看過她怨天怨地，她順從命運，活成家裡唯一的支柱，努力讓我們站得直挺挺。為了不增加她的負擔，凡是會使她憂心的事，除了偷看電影一事，其他的我都小心藏起來。有一次學騎腳踏車，摔進又高又深的大水溝，胸部與整條腿擦傷瘀青，也是忍著痛不說，最後被鄰

居媽媽揭穿。

母親也教會我，我們苦要苦得有骨氣。

到教養院後，我最大的煩惱，就是家在哪裡？我要怎麼回家？那時只有寒暑假能回家，我住校期間母親有好幾次被送進醫院，病得兇險，這些我都多年後才知情，於是暗暗許願，願意用我的生命換取母親的長命百歲。我渴切見到母親，但台北高雄，一個小孩，沒有錢，怎麼回家呢？放寒暑假時，我和幾個住南部的學長結伴同行，清晨三、四點出發，從木柵馬明潭國軍先烈子弟教養院走到台北火車站，買一張月台票，等隔日清晨第一班火車，然後一路逃票回鳳山，下車後還要再走一段山路。不管路多遠都靠兩條腿，只要能回到家一切都值得。

家人不會知道我幾時回家，當我坐了久久的火車，又走了長長的路，進到我日夜思念的家，大喊一聲「我回來了」的那一瞬，從來都是我生命中最快意、最燦爛的一瞬。

思念媽媽，想要回家的心，可以打敗一切。

對三十一歲成為寡婦的母親，我也是一直到了同樣年紀，才明白三十一歲有多麼年輕，是一個女人如花綻放，生命中最好的時光，她卻墜入了黑暗深淵，勞動終日。

李屏賓與家人。

在她的生命裡，人世間沒有享受美好的青春這回事。

所以如果我能選擇，我願意一直陪伴、照顧母親。在中影的十二年，是我與她相處最長的一段時間，一面為自己奮鬥，一面了解我最愛、又有些陌生的母親，那些年是我人生最快樂的時光。母親就像我的初戀情人，我所做的一切都是為了她，在中影的十二年裡，我從未打開過我的薪水袋，總是一概交給了母親，雖然微薄，但我一心只想為她排愁解憂。

但是命運還是弄人，我三十四歲時被迫留在香港發展，那時我剛結婚一年，妻子也搬來了香港，妻子是相識於台灣的美國女孩，後來兩個孩子也是在美國德州、香港陸續出生，幾年後為了孩子的教育，妻子堅持舉家遷往美國，我長年在外拍片，家事都是妻子做主，我只能聽從其意。沒想到世界變小了，與母親的距離卻越來越遠了，為了今後還能經常見到母親，後來在我的工作合約裡，我要求無論到哪一個國家拍片，一定要先經過台北再轉去拍攝城市，這樣我可早一點到台北看望母親，能夠多陪母親一天是一天，我在很年輕時就知道，人生的時光很短，見一次少一次。

有一次母親以一種同情和不捨對我說：「唉，你們拍電影，比軍人還可憐！軍人駐防外島，有時半年一年回不了家，但調回來後就可以經常回家了，拍電影呢，除非轉行或者失業，不然好像永遠都回不了家。」

在香港發展時，有時會到大陸拍片，我總會安排將妻子孩子帶在身邊，妻子帶孩

子跟了幾次後就不跟了，為什麼呢？因為我每天一大早出門開工，家人都還未醒，夜深了才回來，家人都已睡了，即使住在同一個酒店房間，妻子與孩子也見不到我幾次。這個工作最大的缺點，就是照顧不了家人。

二〇〇一年，我以《花樣年華》獲得第三座金馬獎最佳攝影獎。我上台致詞，說我母親在她花樣年華的時候，為了撫養我們幾個孩子，一直守寡至今，我四十七歲，母親也老了，我要在這把《花樣年華》的獎獻給我的母親。

這是打從心底含著眼淚說的話，不只《花樣年華》，我的每一座獎都應該屬於母親的。

二〇〇七年，我帶著母親到挪威參加「來自南方的電影」電影節頒發的榮譽獎與「李屏賓電影攝影回顧展和講座」。

「他為電影工作超過二十五年，持續拍攝電影超過六十部，作品的人文精神，促進理念交流，他的個人哲學，以開放態度，尋找新的視覺，永遠追求最好的影像。他的電影觸覺，為眾多的故事賦予詩意。寫實主義與影像詩意，成為他的視覺風格。」

台上主辦單位這樣介紹我，此後我就被封為「光影詩人」，可每當有人稱呼我為「光影詩人」時，我都自覺才不配位。

我上台領獎用英文說：「我母親一直不清楚我這一生在做的事，今天她來了，非

李屏賓與家人。

常感謝你們。」

我媽聽不懂我在說什麼，坐在後面的台灣駐挪威大使提點她：「李媽站起來，李媽媽站起來。」

我在台上看到她站起來，鞠躬，從容大度，不斷地說「謝謝，謝謝」，隨即又補上英文「Thanks」。

那一刻，我確定母親以我為榮。

而我對她，不只有愛，還有比天更高的尊敬。

打人和被打的日子

初中畢業後，我考上基隆海事學校，離開住了六、七年多的教養院，搬進學校宿舍，加入橄欖球隊。全家人也在這段時間從鳳山搬到台北，媽媽進電子工廠工作，姊姊開始上班，終於有一點餘裕供應我的學費和生活費。

基隆海事以打架聞名，我如魚得水，有人敢欺負我，我就反擊回去，日子只有打人與被人打兩大選項。記得有一次被一大群人追，以橄欖球隊隊員的身手，他們當然追不到，我可是每天五點多起床跑步，還要拚最後一口氣衝上好漢坡的硬漢啊。

學校臨海，最快樂的時光就是去游泳，抓不完的魚蝦和海膽就是我們隨手可得的零食和營養補充品。

但內心深處總堵著一種難以言喻的孤獨，我表面看似風趣溫和，其實很難和同年齡的人交上朋友，總覺得他們離我太遙遠，沒有共通的語言。

畢業了。前面有兩條路，一是想辦法繼續讀書，一是去當兵。以我的程度，大概也沒能力上大學，至於要幹嘛，根本一片空白，所以我選擇了國防部當年的「提前當兵提早就業」政策，先去當兵。一切等服完兵役再說。

生死一線的日子

三年的海軍生活，像做了一場醒不了的夢，也漫長得像過了幾生幾世沒完沒了。

一群剃了光頭的小夥子，在大冬天脫了個精光，一盆一盆的冷水由空而下，冰冷的水撞擊在溫熱的身軀上，變換成一縷縷熱氣緩緩上升。限時三分鐘內，全身要擦上肥皂，並清洗乾淨，就是所謂的戰鬥澡。這是三個月新兵訓練中心的生活之一。

士官班的生活就輕鬆得多了，每天行進中唱著軍歌，「我愛中華，我愛中華……」大部分的時間都在上課，我學的是發電機修護，四個月後我下士軍階結業，

被調派到海軍雷達站。那時印象最深刻的是國際巨星李小龍過世，一代偶像一覺不醒，第一次感受到生命如此脆弱，自己剛開始的軍人之旅，不知能否全身而回。

我最早被分發到大金門，就是外島。去金門就是去當砲灰了，那時很多人是有去無回，即知如此，我也只能默默前行。先到高雄海軍碼頭報到，當夜乘登陸艇往金門，真是所謂前途未知，生死未卜。到了金門料羅灣，又被分發至金城古崗山雷達站，幾個月後再調派至遙遠的孤島——東碇島，駐守四個月後再調往小金門哭山海軍雷達站，最後在海軍運補艦上退役。

剛被分發到大金門時，內心非常憂慮不安，當時金門還有砲擊，所謂的單打雙不打。而且前線戰地的軍法也非常嚴厲，聽說好多人去了，躲過了砲擊的危險，最後還是犯了軍法進了監獄。猶記得當年去當兵的台灣人，大都會背掛著寫上姓名的紅彩帶，站在小貨卡上揮手向小鎮的鄰里道別，車隊經過大街小巷，父母家人都跟在旁邊哭泣，如今想起來有如送葬的隊伍，一樣的生離死別，天上人間，各自安好。

一路搖晃，忘了過了幾天，一個大清早，搭乘的運補艦在料羅灣登陸。登陸艦的大鐵閘門緩緩放下，強光灑進籃球場大小幽暗的登陸艙裡，散落躺在各角落的新兵陸續站起來，艙外的沙灘上，早已站滿了來接新兵的各種單位，前排站滿了持槍的憲兵，滿臉蕭殺之氣，充斥著戰爭的氣味。

這太像曾經看過的電影戰爭畫面了！何曾想到有一天自己也會身臨其境，面對真實的生死戰地，戰爭原來還在進行中，有如未爆發的火山隨時可能再爆發。李小龍都死了，誰還能逃過呢？也只能一步一步往前走，接受命運的安排吧！

一群新兵蹲坐在急駛的大軍卡上，我也在其中。抬頭看著沿路兩邊的大樹快速滑過，紛亂的陽光與樹影在四周飛過，前路未知，心有戚戚亂如飛影。

金城附近的古崗湖旁的古崗山是我的第一站，報到後我被帶到我的宿舍，是一個又黑又長的坑道，一排行軍床排列其中，上面鋪蓋著白色塑膠布，滴滴答答的水滴，滴在白塑膠布上，有如太平間。我站在那，不知道該如何開始新的戰地生活。

從坑道出來到中山室，大約四、五十公尺的距離，小路兩旁布滿了相連的砲彈頭，倒埋在土中，彈殼內都種滿了太陽花，煞是好看，沖淡了一些戰地的肅殺氣氛。

每當有緊急事件或是吃飯，便會敲響吊掛在中山室旁的一顆完整的砲彈頭。老天啊，四周全是砲彈殼，這一小塊土地到底被砲擊了多少次？

有一天傍晚，砲彈又選擇了我們的山頭，咻咻咻！轟轟轟！碰碰碰！──交互著索命的響聲，落在陣地的四周，坑頂的水滴被震得四散，看著坑頂，我真擔心會不會震垮下來，這也算是某種震撼教育，需要用生命來學習。

第二天清晨，出坑道一看，好幾個大洞！四處撒滿一地宣傳單，還有些三綑一綑未散開的傳單。我撿起幾張看看，有批孔揚秦、批林批孔、孔老二貪汙……都是跟孔

036

夫子有關，不知那時孔先生得罪了誰！那是我第一次看到對岸的簡體字。

戰地的空氣瀰漫著未知的死亡氣味，每隔一陣子，就會聽說有人被水鬼摸走，割去了右耳，或哪個部隊有人自殺，也聽說有人揹著幾把槍，往對岸拚命游去，被抓回來後槍斃了！槍斃時還將各部隊頑皮搗蛋的傢伙，集中去現場觀看，以圖警示之用，再多的「聽說」，也不及自己的親身經歷。有一晚，我們幾個海軍戰友搭乘中吉普車由金城回駐地，快到駐地前遠遠看見路中間幾十個黑影，長槍和手電筒正對準著我們，命令我們停車。經過一陣檢查，警告我們路上要小心。有一位管理彈藥庫的老士官，拿了槍和手榴彈見人就丟，命令我們趕快回駐地，沒過多久，全島展開雷霆演習來抓捕他，真是驚心動魄。

還有一天半夜，我出坑道去小便，看到一個黑影在樹叢中晃動，我以為是夜間站崗的衛兵，沒在意就又回床睡了。一陣子之後坑道外雜聲四起，手電筒的強光閃爍，原來是附近的駐軍正在圍捕摸上岸的水鬼。一想剛剛看到晃動的黑影，哪是什麼衛兵，就是對岸的水鬼，想一想真是害怕，差一點可能就少了一個耳朵，沒命了！

除了經常驚嚇，也有些快樂的時光。我們的山頭遠望海岸，上下是古崗湖美景，兩山之間山坳處，有一位退役的老兵，開了一個名叫龍門客棧的小餐館，只賣滷大腸、蛋花湯，配著高粱酒別有一樂。隔一座山是金門高粱酒廠，不時會飄來陣陣酒香。兩山之間山坳處，有一位退役的老兵，開了一個名叫龍門客棧的小餐館，只賣滷大腸、蛋花湯，配著高粱酒別有一樂。最特別處是小店在一個廢棄的坑道裡，洞旁紅筆寫著「龍門客棧」幾個大字，每次來

此喝上一碗高粱配蛋花湯，總感覺已是天上人間。

我在這孤山上，養了十幾隻流浪狗，時間久了牠們都跟著我到處走，後來我調派到東碇島時，最親近我的一隻狗，也跟著我一起去了。幾個月後我再調回金門，牠留在了島上。牠是我這一段漂流的戰地生活中的良伴，至今想起來依然非常懷念。

東碇島就是一座挺立在大海中的孤山，島上沒樹，風總是急呼呼的，野草都不過膝，雨水也不容易落在島上，即使下雨也是帶著鹹味，從金門坐小艇到此將近四到五個小時，離廈門港只要四、五十分鐘。島上有一座紅磚造的老燈塔，專為進出廈門港的船隻導航，每天必須使用。說來諷刺，島上的國軍要為大陸的廈門港守燈塔，為了船隻的安全又好像是理所當然。

小艇由料羅灣航向東碇島

海水的波浪在四處湧動，淹蓋了四周的視野。我緊緊抱著我的狗，旁邊躺著一隻正在呻吟的黑豬，被牢牢緊緊地綑綁著，因為暈船豬不斷嘔吐嚎叫，搖晃著豬頭口沫四散，海水一波一波由天而降，我全身被冰冷的海水淋打著。

身體陣陣發抖，不知還能堅持多久，整個小登陸艇幾乎全淹沒在海浪之中，天搖地擺的小艇還努力往前挺進，在浪濤中誰知道小艇最終會往哪去？

命運的安排，我來到了前線的前線東碇島，孤島孤軍若是發生奪島戰，金門的援軍還未到之前，沒有人知道能守多久。聽說以前發生過好幾次爭島之戰，小島異主多次各有勝負，最後國軍駐守保持燈塔常明，讓附近漁民照常捕魚，進出廈門港的船隻安全無虞，爭島也就暫停了下來。為了安全，聽說在島的四周埋藏了各式各樣的地雷、悶雷、炸彈之類，在島上的駐軍依然日日繃緊神經，過著生死一線的日常。

島上最缺的是飲用水，全靠運補，雖然有一些蓄水池，但是常年不下雨，下的雨也是半鹹的，留在池中早已變成墨綠色的半鹹水，每天只發一個茶缸的半鹹墨綠水，供刷牙、洗臉、擦屁股溝之用，真想洗澡就看老天何時下雨了。

南瓜、黃豆和米粉這些久放不壞的食物，是我們每天的主菜色，青菜或肉只有運補來的那幾天才有得吃。每兩、三個星期才運補一次，天氣不好或是風浪太大就又要等下一次的運補，其間有發些牛肉與水果的罐頭，但平常又捨不得吃，總想留在特別的日子打打牙祭。

在島上，日常也不寂寞，我經常在下午休息時，用觀測高倍望遠鏡，望向對岸的山川，發現每天固定時間都會有一輛大卡車，慢慢地爬上山坡後停下來，有一位穿著

黑褲白衫戴著斗笠的人下車，時間久了感覺都是老朋友了。有一天車子經過而未停，之後車到這也都未再停下，遙遠、熟悉又陌生的背影消失了，當時心情失落了很長一段時間，人生是不是就是如此來去無常？

有一晚，我們雷達螢幕上發現東碇島被共軍包圍了，四周全是船隻，全島備戰，我軍只能用機槍驅離靠近的船隻。最後發現原來是大陸運用電子干擾，以測試我軍的反應能力，第二天清晨才知道，環繞在島四周的只是零星的船隻。

還有一次，聽說下次運補時會來三位八三一的軍中樂園的女子，整個島上的阿兵哥都瘋了，將自己深藏的寶貝都提供出來，將中山室改裝得非常粉味，地上放著每個人的私人物品，排隊等候，期盼著那天的到來。

每次運補船到來那天，島上的海軍都會去碼頭接艦。那天我在碼頭，小艇靠岸後，搶搬物資時見三位女郎跳下船，在碼頭邊上的小石廟燒香問神。可能問神不順，誰也沒想到在小艇要離開時，她們全都跳上船，跟著小艇又走了。後來，整個島上的陸軍都失望得快瘋了。她們下一次再來，不知道又是何年何月？

數月後，我奉調回大金門待命，幾個月沒真正洗過澡，頭髮和鬍子都長得很長，回到金門料羅灣時，在沙灘上接我的長官，命令我立刻去理髮。剪完頭髮洗頭時，洗頭的水又髒又黑，有些汙水流淌到我的嘴角時，我睜大了眼，震驚我的是，這些黑水

卻是無比甘甜，我偷偷用舌尖品味著那髒盡甘來的滋味。這時我才感受到，在東碇島上的幾個月，原來是如此缺乏淡水，恍然才知淡水原來如此地甘甜。離開東碇島後，每次喝水時，我都會想到那天的滋味，淡水原來是甜的。

未經歷過的人，永遠也不會知道水原來如此地甘甜。

調往小金門時，正好八二三砲戰十五週年，大陸那邊廣播說要慶祝八二三，長官判斷會再砲擊大金門或小金門，便下令全副武裝，全員戰備。當時如果真打起來，我們大概都會埋骨外島，一縷孤魂不知找不找得到回家的路。

砲擊時除了坑道，無一處安全。有一天我跟著狗跑到後山，發現一個長滿荒草的廢棄碉堡，後來知道裡面的九個人全部被摸掉了，之後就沒有再派部隊去駐守，形同一座荒墳，猶如荒煙蔓草，從人們的眼中消逝。

有一天黃昏我在洗澡，洗到一半砲彈來襲，厚重的鐵窗都被震壞，掉落腳邊，我顧不得擦掉身上的肥皂，趕緊往坑道跑，類似這樣的危險經常發生。離開金門的日子越來越近，心情波動難平，又喜又悲！喜的是終於快過了這一關，也許可以全身而回，悲的是更多的年輕人還在來的路上，有多少人可以全身而退？有多少人會魂斷於此？

依照海軍雷達站的常規，在金門服役過的戰友，大都會被分發到台北淡水的總

部，而我卻被調往在澎湖港大修的運補艦二〇八號中訓艦。到海軍運補船的日子也不輕鬆，只要船一開動，就有人抱著水桶吐到底。運補金門馬祖時，大艙內到處是七歪八倒的暈船軍人。我負責修發電機，必須下到兩層樓深的艙底值班，檢查油壓，每一口吸進的空氣都混合著柴油的氣味。一直到現在，我一聞到那股柴油味，思緒就回到了那些軍艦上的時光裡。

閱歷了太多的生離死別，離別時只能遙盼那些前往外島的年輕軍人各自安好。

我服務的艦艇運補的是金門馬祖諸島，這一來金馬的大部分島嶼我都去過了，靠北方的馬祖列島、東西嶼南北竿、東引、烏坵我都去過，這三年一直埋藏在腦海的深處。

退伍那天，才是真正確定了，自己終於可以全身而回了。

有人問當兵辛苦不辛苦？我只能說，能不能保住一條命都不曉得了，哪有時間去思考苦不苦？很多人脫下軍服就放下了一切，但我永遠無法忘記那些生死一線的日常，那埋在路兩旁一整排的砲彈殼，還有掛在中山室旁的那顆大砲彈，噹噹噹的聲音一直埋藏在腦海的深處。

而離開真槍實彈的戰場，接下來，我必須立刻進入另一個戰場。

我真的被錄取了嗎？

二十一歲，我退伍了，三年軍旅磨練出我的體能、耐受力與抗壓性，也培養出一種就算面對艱苦環境，甚至死亡威脅無所不在時，都能夠鎮定自若、隨機應變的態度，這是與死亡相伴三年的青春，換來的生存能力。

我做過短期水泥工，也做過推銷員，時間很短，沒幾個月。記憶中是一個家庭公司，代賣不少小專利品，如卡在電話後面的音樂鈴，放在洗衣機內的網袋，我每天拎一大箱子，以公司為對象，一家家去拜訪，這種看人臉色的日子真是難熬，每一天我都告訴自己，這是最後一天。

正值不知何去何從的時候，正好看到中影招考第四期技術人員訓練班的消息。

無論有無實力、有無機會，我二話不說就先去報名，母親最了解我對電影有高度的愛，就沒有阻攔。我粗略地看了幾本書，去報名時發現這是一個有上千人報考，錄取人數則只有二十幾位的考試。我知道是沒有希望了，但既然已經報了名，就考考看吧。

考試細節我想不起來了，只記得有三民主義什麼的，題目都看得懂，正確答案卻都不知道，於是我就左看看、右看看，圈圈又畫一畫，交卷。

考完之後我自知沒希望，只能向上天祈禱給我好運。

放榜的結果，太不可置信了，我的名字竟然列在候補的名單之中，是我運氣太旺，還是弄錯了？老天真的眷顧了我，我又高興又害怕，擔心兩天後，會再收到另一封信告訴我一切只是誤會。緊張了好多天，都不敢向母親報喜，一再確定後才告訴了母親，她為我高興，鼓勵我為了自己要好好努力，後來正取生中有人沒來報到，於是我就正式遞補上了。記得一班好像有二十五個人，大多讀藝專或有文學、文化等相關學歷的，像我這樣的算是異類，但最後留下來的人也只有我。難道這就是命運嗎？我又可以問誰呢？

迷戀電影不等於懂電影，開始接受訓練後，我才猛然驚覺，關於電影的一切我根本一片空白！電影的結構不知道，電影的分工也搞不清楚，導演、製片、攝影、燈光、剪輯、美術……全然陌生。

為期四個月的訓練課程，大致就是給學員一些關於「電影」的概念，等於帶領我們認識了「電影」。電影課程也分專業科系，我想在海軍時我專修發電機，不怕機器，技術對我來說比較容易上手。

我當然也有夢想，但我的夢想很簡單，只要能參與電影這個工作，做什麼都好，都是要從頭開始，所以分組時我選了攝影。

攝影當然也是從零開始，鏡頭、光圈、景深什麼的，學到的也只是基本的知識，

不懂的地方就要盡量做筆記。

訓練班也是要繳學費，為了不給母親增加負擔，我只好分頭跟同學借錢。

就是這一步，決定了我日後漂泊而孤單的人生路。

從小離家，我對家的渴望如此之深，家就是溫暖的夢鄉，「回家」這兩個字在我聽來，迴盪著幸福的音符。當年如果知道做一位電影攝影師，必須離家很久，永遠在路上，有家歸不得，就算對電影熱情澎湃，我還是可能選擇澆滅它，選擇另一條可以回家的路。

但是命運是無法選擇和後悔的。

我們年輕時，總以為人生有很多選擇，而現實終會告訴你，人生可選擇的路真的不多，一旦選擇了某一條路，要轉行從頭來過是難上加難，人生又能幾次回頭再來過呢？

既然無法回頭，就只能用盡全力地走下去，無從知曉前面有什麼在等你，將會走到哪裡。

　　　　　　　　　Chapter 1　光的軌跡

我的電影元年

一九七六年，二十二歲，我的電影元年。

五月入中影技術人員訓練班第四期攝影系。技術人員訓練結束後，接下來開始實習，那年代中影生產的電影還真不少，我和同學都被分配到不同的電影裡，實際參與電影拍攝工作的學習，我參加的是《筧橋英烈傳》的空戰特技拍攝工作，導演張增澤，攝影師是後來成為我一生老師的林鴻鐘。

當時台灣的模型特效拍攝技術不成熟，中日空戰的戲與戰鬥機纏鬥的部分，特別請來日本特攝小組協助拍攝。我們在中影製片廠內最大的棚內搭景，使用各種不同比例的模型飛機拍攝，也有一比一的模型飛機，裡面可以坐演員拍攝。除了每天擦飛機，拆吊飛機的鋼絲，我的主要工作就是當攝影小助理與幫助特技拍攝，當模型飛機纏鬥結束後必須停定，可以再重新拍攝，剛拍完的模型飛機卻還在空中亂轉，我需要用兩根細長的棍子去頂住，讓它靜止。開始的時候總是停不住，幾天後才發現了一個簡單的道理，之後每次都能快速地讓小飛機停下來。就這一點事都是有學問的，我必須要運用與運動方向順勢的阻力，緩緩讓它慢慢定住，看似簡單的工作其實不簡單。

這就是我電影生涯邁出的第一步，號稱第八助理，也就是打雜的意思。

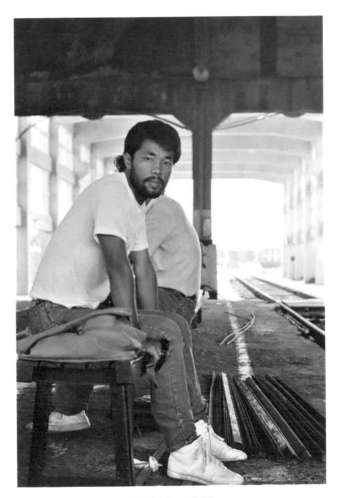

《稻草人》工作照。

什麼都做，什麼都學，其實參與一部電影可以學習的地方太多了。

例如說，有一位很會噴雲朵的日本美術師，他噴出來的雲，非常有層次，燈光一打，宛如彩霞，看起來跟真的一樣。

又例如，為了讓模型飛機戰隊看起來像真的飛機，就要有一定的比例，大型飛機最靠近鏡頭，依序為中型、小型，這樣拍起來有遠有近，也是跟真的一樣。

電影真是魔術和幻術。

電影的第一助理對我非常嚴格，我每天必須把攝影機搬過來搬過去，抬起攝影機時挨罵，把攝影機扛在身上時挨罵，放下攝影機時也挨罵，說我動作不標準，天天挨罵，一天被罵不知道多少次。心裡想這工作有什麼不得了的，一直有股衝動想找他打一場，時而又灰心地想，這麼辛苦乾脆不幹了。學習過程裡，有這個想法是非常愚蠢的。其實我心裡明白，還是最喜歡電影工作，到外面去能做什麼也不知道，到哪也都會有不同的難處，每天自己鼓勵自己，我已經是個大人，我不能再讓母親憂心，一定要堅持下去。

後來我和大助理成了好朋友，亦師亦友。日後回想這段挨罵學習的時光，我反而對第一助理心存感激。我的基本動作被他訓練到扎實穩靠，之後我到任何劇組，我都是第一流的助理，第一流的攝影師。這個良好的基礎，建立了我日後的工作態度，也幫助我多年後，闖進香港電影圈，進入國際電影行列。

048

當時負責車軌的老班長就為人親切，他是以一種父輩的姿態對待我們這些年輕小輩，溫暖鼓勵，帶我度過最艱困的時光。我一生也一直傳送這樣的溫暖，給那些我身邊的年輕人。

並不是實習生都有機會繼續留在中影。拍完《筧橋英烈傳》，聽說中影只要留一名攝影組的見習生，林鴻鐘攝影師就把我的名字報上去，一九七七年元月一日，我簽約中影製片廠攝影組練習生，那時公務員大概最低的月薪七、八千元，我是實習生起薪兩千元，若能參加劇組拍攝，每天可得三十八元生活補助費，這個薪水就比我在海軍當兵好一點，若非真心喜歡這一行，根本撐不下去。報到那天，單位主管分別接見我們，我進去的時候，他頭都沒抬起來看我，只丟下一句話：「要幹就好好幹。」這話在我聽來，就是警告我不努力隨時會叫我走人。

也就這樣，我成為和中影簽約的見習生，開始參與公司指派的工作，之後升格為第二助理，月薪還是二千元，每隔一年每月加一百元，這樣的薪水我拿了四年。大概因為入對了行，我的學習和求知慾非常旺盛，有關攝影的專業，林鴻鐘老師是指導我最多的前輩，我一直以他為師，也是我學習的典範。他開明、開放，問他什麼都會詳細解說，毫不保留，我也可以提出我的看法。但當時助理會跟隨哪一位攝影師，都由公司流動指派，沒有固定，中影還有好幾位功力技術一流的攝影師，他們受日本教育，遇到技術性問題都以日語交換意見，我聽不懂卻又很想懂，就厚著臉皮不斷提

問，還是可以一點一點得到我欲知的答案。

還有很多需要反覆練習的技術，熟才能生巧不犯錯，裝底片便是其中一項。那年代的硬體很複雜，把裝底片的鐵盒外的膠布撕掉後，要放進一個黑布袋裡裝好，再將底片從鐵盒內的黑膠袋取出，裝進另一個不漏光的攝影機片盒內，確認安全後再將攝影機片盒由黑布袋中取出，再將此片盒內的底片裝進攝影機片門旁的齒輪上，有專業的規格要求。做完一切標準程序之後，關緊機身上的防光蓋，如此才可以正式拍攝，拍完後又要拆掉取出，換上新的，這整個流程如果不熟練，很容易讓底片漏光。只要底片漏光就是大事一件，損失一定慘重，助理根本無法承受。

此外，當時的機器性能不穩，拍攝的時候，拍攝的格數會因為電瓶的強弱而改變，忽而從每秒標準的二十四格降成更低的格數，所以在拍攝時第二助理必須緊迫盯機，在不影響攝影師運鏡的情況下，邊拍邊用手調控攝影機格數馬達，這完全要依賴微妙的手感。

第二助理還要學會拆裝和保養攝影機，完整的助理養成期，最少都要大半年，累積經驗，通過考驗，接下來才可能有機會升上負責跟換鏡頭和跟焦的攝影大助，也就是第一助理了。最後還能成為攝影師的人少之又少。

這一年，我參加了《大霸尖山》、《奔向彩虹》、《法網追蹤》等電影的拍攝，攝影師都是林鴻鐘，我是第二助理。

那時候的攝影機還是老舊的ＡＲＲＩ2Ｃ，拍攝時聲音非常大，挺嚇人的。因為當時底片非常貴，又不可重複使用，攝影機的快速響聲就如輾碎鈔票一樣，一去不回，若是沒演好還是沒拍好，都會嚇出一身冷汗。當時很多演員在拍攝時，常被攝影機的聲音震懾到語無倫次，我記得有一次拍攝對白是「你好嗎？」被說成「你媽好」，「好你媽」，「媽你好」，ＮＧ非常多次，就是一直沒說「你好嗎？」。這不是傳說，我當時就在現場，那個年代，攝影師與演員都不容易。

一九七八年三月參加電影《香火》拍攝第一次出國，五到六月參加電影《火鳳凰》的拍攝，期間凡是中影製作的影片、紀錄片，我也常被派去支援攝影助理工作。當時台灣每年拍攝的電影就有兩百多部，東南亞的華人電影，尤其是香港片都喜歡來台灣拍攝，場景優質，工作人員技術好又價廉，還有便宜美食、好的酒店。我不斷地努力學習，加上好的機會，這一年我已經開始擔當攝影第一助理的工作，開始跟焦點，跟焦點又是一個新的挑戰。

《稻草人》工作照。

從犯錯中累積經驗

跟焦員是非常重要的工作，一個鏡頭要是畫面沒焦點，就沒了主題。每位攝影師都希望能有一位判斷與技術一流的跟焦員，優秀的跟焦員需要長期的自我訓練與累積經驗，在機會來臨之前自己要準備好。

假設有兩位演員在面前，就要決定焦點要給誰。有時導演會給指令，A或B或AB都清楚，這就必須懂得光圈開大景深淺，光圈縮小景深好之類的基本光學與鏡頭原理。但弄懂了也不代表就做得到，因為演員又不是定著不動，他們走來走去，攝影機也跟著運動，距離一直在改變，反應慢或判斷錯誤就失焦了。說實在的，一切都要自己一點一滴地學，自己慢慢去領悟，從犯錯中不斷累積經驗。

早期的底片時代，跟焦員只能依靠鏡頭上的對焦環，根據距離遠近手動跟焦，跟焦員必須站在鏡頭旁，或蹲在軌道小板車上架放的攝影機旁，用手直接在鏡頭上根據演員移動來調整焦點。想想看板車多小，跟一個桌面差不多大，上面要架設攝影機，再加上一個攝影師，之後你還要蹲趴在那裡，現在想想真是慘不忍睹。當然也沒有外接螢幕，所以看不到攝影機的畫面，拍攝過程中還不能影響攝影師的操作。直到晚

期，底片才發明了「跟焦器」，之後又進化到可以遙控的「無限跟焦器」，還有監視器的螢幕，可供參考拍攝畫面跟焦，又可用監視器重複檢查，若有問題可立刻補拍。

在沒有監視器與跟焦器的年代，每個鏡頭的結果，得要等幾天後，先沖出底片，再印出拷貝片後才見真章，但事實上時效已晚，要想補拍幾乎是不可能的。

每個跟焦員和攝影師都有一套自我訓練的方法，有人貼膠布，膠布上標示距離，在拍攝現場設定各種記號，又有時演員表演時動作大，跟焦員若要看鏡頭上的呎數標示，就來不及看演員動態，所以旁邊需要第二助理告訴你，演員的位子在哪。厲害的跟焦員會用眼角餘光掃描演員的動態，演員幾時移動到哪一個點，心裡都有個底。最重要的是，在拍攝前要將整組鏡頭檢測好，有時鏡頭中鏡片鬆動，焦點已不在正確的設置上，再好的跟焦員也沒用，拍攝時人與設備都要在最好的狀態下，這個技術養成訓練必須花很長的時間。

後來我去法國拍片，拍攝前一週，已有助理進駐器材租賃公司，整理檢測整組攝影設備。

新手攝影師經常呈現的狀態是，緊張、無助、不知所措、內心矛盾、冷汗直冒，害怕失敗兩手微抖，「怦怦怦！」跳很快的心臟伴著嘈雜的攝影機轉動的聲音，聽起來像一張一張鈔票正在消耗。拍電影，每一格都是錢，一秒鐘二十四格，這只是底片的費用，還有場景人員、車輛，最貴的是演員，無一不是錢。

一般攝影都是經過漫長的歷練，才能成為真正的攝影師，四十歲當上不算老，三十歲則是命好，一旦有機會掌鏡，個個都已練就了一身功力。

一個人的江湖

我訓練自己跟焦點的方法，是先用目測，再用皮尺確認。

每到一個場景，我就開始觀察和計算，房間前後左右的長度，中間的距離是幾呎，桌子長寬幾呎……等等，我反覆練習到有能力望一眼，就能準確地目測出距離，誤差範圍極小，這也是我對自己競爭力的養成，雖然我跟焦點的時間很短，但我的自信是一流的。後來我有位大助理，外號是台灣焦王（跟焦點最準），他跟我合作多年，每次在現場與我挑戰焦點，我都是贏家。

過了兩年，機會和考驗都來了。那時中正機場旁邊的航空貨運站剛興建完成，即將在此舉行一個國際航空貨運交流的年會。在大會上，需要一部紀錄片向參與者介紹其各項功能。公司派了一組人去拍攝，其實就三人，現場製片、攝影師和助理，有時紀錄片攝影師也兼任導演，只帶一位全能的助理。當時我是助理，跟焦點，設備移動，燈光調整，更換底片，幾乎所有工作都要一個人做，拍攝期間攝影師也正在拍攝

另一部電影，經常兩邊同時拍攝，紀錄片拍攝讓他有心無力，拍攝一段時間之後，便把這個任務交給我。助理兼攝影師兼導演，就只有我一個人了，當然還有一位製片，但其實他就是公司的司機，每天接送我去拍攝現場，最後一切還是要靠自己，我努力了幾個月，片子終於如期順利驗收，這個過程給了我強烈的信心和勇氣，相信自己已初具能力，可以處理基本的攝影師事務。接著我以助理的身分又參加了一些電影與紀錄片的拍攝，連續當了幾次攝影師、拍了幾部紀錄片之後，我也正式成為了一位電影攝影師。

沒過多久，考驗再來，劉藝導演找我當攝影師，去金門拍紀錄片。當時金門還是戰地，一般人誰也去不了，雖然危險還在，但能重回戰地，我依然興奮難眠。拍攝過程中間，導演希望回台參加金馬獎，為了讓大家以為拍攝已近完成，必須將全員撤回台灣。回台前一夜，那時我們住宿在金門最大的坑道，金防部擎天廳裡的招待所，他將我叫到房間說明原委，由於片子還有很多未拍，他要我單獨留下來將片子拍完，我的宿命又一次到來，再一次被單獨留下，那夜在空空洞洞的大坑道裡寒風陣陣，我漫步走回遠處的房間。

在金門的軍機場，我孤獨地看著大家上了飛機。

那段獨留金門的日子，每天我都一個人帶著所有的器材，等著縣政府的一位科

長，接我去當天拍攝的場景，邊拍邊編邊寫，所有困難與問題只能跟自己商量。日復一日，一個多月後，終於完成拍攝回台，再一次單騎過關。經驗陸續累積，運用光影、鏡頭的判斷能力也逐漸養成，也清楚地知道，培養、訓練、磨練自己這些過程都是要獨立面對承擔的，等待機會，掌握自己的命運，是我唯一的選擇。

滯留金門給我帶來新的考驗與機會，而最大的收穫是，再一次站在金門的土地，憶起那些比鄰死神的日子，雖去未遠，往事依然如新。山外、金城、古崗山上樹叢中的黑影、離死亡最近的夜晚、小路兩旁整排的砲彈殼、中山室吊著的大砲彈，還有傳來的噹噹響聲、砲擊後的大洞、一綑綑的批孔揚秦、震落腳邊的鐵窗、急促狂奔的腳步聲……記憶依然清晰。遠望古崗湖畔的山頂，遙想那些曾經滑過的身影，那些人都安好嗎？

一個人的難關，一個人的孤獨，一個人的江湖，我已然是當代獨孤不敗，這對我後來的人生影響很大。我被留滯金門、綠島獨行、遺放漢城、流浪香港、河內夜行、單騎赴日、遠戰巴黎，還有一個人的大雪清晨……獨自走來，內心的寂寞與無助慢慢化為甜美。獨處時，我經常想說，是不是人生就是如此，一個人的世界，一個人面對。

消失的白鴿

那是一部宣導片，勸導民眾不要在機場附近養鴿子，我前後去了松山機場三次，才把鴿子拍出來。第一次拍完，片子洗出來，我發現畫面中的鴿子不見了，我的攝影機明明對著在機場飛來飛去的白鴿拍攝，到底哪裡出錯了？我是按照測光表測光拍攝，結果卻是過度曝光，畫面中的白鴿消失了。

我又去拍第二次，改變了測光方式，還是只拍到一部分的鴿子。兩次的失敗累積了錯誤的經驗，才明白了其中的奧妙。

拍攝天空曝光方式必須根據被攝體、背景的顏色和亮度去設定。第三次我又嘗試不同的測光方式，終於讓白鴿清楚地呈現在畫面上，最後才明白曝光與測光的原理與方式，一個小小的攝影知識得來如此不易。

這個錯誤犯得很有價值，也很有意義，後來我到香港拍武俠片時，就把錯誤的曝光方法用在拍攝動作片的吊鋼絲上，讓塗成背景顏色的鋼絲從畫面消失。對於有心人來說，所有錯誤的經驗累積都不會沒用的，合適的時候採用合適的方法，錯誤的方法用在合適的地方就是對的，只有合適，沒有對錯。

我也曾被指定去拍有關於國民大會、中央委員會以及黨史資料的官方紀錄片。雖

然還不是電影攝影師，我已是活躍的紀錄片攝影師了，我自己一個人架著攝影機就拍起來，拍過蔣經國先生突臨會場，也拍過蔣經國先生在家等候，還有當時的考試院長孔德成先生前來，將總統當選證書交給蔣經國總統的畫面。李登輝先生被國民黨中央提名為副總統候選人時，我也在場，當天同時有好幾位人士都有可能被提名，我們當然不知道誰會被提名，鏡頭隨時要準備好，一聽到名字，立刻就要抓拍到被提名人的狀態。

拍攝現場有很多無法控制的條件，需要去克服和應變。十幾部紀錄片訓練下來，我的臨場反應和鏡頭組合能力大增，學會在拍攝的同時，就必須思及剪接，而不是完全丟給剪接師去處理，也知道即使是紀實的現場拍攝，也要找到最好的光影角度。

也不只是攝影技術，那時候的我很努力學習，關於電影的一切都想涉獵，特別是與攝影關係最密切的燈光。燈光與攝影其實就是一家，具體來說，燈光是屬於攝影的一部分，這從英文就能確知，因為電影攝影師與電影燈光師，包括攝影放映師的英文都是Cinematographer。那時我一進到攝影棚，面對的都是燈光，上上下下滿滿的燈光，當時的我不懂這些燈為何要這樣設置？那些燈又為何那樣擺放？是有一定的規範嗎？又是誰規定的？我滿肚子的疑問，直覺打燈布光的學問太大了，必須要好好學習與明白其中的奧妙之處。

我自問：若是我不懂燈、不懂光，如何要求或協助燈光師，達到我想要的氣氛與

色調？攝影師，定要具備燈光的知識與對燈光的自我見解，所以當時我一有機會，就會接一些燈光助理的工作，算是臨時散工，邊做邊看邊學又可以賺一點打工錢。當年人生追求的理想很簡單，只想要做一位電影攝影師，之外還希望能賺夠錢，買一輛偉士牌摩托車。

雖然日子過得像陀螺，暈頭轉向，灰頭土臉的，但每一天都在學習和成長，也懷著滿滿的希望。

「你這個卡攝影師！」

拍白景瑞導演的《皇天后土》時，我已升任攝影第一助理。

一開始大隊遠飛韓國的漢城（今日的首爾），在天寒地凍的異國他鄉，整個漢江兩岸一片雪白美極了，漢江成了白色雪江，宛如一條彎曲的冰棍。那是繼電影《香火》之後，我此生又一次體驗到北方的寒冬，雖然冰寒透心，依然仰頭享受天上飄下的鵝毛大雪，心情興奮難平。出國前劇組幫大家準備了抗寒的大夾克，大家穿著都覺得很神氣，到韓國後我們就這麼穿著勘景、吃飯到處遊走。後來才發現，大街上的所有清道夫，穿著和我們一模一樣的大夾克，想必是他們的制服，至此大夥才明白，製

片買的是最廉價的便宜貨。

然而電影還未開拍，卻遇上了南韓總統被刺，將軍政變。一輛輛坦克車在酒店邊的路上駛過，電影不知是否還能拍攝，也回不去台灣，攝影團隊因而滯留在此，進退失據。這樣的日子經過了很長一陣子，那時還年輕，不覺得時間值錢，也不知道時局危險，常與同事倪重華到處遊走，還為能再一次出國而興奮不已，遊走東大門、南大門，各大門都走遍了，只可惜當時沒錢，未能好好享受美食。這次的圍困環境，也讓整個團隊都成為了親密戰友，互通消息，相互扶持。

曲曲折折之後，終於准予拍攝，因為故事是文革時代的背景，所有演員都是穿著毛裝或紅衛兵服，一身黃綠軍裝映襯著飄揚的五星大紅旗。我們在各拍攝場所進進出出，舉著《毛語錄》唱著「東方紅，太陽升」，喊著「革命無罪，造反有理」等文革口號，在韓國政情不穩的當時，若不知道是在拍電影，肯定會驚嚇附近的居民，還以為社會動亂了。電影人的精神由此可見，執著得有些愚蠢，在遇到任何困難與危險的時刻，都還是要完成電影的拍攝。在韓國滯留期間，前後拍攝大概幾個月，歷經多層波折，最後全員終於安全回到台灣。

當時的電影，如果需要取中國大陸的景，劇組都會到韓國去拍。韓國的宮廷、寺廟幾乎和中國大陸一模一樣，就是整個小了一號。《香火》、《皇天后土》、《苦戀》當時都去了還叫做漢城的首爾，那幾年我幸運參與了這幾部電影，去到了韓國。

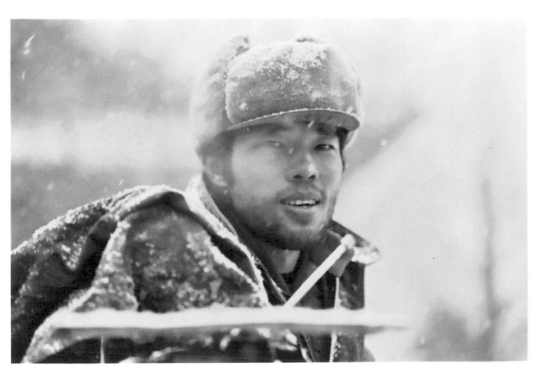

《皇天后土》工作照。

後續在中影片廠繼續拍攝。某夜，有一個鏡頭需要雙機拍攝，剛好來了一名新助理，雙機也準備就緒，就在隔壁屋拍攝，我扛起一台攝影機進拍攝現場，請新來的助理幫我看著另一台攝影機。在現場，白導演把我叫到一邊，說等一下雙機拍攝時，你來拍攝另一部機。這是導演給我機會，機會來得太突然，我受寵若驚，不停地謝謝導演，內心既興奮又緊張。我負責的那台是拍慢動作的攝影機，攝影指導固定好畫面，其實我只要開機固定著拍就好，要拍的是演母親的歸亞蕾全身有多處中彈的爆破點。這是一場有些危險的戲，大家都很緊張，現場寂靜無聲，當一切就緒，導演喊：「開機！」

就在引爆的那一瞬間，我拍的攝影機突然卡機停了下來，底片全壓擠在一起，我的心一下就涼透了，心想「完了！」苦練幾年，機會終於來了，結局卻是這樣，當下頭都抬不起來，無顏見現場大家失望與迴避的眼神。我只想到明天一早，全電影圈肯定都會知道這件事，以後可能不容易再有機會了，我還能重新開始嗎？在當時那個年代，這是一個很嚴重的錯誤，我幾乎不知如何面對。

白導演很生氣，冷冷地說：「你這個卡攝影師，給你機會都不能掌握！」到現在我都還記得他失望罵我的樣子。

到底出了什麼狀況？一切都詳細檢查過了，我想來想去都不可能有這個結果。後

來原因找到了，原來那位新來的助理，在我忙的時候，逕自把攝影機機蓋打開，將底片拿了出來，想看看攝影機的結構，突然聽說要開拍了，才慌忙地將底片裝回去。但他不知自己闖了禍，攝影機的爪鈎並沒有放進底片的齒孔，也就是說，底片沒裝好，承蒙他的「多此一舉」，我成了「卡攝影師」。我沒有責怪他，也沒有告訴其他人，默默地承受命運裡這重重的一擊。

這件事之後，我努力重新開始，接受任何形式的工作，攝助、廠務、燈光小工來者不拒，期望能以新的好表現，彌補之前犯過的錯誤。

用生命拍戲

雖然是卡攝影師，但陳耀圻的《源》，以及之後拍攝的紀錄片和宣導片，我仍然有機會以第一助理或攝影師參加工作，雖然都是一些費體力或有危險的鏡位，但也只有這種機會會來，我依然振奮前往。參加《源》第二組拍攝時，要拍一個危險畫面——石油的鑽油塔朝我的攝影機方向倒下。當時對工作安全的保護很差，也沒有任何法律的保護條款，明知道很危險，我還是奮不顧身去了。結果有一次拍攝鑽油塔時沒有倒，另一次拍攝鑽油塔時倒向了攝影機的另一邊，驚險化解了危險，冥冥之中，

命運自有安排。

同樣的歷險經驗也在丁善璽的《辛亥雙十》重演。

這是一部大片，在后里馬場，出動了十二部攝影機，我被分派到城門旁的一個高台立在歪斜的土坡邊，因為沒有助理，我只能分次將攝影機、鏡頭、三腳架扛上高台。

十二層高的高台上，因為沒有助理，我只能分次將攝影機、鏡頭、三腳架扛上高台。

是大場面，本來人手就吃緊，沒有別的依靠，即使左右有繩子固定，還是非常危險，由於停，有如迷幻般天旋地轉，昏昏暈暈了好一陣子，才終於慢慢適應。剛爬上高台時感覺整座高台搖不張大方桌面，站在上面，陽光熾烈，視野遼闊，可見整個搭景的辛亥城。我將攝影機

架好，檢查好明天要拍的畫面，用紙皮箱蓋好三腳架，又將攝影機與鏡頭搬下去，待明天要拍攝前再架設好。這座高台我來回爬了好幾遍，竟然也習慣了。有個記者說想

上來看一看，我勸他不要，果然他爬到一半就受不了，開始感覺搖晃頭暈，尷尬地自己退了下去。

拍攝大火焚城，我們前來支援。因為機會只有一次，只能成功不許失敗，為了擔心大火燒不起來，爆破小組偷偷增加了很多汽油袋，以及各種預備的爆破點。第二天晚上開拍，火一燒起來，一發不可收，夜風夾著大火濃煙，大風又捲起著火的木屑，一起衝飛到了半空中，火屑一股一股地在空中飛竄，場面異常兇猛，稍作停留又從空中紛紛落下。我在高台上拍攝，置身於不停飄落下來的各種火屑與火塵之中，高台太

接近火場，周圍的鐵架也都燒得發燙，想下也下不去。所幸前一天為了保護木製三腳架，避免被夜晚的露水打溼，我帶上來了一個大紙箱，正好在此時派上用場，可以拿來遮擋保護攝影機與自己。就這樣，我的攝影機一直繼續拍攝，另有一組攝影每人都穿著防火衣，在大火附近拍攝，當火苗一湧上，他們很快就支撐不住撤了出來。本要跟著革命軍馬隊衝進武昌城的攝影機，因為大火，馬不願前進也未能進城拍攝。

另一台攝影機，拍攝站在遠處的孫中山先生，拿著望遠鏡觀望革命軍攻城的場面，這台攝影機是當晚最安全的一組。

不過十幾分鐘，辛苦搭建的辛亥城，燒到滿城竟成灰！

拍攝時也響起了救護車的嗚咽聲，一輛一輛的救護車聲音遠去，當晚有些二人員受傷，我很幸運只有稍微燙傷，不過即使受傷我也心甘情願。我明白若要在電影這一行走下去，就必須接受各種合理與不合理的試煉與磨練。

我是電影攝影師了

真正說起來，一九八一年，二十七歲的我就是一名正式的電影攝影師了，當時我已經開始在中影之外接工作。當年我拍攝了人生的第一部電影《飛刀，又見飛刀》，

《皇天后土》工作照。

這一年我也幫中影拍了好幾部的紀錄片，《航空貨運站》、《十二全大會》、《今日金門》、《金門簡介》、《金門民俗文化村》……這些片子都由我擔任攝影師。這一年對我非常重要，是我的攝影師養成之年，經歷太多風雨，明白了人世間更多的無常與無奈。當年港片《飛刀，又見飛刀》來台拍攝，到中影租賃攝影燈光器材遇到困擾，我恰好遇到，便從旁協助，而後一切順利，我也被邀請成為該片的攝影大助理。

片子開拍不久，攝影師劉鴻泉因為有別的片約必須返港，他力薦我繼任該片的攝影師，導演相信他的選擇，就讓擔任第一助理的我，升格為正式攝影師。可能他們看到我的工作態度以及現場反應，認為可以勝任，我就這樣意外成了該片的攝影師。真是不敢想像，怎麼可能就這樣當上攝影師，這個奇遇是我跟香港緣分的開始。

當時的我非常緊張，製片問我合約酬勞有什麼要求，我不但沒有任何要求，反倒說不要片酬，當時主要是想感謝導演與製片方給我這個機會，可能也有些心虛，怕自己承擔不了這個工作。導演卻說怎麼可以不拿酬勞？不拿酬勞你就不會有責任感，萬一出了問題也沒理由找你負責，這樣我們就不能用你了。最後我簽了合約，開出了片酬，也承擔了責任。這是我從香港朋友那裡學到的觀念，一份工作一份酬勞，既有責任，也要承擔。

事情的結果也很戲劇性，片子拍完後，我一直未拿到酬勞，請台灣協拍的製片幫我問原因，他說港方製片轉達，給了我做攝影師的機會，酬勞就不給了！我忍了下

來，沒告訴他實情，其實港方製片早已告訴我，酬勞已經交給台灣協拍製片了，錢就在他的手上。人與人之間，大吃小，老吃新，欺騙、詐取層出不窮，無處不騙。我做電影攝影師的第一次酬勞，就此人間蒸發。從那天起，這位製片每次在中影片廠遇見我，遠遠的就低下頭匆匆而過，在我面前他再也抬不起頭，沒想到我的酬勞是他永遠的痛。因為這次經驗，後來我帶的團隊，我都會幫他們談好高的片酬，再請製片公司直接跟團隊中的各組人員簽立個人合約，以避免他們再受到類似的剝削，多少也能降低我身邊的電影人受到欺壓與剝奪的情況。

我是新手上任，聽說武術指導程小東也是第一次拍攝電影，記得那時開機的手都在發抖，我心裡清楚，頭兩天若是技術表現不佳，馬上就會被換掉，那是血淋淋的現實。辛苦了好幾年，可不能像《皇天后土》一樣再搞砸了，再失敗就會信心盡失的。

全力以赴地投入拍攝工作，電影殺青了，我也安全過關，當年年底我又接了一部片，是由我擔任攝影師的香港功夫片《武之湛》。在這麼短的期間，我已經拍攝了兩部港片，在當年已經是非常難得的，正覺得可以獨當一面之際，中影又將外借的我調了回去，接任電影《苦戀》的攝影大助理，一下子又打回了原位，我的心情自是難平！於是我又回到攝影助理的工作，繼續學習不同的觀念與技術，可能是因為我跑得太快太遠，幾乎成了脫韁之馬，有一隻手從後面拉住了正在飛奔的我。

這樣的情況在三年前也發生過，我由第二助理升為第一助理，拍攝中影與澳洲合

《Z字特攻隊》工作照。

作的《Ｚ字特攻隊》，演員有當時剛紅的梅爾．吉勃遜，山姆．尼爾……等，拍得很順利，在快拍完時我被調回製片廠，專門拍攝電影字幕，半年一任，半年後再改派其他助理接手，一下子又被打入黑房中。我知道在我之後，不會再有助理接手拍字幕，因為半年後，中影影片的字幕轉聘外面的字幕公司拍攝，為此我與發派我的組長起了爭執，但一切當然不會有任何改變。當天心中不平，騎摩托車回家的路上撞上了一位剛從公車下車的女大學生，這一撞，將我這幾年辛苦賺來的錢全撞光了！命運又給了我一次考驗。

拍攝字幕片非常困難，限制很多，字幕片感光度很低，需要正確的曝光，沖印後要黑白清晰透徹，之後與底片一起印拷貝片，才不會影響拷貝片的影像質感。字幕是一句一句地拍攝，每一句長度是幾呎幾格，不能多也不能少，每一句間隔多長也不能錯，錯了就必須補上，否則會造成電影中的演員，說話聲音與字幕搭配不上，必須非常細心與準確。

原先中影拍的電影，都由該片的攝影師自己拍攝，也有獎金鼓勵。但是每一部電影的字幕經常要拍好幾次，主要是當時的拍攝與沖印技術配合困難，費工費時又很乏味，攝影師們往往都不願意拍攝，結果我成了受害人，最後拍字幕的獎金，還被原片的攝影師們領走了。

拍字幕一開始我就出了狀況，片名我已不記得，好像是廖慶松剪接的片子。之前的攝影師已經拍過兩次都不行，第三次就派我去拍。

那天我進暗房裝片，習慣性地閉著眼，將一千呎的字幕片裝進片盒裡，當時有很多攝影師在暗房外的攝影室閒聊。我裝好片、張開眼，才發現燈沒關，「天啊！」一看，還好是暗房內的紅燈，雖然是紅燈，但曝光的時間太長還是會影響片子，我緊張到心跳加速，拼命計算漏光的時間以及底片的感光度，甚至考慮要不要出去，向諸位攝影師報告這件事，但隨即又打住。我的求生慾還是很強，千辛萬苦走到這一步，一關過了又一關，不能在這關還沒開始就結束了。

當時如果出去報告，說我裝底片時忘了關燈，一定變成笑柄。這一天，差一點就成了我電影生涯的最後一天。

想必是老天又要考驗我應變的能力。緊張讓我一身冷汗直冒，熱汗直流，不斷想著，當時的電影底片在封箱裝運前都是機器原裝，密度很緊，而字幕片感光度很低，鎮定下來後，我小心地把字幕底片裝在攝影機上，讓片子先空轉了幾十呎，然後再開始拍攝。我相信漏光的底片應該是最外層，沒那麼緊密的部分，就讓這部分先空轉過去，然後再開始正式拍攝。

這事我沒跟任何人講，忐忑了好幾天，還是忍不住去剪接室向廖慶松探聽結果⋯⋯

「怎麼樣？片子沖出來沒有？」他說還沒。隔兩天碰到他，我再問，他還是說：「還沒有看到片子呢。」我想完了，這麼久都沒有結果，片子一定拍壞了，又不敢打電話去沖印廠問結果。有一天，剪接師忽然自己跑過來說：「通過了，這次拍得最好。」我一聽，繃緊的肩膀瞬間放鬆，差點失去的信心又回來了。

而廖慶松也大讚我字幕拍得好，之後透過他，我接到好幾筆中影以外的電影字幕拍攝。

人間事，禍福相依，壞事也可能變成好事。當年拍一部字幕片的預算是三萬元上下，扣掉字幕片製作費與器材租金，大約還剩八千元，拍攝三天可賺八千，將近是我四個月的薪水，我的第一小桶金，就是靠拍字幕賺來的。古人說得對，真的是在哪裡跌倒，就在哪裡爬起來。

滯留漢城的底片

王童導演的《苦戀》，我被公司派回去做跟焦員，當時我已在中影之外，當攝影師拍了兩部港片（前述的《飛刀，又見飛刀》和《武之湛》）。說實在，那時我的技術與經驗都不夠，若不再繼續學習，一心只想做攝影師，很快就會被淘汰。

074

《苦戀》是大陸作家白樺和彭寧創作的電影劇本，以文革為背景的畫家故事。我們赴日本北海道和南韓取景，在北海道拍攝電影的最後一個鏡頭，畫面是要演員在雪地上爬行，借用屈原《天問》的意象，用身體爬出一個問號。我可以遙想兩千多年前屈原的憤怒，他面對天地發出的呼號。

這次拍攝經驗還讓我驗證了，雪地不能按照所測光值曝光，否則細節都會不見。

為了拍出那個問號，劇組出動北海道最高的工程車，把攝影師林鴻鐘和我送上高空俯拍，但風太大，吊籠猛烈搖晃，機器的角度怎麼拍都晃個不行。隔天又改租一架直升機，希望從機上拍，可是直升機依舊震動太大，也未拍攝成功。我不記得當時是否已有攝影機穩定器steadicam，就算有，我們也沒有編列預算，後來這個電影的最後鏡頭是怎麼解決的呢？是我們回到台灣後，導演要我在室外鋪了一地鹽巴拍攝的。

出國拍攝近兩月，大家思鄉情切，最後在漢城殺青回台，到了機場，底片卻不讓通關，需要印成拷貝，讓有關單位檢查才能放行。大家都急著過海關，我的行李也進去了，見幾位領導在商議對策。

製片走過來，看著我說：「屏賓，海關不讓底片過關，你比我們懂底片，你留下來，想辦法將底片運送回台灣！」

太突然了，我訝異地看著他們：「可是我也不是製片，我不懂製片行政，留下來

《苦戀》工作照。

也沒用啊！」

此時我的老師林鴻鐘對我說：「阿賓你留下來，今天先不回台灣了。」

製片說：「你請那幾位協拍的華僑幫忙，一定要把底片送回來。」他邊說邊往海關走去。

我急著說：「我身上沒錢啊！」

他拿了兩百五十美元給我，急匆匆地過了海關。我看看手上的錢，真的是二百五，這一點錢能幹什麼呢？

看著大家匆忙地過了海關，沒有人回頭看我一眼，有如落荒而逃，我又一次被遺棄在機場。望著大家的背影，無可預防的挑戰，再次敲門！

這都是一些什麼樣的人？《苦戀》是由兩個大公司合作拍攝的，因為確知要去日本、韓國拍攝，製片組成了製片團，可藉此免費旅行。當時花費上千萬拍攝的兩萬多呎的底片，最後誰也不管，誰也不要了，就這樣遺棄在機場，然後要一個攝影助理想辦法運回台灣。

困在漢城的酒店內，我望著頭頂的一片白牆，想著什麼都沒有，怎麼回台灣？這一次我過得了這一關嗎？我走出酒店，站在寒冷的街角，望著匆忙往返的人們，內心更感到孤獨無助。

另兩位協拍的華僑男孩，其中一位叫小張，一位是小李，他們每天用手推車裝著

兩萬多呎的底片上上下下，幫我推往多個政府的相關單位，去尋找可能放行的機會。但始終到處碰壁，我也再度陷入險境，連車錢都快沒了。小張提議，要不要先去借一點錢？因為兩百五十美元很快就用完了，但跟誰借呢？我自己也還乳臭未乾，相識沒幾人，就是在台灣都借不到錢，何況在韓國漢城！有一天，小張告訴我有地方可借錢，他帶我去見一位中年婦人，我將實情告知，她聽了以後知道我從台灣來，便上樓拿了兩千美元給我，說等我回台灣之後再還給她就可以了。沒有要利息，沒有簽欠條，我再三感謝後承諾，回台灣後一定將錢奉還，這是上天安排的貴人，只緣一面。

生命中好像總有些人，會在那等著你，等你遇到困難時伸手拉你一把，然後就消失了。在我的生命中多次遇到這樣的時刻，拉我一把的手，總是在等我。多年後，我也希望能成為那隻手，在經過我身旁的人，遇到困難時拉他一把。

有了錢，開始嘗試想辦法，找當道的權貴，卻都因太貴而作罷。不斷地失敗，已近絕望之際，又聽聞在海關總署有一位已退休的老先生，在那放映要檢查的影片，他熟悉海關業務，可去請教他。我想這是最後的機會了，必須孤注一擲，請小張約他去最好的餐廳見面，如果要錢，就將所有的錢給他。老先生選了一個最普通的餐廳，見面後他用標準的中國北方話告訴我，他在長春讀小學，在東北長大，整晚他講訴著他的中國童年，我傾聽著他對長春的思念。關於我的困難，我一句話也沒說，直到臨別，我也開不了口說明我的來意。直到他說：「明天帶著你全部底片，來海關總署的

放映間找我。」在寒風中，我看著他的背影走遠。

第二天，我們推著近兩萬多呎的底片，進入海關總署他的放映間，他笑著迎接我，拿起海關總署的大印，蓋在每一盒底片上，「這樣你就可以回台灣了！」我含淚再三感謝他的幫助，他沒有要一分錢，呈現了令人尊敬的風骨，他也是我今生的貴人，至今難忘。

在機場，所有底片順利通關，過海關前，我將身上所剩的錢，全部交給小張和另一位幫助我的朋友，並請他們放心，回台北後的第一件事情，就是匯回我所借的兩千美元。

誰也沒想到我能將底片帶回台灣，一個人，做到了製片團也未必能夠完成的艱難任務。

劇組早在中影搭景繼續拍攝，好像什麼事也沒發生過，我來到拍攝現場時，每個人的眼神還是迴避著我，熟悉的眼神，也曾在漢城機場見過。我在漢城的遭遇有如南柯一夢，被眾人蒙蔽掉了。

人與人之間的冷漠，莫過於此。

恍如水墨畫

我第一部正式擔任中影攝影師的電影是《竹劍少年》，拍攝時間是在一九八三年，所以在中影的資歷上，我成為攝影師也在那一年，接著又拍了陶德辰導演的《單車與我》。

電影中有一個鏡頭是在台大校門口，偷拍男演員去停車處牽單車後遠去，拍得有點倉卒，但拍的當下不覺得有任何問題。

誰知沖印出來後，我們到台北沖印廠看毛片，一開始的鏡頭畫面都是虛的，濛濛的沒有焦點，請放映師對焦還是無效。導演看了前面這兩個鏡頭，一句話也沒說，立刻起身走人，製片看我一眼也跟著離開，我的心當場涼了。然而事情太奇怪，我很快又估算一遍，怎麼算都不會有問題，便去問放映師有沒有換鏡頭或什麼的，原來他們之前放了一部寬銀幕的片子，後來我們來看片，他立刻換成適合我們看片的標準鏡頭，可是他沒有校正好。

我請他把鏡頭修正好再放一遍，果然和我想的一樣，有焦點啊！但導演和製片都離開了，而且動作快到已經打電話告訴中影，通知我明天的通告取消，不拍了。

經過兜兜轉轉半天，我終於聯絡到導演與製片，告知問題在放映機，我已檢查過

沒有問題，請他們到中影製片廠再看一遍。導演看過後說，明天繼續拍攝。一個放映師的失誤，差點也毀了我一生辛苦建立的基礎，我又一次冷靜地化解了危機。

一九八四年一月底《單車與我》殺青，我被公司派去拍攝紀錄片《國民大會》，大部分的拍攝都在陽明山的中山樓、西門町的中山堂，以及總統府。因為拍攝期間政府高官與總統經常會到現場，大會的安檢簡直就是一級戒備，拍攝時日一久，與大會的安保人員都熟識了，每天去會場報到也都行禮如儀，在寒暄中意思意思檢查一下所帶設備。某天一大早，我如常報到，熟悉的安檢朋友霎時變臉，有如陌生人，連打招呼都不理，六親不認地從頭查到腳，原來當天美國總統雷根遇刺了。開會期間出了很多事，每天都有代表上台發言，有些當時的非國民黨代表，在台上亂罵一通後，下台再一一道歉，聽說是為了讓記者拍照，之後可在一些黨外雜誌上發表，也有代表上台責罵，或勉勵當時的行政院長孫運璿，他是當時政府的明日之星，可是他很不幸地，數天之後就中風了。

拍攝期間有一天，我被派往蔣經國總統的住處，拍攝他接受總統當選證書，經過一番徹底的檢查後，我與某電視台的攝影師，搭乘了安全人員安排的車前往，氣氛非常緊張，我一人要揹架好十六釐米的攝影機，機身上方還架設了簡單的燈光，我腰上還環繞著攝影機與燈光的電瓶。那時最好的攝影設備就是如此笨重，如今想起來都無法相信。

禮車到院外停下後大家陸續下車，我下車時因設備太高太重，必須彎著身下車，

　　　　　　Chapter　1　光的軌跡

起身時用力過猛，頭頂的正中央撞擊到車門上方的金屬桿子，一陣暈眩差點昏過去，但因為拍攝責任重大，也就勉強支撐下來。進入室內後，經過一條短小的走廊，一進門，左邊掛著一張很大的黑白照片，一位婦人懷抱著一個嬰兒，可能是蔣母抱著還未滿歲的經國先生。

往前沒幾步就是幾級樓梯，上去是一小空間，有些像餐廳，上梯前在一些鞋子邊，有一個矮小塑膠凳，是那種一百塊錢可買三個的紅綠小塑膠凳，應該是穿鞋的地方，走廊的旁邊是一個小會客室，經國先生正坐在那，等候要來的客人。我早已忘了我的暈眩疼痛，被眼見的一切攪亂了我的所有認知，我們心中的偉大領袖，生活如此簡易平實，若非親眼所見，實難相信！這一刻深深地影響了我一生，如今回想依然清晰在目。這天之後我每天昏昏沉沉，去醫院做了各種檢查也無結果，在昏沉中進入了《策馬入林》的籌備。

王童導演以唐末五代天下大亂，土匪四處奔走為故事背景的《策馬入林》。拍攝之初，他邀我參加攝影師一職，當時導演的構想是，武俠片已走到末路，希望能打破傳統，創造出一種新的武俠片風格。然而，這部片的預算很低，而且大部分用在服裝和美術，留給攝影燈光的預算很少。外景少，幾乎都在棚內拍攝，預算只能用十萬瓦的燈（當年一進大攝影棚拍攝，基本燈量是一百萬瓦起跳）。而搭的場景是電影中的主景，有日景、夜景、晨昏和雨景，加上四周的布景範圍非常廣闊，一片黑樹林和破

舊的廟宇，沒有足夠的燈光設備，拍攝難度很大，我被迫必須在這樣的條件下，做出最好的判斷與處理。

當年柯達底片最穩定的是一〇〇感光度的彩色底片，全世界都在用。為了市場競爭，剛發展出二五〇高感光度的新型底片，穩定度差，容易產生大量微粒子，形成躁點，破壞影像質感，尚未被市場所接受。而我的處境是預算不夠，所以沒有充足的燈光器材可用，高感度底片剛好可以克服此困境，但需要解決產生粗粒子的問題。處理失當就會產生大量微粒躁點，會直接影響畫面的質感與層次感，也會影響影片的競爭力，導演不可能接受這樣的結果。但我也沒有別的選擇。

為了省預算必須一試，我拍了一些試驗片，再請柯達公司與沖印場的人一起看毛片，請他們提供意見與看法，最後從中挑出比較合適的參數設定。我發現最好的結果，是把整部底片的曝光值放在二〇〇度，這樣拍出來的影像質感佳，反差好，暗部層次分明，黑中有黑，服裝和布景的質感細節呈現俱佳，躁點也可降到最低，是一種具有多層次包容的影像。這完全克服了我的困難，可以呈現出寫實的光影，還可以省去很多人力與燈光。

為了暗部表現和影片不受微粒的不良影響，我可以說是實驗出了心得，還掌握了暗部與柯達底片的極限，也克服了預算與質感的問題。

這樣的靈感，主要來自於中國傳統的水墨畫，因為《策馬入林》的時代背景非常

《黑皮與白牙》工作照。

適合這樣的影像氛圍。

事實上，這一步極其大膽又冒險，很少攝影師願意嘗試，對沖印廠則是更大的考驗，必須靠攝影師與之頻繁、密集地溝通，一起討論如何處理微粒與暗部，才能洗印出一種恍如水墨畫，有層次和深度的暗部，於是我幾乎天天打電話跟沖印廠做攝影報告，和女朋友談戀愛都沒有如此這般殷勤和親暱。

這一切的背後，還必須有一位深諳美學、不太傳統、又不太保守的導演，雖然是古裝武俠片，但王童導演的觀念，是要追求光與美的真實感。

某位著名影評人曾為文指出，李屏賓用了一個非常超越的影像構圖來說故事，遠景甚至帶著一抹柏格曼，一抹黑澤明的構圖和對比，而在講究美術質感與考據的一些棚景裡，光影控制則帶有淳厚，以及非常純粹的古典氣味。

日本導演今村昌平來台灣時也問過王童導演，你電影樹林裡的老廟在哪裡？可以帶我去看看嗎？他以為拍攝的是實景，哪裡知道那是我們在攝影棚搭的景。

那一年東京第三十屆亞太影展，《策馬入林》讓我拿到了人生第一座最佳攝影獎。猶記得，獲獎那天是我母親在家看電視新聞得知的。我回家時，母親高興地告訴我得獎的事，我興奮地擁抱著母親，這也是我此生第一次擁抱她，那一刻至今仍歷歷在目。

逐漸清晰的用光哲學

後來王童還拍了諷刺喜劇《稻草人》，這是一個關於日據時代後期，佃農在田中撿到美軍未爆炸彈的故事。我再次擔任攝影師，此時我對底片光影畫面的控制能力已經非常成熟而有自信。在開拍前也經常與導演討論劇本，因為類似的故事，我在海軍服役時也聽同僚說過，是真實的事件。記得砲彈是在彰化的鄉下池塘裡找到的，最後爆炸傷了很多人，但電影的故事當然是不一樣的。我印象最深刻的是，張柏舟、卓勝利和我這幾個大男人，還留下一張打赤膊的照片。

這部電影不同於《策馬入林》，外景多，劇組在宜蘭雙連埤租種了一片田，老屋是現成的，當時我已經拍過侯孝賢的《童年往事》與《戀戀風塵》，對電影影像的追求，傾向採用真實的自然光，或用燈光再創真實的光影，而且盡可能讓光圈開到最大，這樣畫面主題清晰明顯有如舞台，唯一的缺點是容易失焦。

我有我的經驗理論。從助理到攝影師，我發現光圈放在T4到T5、6之間，每個不同廠牌的鏡頭，呈現的結果都很相似，畫面表現豐富理想，但缺少了影像的個性與特色。光圈若開到T2或更大的T1.4，就變得更有魅力，最大的問題是景深太淺，而當年我們學的都是要有好的景深，讓畫面清晰亮麗，而我想追求畫面很容易失焦，

《稻草人》工作照。

的影像正好是相反的概念。沒想到優點與缺點相隔這麼近，成功與失敗不也是一線之

隔嗎？我喜歡這樣的挑戰。在拍攝時，我經常將缺點放在合適的地方，嘗試讓它變成

優點。

人生不就是如此，一直在優缺成敗之間困頓前行。

外景這麼亮，怎麼可能光圈全開呢？我的辦法是使用五○○度的底片加一個

ND6減光兩檔，又加一個偏光，再收關快門，從一八○度收到九○或四十五度，一

檔一檔地減，減到最後就只有T2或T1.4的光圈可以用了，如果再用珊瑚色的濾鏡

（當時也只有這一款濾鏡）就會變成T1.4或感光度不夠的情況。ND增加反差，讓

影片顯得更厚重。加在正確位置的偏光鏡，可以濾掉漫射光，使得景物更清晰。收

快門，清晰度則更敏銳。所有的加東加西都有它的理由，而結果，是呈現出不一樣

的影像。

再回頭想，我對「光」的運用思考，也許不是從《策馬入林》才開始，拍《皇天

后土》時，我就常善意地欺騙攝影師林贊庭，每一場拍攝前，我必須與燈光師一起處

理燈光亮度與氣氛，我總嘗試將光影的氣氛設計到我的認知中。攝影師總會問我光的

亮度夠不夠？我總是說夠。其實以他的標準遠遠不夠，因此每到看樣片時，他就很懷

疑地指著我說：「阿賓，這個光不夠亮啊？」但白景瑞導演總會回說：「林桑，這樣

很好！很好！」等於是鼓勵，也間接同意了我對光的處理方式。

我可以善意地欺騙人，也允許別人善意地欺騙我。

真實、簡單、自然、動人——當下對於光影的追求，似乎慢慢清晰起來。

那時我剛拍完《策馬入林》，因為《竹劍少年》時合作愉快，張毅籌拍《我兒漢生》時也來找我和楊渭漢一起加入他的攝影團隊。

楊渭漢是我的大師兄，也是我的好朋友，攝影技術很新，潛力與抱負兼具，我跟著他學習了很多攝影基礎。我們無話不談，但他平常不太跟其他人互動，我們一起拍《策馬入林》時，大部分都是我與王童導演溝通如何拍攝。當張毅問我有沒有檔期時，我其實有空，但我認為以我的性格，機會一定比楊渭漢多，他和我一起工作，定然又一聲不吭地站在一邊，我不希望這樣的情況再度發生，便告訴張毅，我已經接下別的片子，請讓楊渭漢一個人拍吧。

當時如果接下《我兒漢生》，可能就沒有《童年往事》，我的攝影人生又是另一個故事了。

人生路上所有的際遇，都不是我們可以預知的；所有經過的人，經過的事，好像已有定數，又好像……事在人為。

光的起點　　踏上攝影之路

記憶中的光影

「他每次都將我帶到懸崖邊緣，然後一腳踢下去，要活命自己想辦法。」

這個「他」，說的是侯孝賢。他和我，從《童年往事》開始，我們一起創造了一個屬於侯孝賢、李屏賓的光影故事。在那時他已經拍過《兒子的大玩偶》、《風櫃來的人》、《冬冬的假期》、《小畢的故事》……等片，我也拍攝了《竹劍少年》、《單車與我》、《策馬入林》等片。

侯孝賢擔任副導時我們就認識了，但不算熟，那時他是一個少言寡語的人。

一九八五年他找我，說要拍自己的童年，他簡單敘述了故事：一家人自大陸遷台後的童年記憶，期間歷經父親、母親和祖母三段死亡的成長紀事。

有一部分的我，彷彿也活在那個時光裡，就答應了，一起去看了他鳳山的家。他講他的感覺，講影像的「味道」，而我想的是和他討論光影，談影像的處理；另一方面，當時我並不清楚他所謂影像的「味道」究竟為何物。

我們年紀相差七歲，小時候都住鳳山，成長背景相似，從某一部分來說，他的童年往事也是我童年往事的一部分。但那時的我，自覺還年輕，前方路迢迢，人生還沒走到回頭看的隘口，只是某種思鄉情緒被侯孝賢的故事勾動了，便也努力去回想我童

092

年時候的光與影。

最先浮出的印象，就是昏朦幽暗的歲月。那時電很貴也不普及，大多數人家又窮困又節省，房間黑不到一個程度不會開燈，而一離開房間一定隨手關燈。就算開燈，也還是昏朦幽暗，燈只比點蠟燭亮一點，五瓦、二十五瓦、四十五瓦、六十瓦的燈，是生活中主要的光源。

在夏天的晚上，家家戶戶都坐在院子的小板凳上乘涼，媽媽把做好的綠豆湯擱在院子裡接露水，就是閩南語說的「凍露水」，讓它變涼。家裡沒冰箱，對我來說，這就是一碗冰冰涼涼的綠豆湯，上面真有一層露水。

昏暗以及粗糙，在那樣的年代，是屬於台灣人的家庭光色。

如此的童年光影，該怎麼用燈呢？我反覆思考要面對的童年光影。

不只是黑的黑

《策馬入林》之前，我一路走來所學所見，攝影師對光影的要求從來都是飽滿十足的。一走進攝影棚，動輒一百萬瓦或兩百萬瓦的燈光總亮度。拍一個人的特寫需要六、七個燈，強光陰光頂光反打、側光，再加上眼睛光，甚至還有專門從後方打一個

強光，製造一個立體的感覺。不只如此，還要打個環境的底光，這一切還只是拍個人而已。

與此同時，我也開始有了想改變與真實差距甚大的打燈表現方式。

四段式電影《光陰的故事》拍攝期間，我去支援過攝影組。不管拍哪一段，幾位導演都會盡量到現場，有時會拿測光表去量光，但測光表是圓的，如果現場有三個燈，不用手遮一下，很容易就變成量到整場的燈了，因此常常和攝影師溝通不良，有時乾脆就拿一張照片給攝影和燈光看，「我要這種光的氣氛。」

雖然感覺他們有點忽略了技術，但我對他們勇於嘗試、敢和傳統抗爭的態度，卻是深感佩服。

電影其實是一種催眠，當觀眾被催眠，就算明明是夜晚，光打得燦亮如白晝，照樣能夠接受，所以敷著濃妝睡覺也沒什麼大不了。當觀眾不再被催眠，並不能跟著你進入故事的情節，那但觀眾也會改變和成長。當觀眾不再被催眠，就表示方法、觀念和技術都到了需要更新的時候。

我認為新電影的出現，就是在同一段時間裡，有一群拍電影的人，希望在各方面尋求改變，有人改變題材，有人改變敘事風格，有人改變鏡頭與光影表現方式，就這樣蔚為一股風潮，新電影於焉誕生，不是為了新電影而新電影。說實在，我哪裡知道

這就叫做新電影？也沒有人對我說：「來，我們來拍新電影，你來做新電影攝影師吧！」一切不過就是想更真實動人而已。

根據我的童年記憶，《童年往事》要貼近真實，呈現生活的碎片與生活的氣味，首先就不能用傳統專業的燈。每個房間本都有獨特氛圍，就像各自不同的每一張臉孔，但用傳統打燈法，氛圍全數消失，房間、臉孔全部一模一樣，光再漂亮，都無法真實而動人。

《策馬入林》之後，我開始喜歡上暗部層次的表現，我發現暗裡面有一種，侯孝賢所謂的味道，暗的裡面還有暗以及更暗的層次，就像黑不只是黑，黑裡也是有光的。呈現暗的層次，暗部的細節，影片會因此產生一種很強烈的戲劇效果，不知道是不是侯孝賢所講的「感覺」，但是我自己對畫面光影的味道已緩緩展現。

當我找侯孝賢討論光影，提出用另類光影的想法時，他說：「跟陳坤厚拍片時我不管光，不管攝影。」

拍《皇天后土》時，有次導演走近攝影機往觀景器裡看，看過後說：「嗯，很好。」事實上那時因為剛拍完，還沒來得及調整快門，畫面是黑的，他根本沒看到畫面，依然點頭稱好。我把這解釋為導演對攝影的信任。

但那是我和侯孝賢的第一次合作，不知道彼此是否氣味相投，我也還在琢磨，這

部電影想要呈現的影像，所以我也不確定，能否達到他所期待的結果，事實上我是非常憂慮的。

當時侯孝賢已經是一位逐漸成熟的導演，相對來說，我還是一個成長中的攝影師，我們並沒有站在對等的位置，他來找我可以說是冒相當大的風險。當時整個電影圈議論紛紛，說侯孝賢和陳坤厚，「合，兩利；分，就是兩敗。」這讓我更加憂心與緊張，因此我設定的唯一目標就是，我可以承擔失敗，但不能把侯孝賢拍垮，無論如何，都要努力拍出侯孝賢滿意的畫面與光影。

結果他卻說不管攝影，給我最大的空間，光由我決定。換句話說，我給出什麼光影它就變成什麼結果。

好吧，於是我大膽決定捨棄專業的燈，用生活中的燈打光。

我也決定不用專業的鏡頭，租了一組以照相來說，算是很不錯的相機用鏡頭。為什麼？為了怕拍得太精緻。專業鏡頭拍起來富有質感卻超過真實的亮麗，這樣的鏡頭配上真實生活中粗糙的光，整個看起來很不協調，所以不能只改燈，必須連鏡頭一起換掉。拍攝時不停地將侯導拉到攝影機旁，一起討論光影與影像的關係，其實他心中早有想法。拍攝時，提出了很多大膽的方式。因為他的參與，給了我更大的信心與勇氣，來嘗試開創一個新的光影。

《童年往事》 教我的事

　　《童年往事》是當年第一部採用大量自然光拍攝的電影，使用的專業燈光很少，必要時還是有一、兩個1.2的HMI處理大環境的夜景光色，我們的燈光師雖然是傳統觀念的前輩，但在經過多次的討論後，他也非常配合我的新嘗試與挑戰。

　　不過拍攝過程也沒那麼順利，侯導經常為了一個光跟我討論很久，說他自己的「感覺」。這是我第一次遇到使用「感覺」的導演。有時他會「感覺」到某一場戲的光太亮或太暗，影響了環境的氛圍，有時候他會覺得畫面應該寬一點或是緊一點，左一點或右一點。好像都是些微之差異，但是美學與風格就是如此慢慢養成、慢慢產生的。

《童年往事》工作照。

他也總是陷入長長的思考，全組的人都在一旁等他，猜不出他在想什麼。身為攝影師的我也嘗試去想，他考慮的是畫面還是光影，接著再反覆檢查畫面與燈光做些調整，只為了抓住侯導的感覺，我的「感覺」也在快速地訓練培養中，在痛苦與挫敗中逐漸清晰。拍攝期間，我經常要求他看觀景器（viewfinder），並告訴他我的想法與目的，雖然很想努力抓住他的「感覺」，但我又不是他肚子裡的蛔蟲（真希望我是），感覺到底不一樣，也只有他知道了。

有一次記者問我拍完《童年往事》有什麼感覺，我苦笑說：「感覺都用光了。」因為每一天都在大量使用感覺，去猜侯導的意圖，力氣使盡。

意外的收穫是，我們燈光的處理方式確實讓人跌破眼鏡。

某天，一位燈光師前來探班，在現場看了一會，燈光師問我：「燈光呢？燈光在哪呢？怎麼沒看到燈？」「我來當你的燈光師好了，不用打燈太棒了。」

後來侯孝賢親口說過，他的「影像感的建立」是從《童年往事》開始的，大概就是被我逼出來的。回頭看，我認為片子的影像最終雖不完美，但在當時建立了一個新的影像光影，讓之後燈光的使用處理更多元，影片中為了保全內景豐富的細節，母親開著小檯燈寫信，眼角有淚光。微光中，隔著蚊帳，阿嬤揮著蒲扇陪孫入睡，我把曝光值整體調高了。父親去世，燈滅了再點蠟燭，我也要想辦法在這個片刻，讓觀眾看到演員的表演細節。以致內景光色很完美，但在拍攝日戲時，外景卻經常曝光過亮

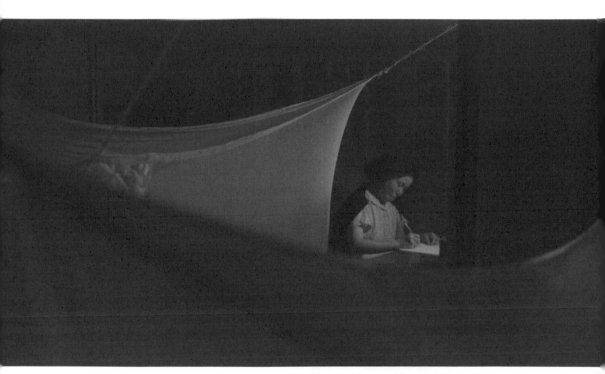

《童年往事》© 國家電影及視聽文化中心

了，拍成了一個過度明晃晃的夏日，這是失敗之處。不過也有影評人告訴我，這個over無傷大雅，甚至更加契合，就像一個人在回憶年少時某個夏天的心理感受。

我是一個會去記錄每一個鏡頭畫面裡想要呈現的氣氛與目的的攝影師，包括布光方式、光圈、底片與影像目的……等等。

我也逐漸感悟出如何用所謂的感覺、味道來讓鏡頭說話。

作品如果只是表面亮麗，富戲劇性，其實不容易感動人、打動內心。而攝影師可以透過光影氣氛和鏡頭語言，為影片創造某種氛圍、色彩或質感，用影像去捕捉到某種意境，讓人深入故事之中。

這是《童年往事》教會我的事，我對電影的態度以及對攝影的追求，也是因為《童年往事》才更確定下來。

拍完《童年往事》，我有一種感覺——我也學會用感覺了。我和侯孝賢，兩個人似乎也在相互拉拔，一起成長了。但電影最終評價如何？觀眾能否接受？我們的冒險是否有人看到，並起立鼓掌？或者是噓聲四起？當時，這些問題都不在我們的顧慮之中。

畫面的光影是否能呈現味道和感覺，是否能有文字的魅力，是否能夠觸動人心，鏡頭語言的冒險才剛剛開始。

《戀戀風塵》的詩意

結果《童年往事》的光芒，在國際上的亮度大過於台灣，我們在柏林影展獲得會外的影評人費比西獎，又在鹿特丹影展拿到非歐美影片的最佳影片獎，備受國外的影評人和影展肯定，成為上個世紀的「台灣之光」。但在一九八五年的金馬獎評審會議上卻引爆一場「擁侯」與「反侯」的爭戰，最後雖然入圍了最佳劇情片和最佳導演等大獎，但只獲得最佳原著劇本（侯孝賢、朱天文）和女配角獎（唐如韞），就某種意義上來說，侯孝賢或許已走在台灣電影的前面。

通過《童年》的試煉，我們倆的感覺，似乎可以再往前走一段。

我的初次影像冒險，得到紐約影評人很奇特的讚譽，也很幸運地獲得電影圖書館舉辦的第三屆「電影欣賞獎」的最佳攝影。對我這個想改變傳統光影的小攝影師已是很大的鼓勵，讓我可以理直氣壯地往前走。

《戀戀風塵》是我與侯孝賢的第二度合作，吳念真寫的劇本可能是他自己的初戀。男孩阿遠從九份到台北念夜間部，白天在印刷廠當學徒，女孩阿雲也來台北學裁縫，之後阿遠要去服兵役，女孩給了阿遠寫好自己名字地址、貼好郵票的一千多個信封，要阿遠每天寄一封信給自己，最後女孩和每天送信來的郵差結婚了。

《戀戀風塵》工作照。

一個平凡人的平淡戀情與失戀故事，安安靜靜，聽起來沒有什麼戲劇性。

孕育故事的九份山城，我在拍《策馬入林》時就去勘過景，這裡的礦坑、山脈、季節更迭，山上飛動的雲彩，都進了我的心裡，有一種說不出的情境。

我想侯孝賢也一樣，九份的素樸，以及大自然無處不滲出的詩意，對文人自有一股魔力。

這一次要面對更多的挑戰，首先決定要用更少的專業燈光與設備，採用更真實的生活光源。很多晨昏與夜晚的大外景，都會盡量用自然光拍攝，將人與土地的關係呈現在畫面裡，也會有很多大遠景的鏡頭來呈現人世的無奈與時光的流逝。

也嘗試了一種新的日光燈，比傳統日光燈色溫更純淨，也沒有頻閃問題，但一支要價一千多元，我們只買了兩支。迫於預算，這種燈不是給電影用的，但用在拍攝現場不占空間，又讓人感覺不到光源的存在，不會影響演員表演，反而給了演員某些自由。

某些場景，為了表現真實的氛圍，還是會使用老舊的頻閃日光燈，當演員的臉孔不經意被閃到的瞬間，一種若有若無的情緒隨之暈開，在當年我就覺得這也是一種感覺，是一種生活的味道，影像光影的感覺與味道，是很難用文字詳細表述的，只可意會不可言傳，當然這也可能被一些傳統的電影人，認為是技術上的失誤。

按照劇本，電影始於火車，一開場，阿遠和阿雲沿著鐵軌並肩走，最後，終於

二十多個空鏡頭，包括荒廢的礦區、安靜的吊橋、進出山洞的火車、山野的雜草……等等。

火車的戲分很重，平溪線是為煤礦而開，搭這一段火車必須穿過一個又一個長長短短的山洞。拍攝火車經過隧道的戲，以往就會預先布置少許燈光來彌補黑暗中的細節呈現，這也是一種表現方式。但到了《戀戀風塵》，我「感覺」細節已沒有味道更重要，所以就改變了之前的方式，讓火車進洞時徹底地黑，小小嘗試的結果證明這樣更有想像空間和情緒的張力，收穫了一個經典的畫面，也更深刻地影響了自己冒險的勇氣。

有一場阿雲在火車站的戲，我還在低著頭準備拍攝設備，耳中只聽到「轟衝、轟衝」，接著有火車的影子從眼底流過，我當下就想，等下如果只拍車影而不拍火車，應該會更有味道。後來果然和我想的一樣，侯孝賢要我只拍阿雲和車影，理由很合情合理，「不必看到火車也知道這是在火車站。」這也是一種畫面的味道。

侯導果然已經是個大師，很清楚自己要什麼，想法也變化難測。有一天我們到他家去勘景，看看是否合適用在某場戲，一進去，就看到他家的幾間房門上有不少一拗一拗的洞，一進去，就看到他家的幾間房門上有不少一拗一拗的洞，侯太太說全是他用拳打出來的，同時還布滿用腳踢出的痕跡。我當然知道，這些年他的壓力有多大，壓抑有多深，但是沒想到是這樣子來平衡自己的壓力，希望那些門上的洞都跟我無關。

104

《戀戀風塵》工作照。

侯孝賢的臉色也具有指標性的意義，每次一起搭車去現場，車上他都會說說笑笑。但一到現場馬上換成一臉蕭穆，壓力表現無遺，還自帶一種令人緊張的威嚴與逼人的眼神。

侯導讓我最感佩的，就是對年輕人的愛護。杜篤之的第一台專業錄音機是他買的，廖慶松的第一台六盤剪接機也是他買的。有一部片子花了上百萬，做的、買的服裝大多不合適，如此重大的錯誤他也默默扛下，沒有怪罪別人。

改變人生的那部電影

《戀戀風塵》拍攝的某一天，正是颱風天，我們已收工，侯導與美術組還在現場陳設明天的場景。一群人走到山坡上的停車場，準備將器材搬上車，我忽然看到遠遠的山上，飄著一層厚厚的烏雲，一小束陽光透過雲層的空隙處灑在遠山上，跟著雲層的飄移，那一小束灑在山頭上的陽光，也緩緩地移動著，風吹雲走，那一束光若隱若現，這一刻的感覺，我被深深的打動，和電影劇本的情境簡直完全一致。那時導演不在場，我也不能等他來再問要不要拍，等他來時這個動人的畫面恐怕就不在了。於是我立刻請助理把機器架起來，我快速處理好鏡頭與濾鏡，等待我想拍攝的光影進入畫

106

《戀戀風塵》© 國家電影及視聽文化中心

面，當雲層和縫隙間的光慢慢移動過來，我暗自祈禱雲層千萬不要變化，不要遮蔽了那一束陽光，最後終於如願讓我開機了！雲層陽光緩緩地滑進畫面之中。

一般長的空鏡大約二、三十秒，這個空鏡我拍掉了四百呎底片，四分四十五秒，換算成新台幣是六千多塊，在當年是夠奢侈的。

當時我真的無法預知結果，可能沒拍到，也可能拍到了並不合適，導演不用。總之我是拍了，鏡頭是靜止的，只有那一束若隱若現的光，隨著雲層緩慢移動，從畫面右邊挪移到左邊。那是真實的自然光影，卻有如文字一樣在敘述著什麼。

拍完後，過了一會侯導來了，我告訴他剛才拍了什麼，我感覺可以用在電影結尾，他聽完說看一看再決定吧。

後來，劇本裡提到的那些空鏡也都沒有拍，他真的只用這個畫面做為結尾。什麼都不用說，就以這樣的光影，讓觀眾看到了：時光流逝，景物依舊，人事已非，還有希望。

一個鏡頭就把所有的事都說完了。

灰暗的雲層中洩漏出一點陽光，我認為這是老天給的，但必須是準備好的人才看得到。我看見也拍到了，但最終還必須是導演肯用這個鏡頭，否則它就不存在，一切彷彿從未曾發生過。

這觸動我往後對光與色的運用。我發現我愛上這種山水畫的留白，不是只用鏡頭去拍人物、講故事，而是在某個需要用感覺的時候，用空鏡把人與大地和自然的關係表現出來，經常能觸動人性深藏的內心底層，產生超越文字的魅力，動人心靈。

兩年後與吳念真合作拍攝《上海假期》時他告訴我，在日本，《戀戀風塵》這個結尾鏡頭，大概有一、兩百篇影評在討論影像和導演的意境，造就了侯導在日本人心中的大師地位，日後揚名國際且孺慕追隨者眾，吸引了同類電影人的目光。

往後我有機會與行定勳、是枝裕和合作，也是《戀戀風塵》牽起來的緣分。

《戀戀風塵》就是這樣一部奇妙的電影，它的影響力既深又遠，穿越好幾個世代，大大超過我的想像，幾年後我拍行定勳的《春之雪》時，一組人馬在鐵路旁拍火車經過，火車過去了，導演突然興奮地喊說：「我在想，剛才那個畫面好像《戀戀風塵》的鏡頭啊！」他突然緊緊地抱著我：「我差點忘了《戀戀風塵》的攝影師就在我旁邊！」

是枝裕和的父親，年少的歲月也是在高雄度過的。他告訴我，他在《童年往事》裡看到父親講述過的童年風景，這部電影正是他日後成為電影導演的一粒種子。忘了是行定勳還是是枝裕和說過，每當心情低落，他就會回家躺在沙發上看《戀戀風塵》，或許兩位導演都是這樣吧。

二〇二〇年與侯孝賢導演、是枝裕和導演攝於九份。

二○二○年第五十七屆金馬獎，我擔任評審團主席，侯孝賢獲頒終身成就獎，是枝裕和來台隔離十四天後上台致詞。他說：「我就像是沒有血緣的、侯孝賢的兒子。」對我來說，那是典禮上最真摯動人的一刻。

拍《珈琲時光》時，有天製片人山本一郎說起他的回憶，他還在唸書時就喜歡侯孝賢的電影，去戲院看完還想再看一遍，就躲進廁所等下一場，結果被戲院經理逮到。查看他有上一場的票，明明已經看過為什麼還想再看？經理不明白，他回答說：「因為太喜歡了，想再看一次。」經理是個好人，就安排他以後想看第二遍，就幫忙掃廁所、清理環境，以工代賬，免費再看一場。

這部電影就是《戀戀風塵》。

還有一次我的一位法國友人在台北開國際會議，我約他餐聚，他說有一位他的同事想認識我，不知道可以嗎？我說：「非常歡迎啊！」一會兒他的朋友笑著走過來，一見面就說：「謝謝你們拍了《戀戀風塵》這部電影。」他是一個新加坡人，小時家裡很窮，覺得人生沒有希望，《戀戀風塵》給了他走下去的力量，現在他是某國際公司的新加坡負責人。他不斷向我致謝，我告訴他要感謝的人是導演侯孝賢，我說：「謝謝你看了《戀戀風塵》，我會幫你把謝意轉達給侯孝賢，他聽到後一定會很開心的。」他有如孩子般完成了一個心願，高高興興地走了，我的心情也很高興，沒想到一部電影居然影響了這麼多人，甚至改變了他們的人生。

《戀戀風塵》讓我相信電影具有改變人生的力量，也讓我覺得，如果一部電影能夠影響一個人、改變一個人的人生，這部電影就是成功的。

隔年的金馬獎《戀戀風塵》全軍覆沒，有評審認為，這是一部不像電影的電影，不專業的演員，太多不知道要幹嘛的大遠景，從頭到尾淺淺淡淡的近乎「沒有故事」的故事，喜歡和不喜歡的人都有，對錯成敗雖然只有一念之差、一線之隔，但認知的距離又像南極到北極般遙遠。

後來我們的獎都在國外獲得，侯孝賢在葡萄牙特羅伊亞影展得到最佳導演獎，我拿到法國南特影展最佳攝影獎，還有最佳音樂獎。

某種程度上，是侯孝賢讓全世界看到了台灣，決定了外人眼中的台灣樣貌。

沒有形狀的人

我第一次在香港認識許鞍華，她就跟我說：「你是一個沒有風格的人，什麼都拍，一點風格都沒有。」我就反問她：「為什麼要有風格？我要把每個導演變成李屏賓嗎？」我留在香港的其中一個理由就是，如果我只拍侯孝賢的電影，這樣對我而言是不夠的，不足以讓我成為一個全面的電影攝影師。

《夏天的滋味》工作照。

《戀戀風塵》後，我又拍了王童的《稻草人》，影片色彩歡快活潑，如果不看工作人員名單，觀眾應該不會猜到是同一位攝影師的作品。

我是一個沒有特定形狀的人，也許風格正在形成，但不會刻意去保留或強調風格，我以接觸更多面向的電影為目標，香港是個鍛鍊身手的好地方。在中影同意下，我請假外借到香港，前後接拍了兩部港片，一部是《江湖接班人》，一部是《飆城》。

但就在《飆城》還有十天左右就殺青時，我接到中影通知，速回台灣銷假上班，理由是我外借時間已到，不回來就公事公辦，當時規定曠職三天就開除。

在那個黨政不分的年代，中影人就等於公務員，並非沒有情理可言。而我在香港有合約在身，往後不再合作都無所謂，但至少必須完成合約，把戲殺青才能回去。沒有信用等於人格破產，這是我不能接受的。

當然也很明顯，有人見我少年得志，順風順水，不到三十就當上攝影師，還去了香港，想要我停一停，看一看，聽一聽。

那時國際電話很貴，我和中影來來去去幾回合都講不清楚，心裡也知道是有心人在後面做手腳，搞得我心情大亂。就在最後一次通話時，心一橫就冒出一句：「如果就是要開除我，那我辭職好了！」不知哪來的勇氣，我真的隔著海在電話中辭職了！

我就這樣離開了培育我的中影，但心中卻有千萬的不願、不捨，我不想和十二年的中影時光說再見，那裡有我的師長、親近的朋友，過往的許多回憶與未來的夢想，但時不

114

我予，未來何去何從？好不容易有了一點點成績，就成了斷了線的風箏，又一次要面對未知的未來。對一個想回家的人，我總是在外漂泊；對一個喜歡安逸的人，我卻常年在外奔波。這是命運弄人，還是命運的考驗？

「赴香港發展」、「勇闖香江」聽起來很神勇，實情是我被迫辭職，流落香港，這是很掙扎的決定，「就留在香港試試看吧！」好友柯受良鼓勵我。

當時有觀光護照和商務護照之分，觀光護照一年只能出去兩次，結婚後與妻子去了一趟洛杉磯，已經用掉一次。這次來港已是今年第二次出國了，如果回台灣，我怕短時間內無法再出來工作，就決定先留在香港等待機會。那時常想，也許往後再也沒有和侯孝賢合作的機會了，每思及此，便有一份失落與遺憾。

但留在香港該怎麼走下去、如何發展？我也是沒有頭緒，心頭茫茫。

找我來香港拍戲的藝能影業老董張國忠，一聽說我離開了中影，就主動提出要和我簽約。我不理解香港，也搞不懂法律，不敢亂簽合約，張國忠就善意地說：「如果需要，我可以幫你辦工作證，你就可以留在香港工作了。」人生中又一次遇到貴人相助，於是我就有了香港工作證，可以多次出入台灣和香港。

這張工作證每年需要重辦一次，藝能公司幫我連辦了七年。而我在香港一停十年，從一九八八到一九九八年，算是躬逢香港電影的黃金歲月。

漂流到香港

事實上我一離開中影，接著就發生了意外的事情。當時台灣很多公司都以香港為跳板，到中國大陸做生意。妻子打電話要我去機場幫忙接一位公司的同事，我因為剛辭去中影的工作，心情很亂，又逢重感冒，那天出門前吃了感冒藥，人有些昏沉。我先去藝能公司將護照交給製片，再去辦理簽證延期，又領了最後一期的酬勞，然後再去接人。

一到啟德機場，我接到的是一位瘦小的女孩，她卻拎著四、五個裝著樣品的特大號行李箱，在一陣忙亂後，我將所有箱子都搬上計程車，等到車開出機場，我才驚覺剛剛在忙亂中，我竟將自己的手提包忘在機場的手推車上，立刻飛奔回去找，但它已消失無蹤。手提包裡是我兩部片子所有的酬勞，也是我在香港所有的財產，沒想到就這樣全丟了，損失慘重啊！我當時的心情是，希望這筆錢能真正幫助到撿到它的人。

為什麼我會將錢都放在一個包裡呢？那是因為當時跨國銀行不好開戶，使用上不方便，而且戲拍完就要回台灣了，放在酒店又怕被偷，只好隨身帶著，好險護照沒掉，不然事情就更麻煩了！也罷，還是那句老話：「從哪裡跌倒就從哪裡站起來。」我這樣告訴自己，既然已辭職中影，一切就再重新來過！

116

身為一名台灣來的攝影師，我的競爭力在哪裡呢？

我不會講廣東話，用廣東音字寫的劇本，也有看沒有懂，只聽得懂基本的幾句工作用語。導演說的我懂一半猜一半，如果語速太快，對不起，就如雞同鴨講。

這樣的我要用什麼和香港的攝影師競爭呢？香港的藝術人文電影拍得非常少，沒有市場。武俠、黑社會、警探、血腥暴力片則是市場的主流，而且拍得也非常好，早已成為一個品牌，亞洲之冠，世界知名。我自己思索著，撇開技術不說，我自信可以用最少的設備、最短的時間達到最佳的結果，這是從《策馬入林》、《童年往事》和《戀戀風塵》磨練出來的本事，之後在香港的工作陸續找上門，我繼續幫藝能電影公司拍了多部影片，《壯志豪情》、《告別紫禁城》、《人海孤鴻》，又與許鞍華合作《上海假期》，以及之後的《女人四十》和《半生緣》，袁和平《詠春》、《洗黑錢》，元奎的《方世玉續集》、劉德華公司的《天與地》等動作武打片，王家衛的《墮落天使》、《花樣年華》⋯⋯等等，除此之外還有許多港片，期間並回台灣拍侯孝賢的《戲夢人生》、《南國再見，南國》、《海上花》，王小棣的《想飛》和吳念真的《太平天國》。

一九九四年我去天津拍攝《天與地》前，陳凱歌約我見面餐敘，期間他說在坎城影展看《戲夢人生》時對影像非常喜歡，印象深刻，所以想邀請我拍攝他的新片《風月》，我也答應了。當時妻子懷孕預產期是在九或十月，我要求生產前後，要回香港

《心動》工作照。

照顧妻子兩週，製片方原本承諾給我時間回去，但要簽約前卻因場景原因，又說不能放人。我們在香港沒親沒故，人生地不熟，為了工作不能長期陪伴，我已經很內疚難過了，此時妻子即將生產，我又不能相伴身旁照顧，這豈不是一輩子都會內心難安、自我責難嗎？於是我就辭退了《風月》的拍攝。

杜可風那時正在拍王家衛的《墮落天使》，不知何故停拍，剛好可以接《風月》。在港陪妻待產期間，侯孝賢的《好男好女》也來邀約，我別無選擇也推辭了，心想哪位導演能等到我太太生產之後拍攝，我就接他的片子。後來我接了許鞍華導演的《恍惚的人》，之後改名為《女人四十》，隔年我因此片獲得第三十二屆金馬獎最佳攝影，攝影獎頒獎人剛好是杜可風，他在台上說：「我將這個獎頒給我師父。」因為這句話，有些朋友就問為什麼他叫你師父？故事有點長，應該從他開始說。

早年他來台灣教英文學中文，認識了很多藝文界與電影界的朋友，他當時喜歡電影想學攝影，還認識了當時在拍中影電影《江洋中的一條船》的攝影師陳坤厚，片子正好在中影製片廠最大的攝影棚搭景，便請他去拍攝現場看看。但是當時的導演李行不希望有外人在現場，此時我剛開始在當紀錄片攝影師，這一天我正好沒拍，人在片場的攝影室。陳坤厚攝影師便將他帶來交給我，要我拍攝時帶著，就這樣他跟著我做助理，幾個月後他有了一個在電視台當攝影師的機會，我們的機緣就從這開始。基本上我們不是師生，而是朋友，頒獎時他稱我為師父，我也很感念他依然記得那些時

光。這也是我人生的第二座金馬獎。

杜可風去拍攝《風月》期間，王家衛的《墮落天使》復拍，換成找我去拍《墮落天使》，片中的第二個故事，就是黎明與李嘉欣那段生死迷離的愛情。

機緣如此，凡事皆不能強求，強求也未必能夠得到。

永無止境的實驗

在香港最大的收穫，就是接觸了香港的人文生活與文化底蘊，相信藝術與商業是可以同時並存的，再就是學會了拍武打片。

在那沒有特效的年代，香港電影裡經常有許多演員在畫面裡飛來跳去，卻很難看出破綻，靠的是武術指導、武師、鋼絲（威牙）和會變魔術的攝影師。在台灣的時候，我一直很佩服香港攝影師，他們時常拍出出令人驚豔的畫面，也能夠讓畫面中密密麻麻的鋼絲消失不見。之後留在香港拍片，我不斷提醒自己一定要學好拍攝動作片的能力，才能成為一位全面專業的電影攝影師。剛開始拍攝動作片時，我還是希望能表現真實感，用的是相對標準的鏡頭拍攝，但是總覺得缺少了爆發力與張力，於是就開始研究如何將寫實與誇張的鏡頭交互使用，學會了一些拍動作的方法，比如手拿攝影機

120

時要用小碎步快速移動，就是把一大步化為幾個小步，這樣跟拍移動時機器才不會太晃動，而且要小心被飛舞的刀劍打到，其實打到也是家常便飯而已。

拍動作片時，當他那一拳向鏡頭打來，一腳尚未飛踢出去前，我的速度必須比飾演方世玉的李連杰快一點，攝影師就像跟著演員在跳舞，我要比他早一步抵達下一個拍攝位置，不僅要拍到那腳一踢，還要拍出力度與張力。我手持著攝影機，不可能比李連杰快，用的還是一些拍攝技巧。不拍的時候，就得趕緊想下一個鏡頭該怎麼處理。從頭到尾都處於高度緊張狀態，早上一定不吃早餐，怕吃了動作慢了跟不上，水也少喝，免得跑廁所；中午也一樣不敢多吃，怕吃飽後讓大腦昏昏沉沉反應慢或怕吃壞了肚子，一離開現場就會影響進度。幾乎每分每秒，我都盯著現場，處理燈光與攝影機的準備工作，盡量避免重新打燈或更動位置。

我如此戰戰兢兢，也是為了保持自己的競爭力。

動作是要反覆練習的，從武術指導教演員套招開始，就要跟著一起比劃，讓身手熟悉鏡頭移動的前後與位置，否則一打起來哪會記得鏡頭的位置該往哪去。

有一場窄巷的戲，李連杰眼睛蒙著黑布條，揹著幾把武士刀和上百人對打，我知道他已經很小心，但我還是經常會被他的刀劍打到，這是拍武俠片無法避免的職業傷害。

我的「武步」越來越純熟，我的色彩之旅也一直在嘗試進行中，自看過《末代皇

帝》之後，那些瑰麗的色彩便一直縈繞在腦際。自許鞍華的《上海假期》開始，我就慢慢在用攝影師的一己之力累積經驗，慢慢尋找色彩合適的變化。

《方世玉》開拍之前我和導演元奎及李連杰討論過，想試驗一種不同的古裝色調，他們同意了，影片的色彩大家都很滿意，拍完後片商來看片，當時台灣派來一個代表，看完後又氣又急地說，「你們這樣亂印色彩，印成這樣，叫我怎麼收片？」現場一陣尷尬，導演和李連杰叫我不要理會。這次我得到一個教訓，無論如何，改變必須漸進，萬萬不可冒進，以免增加不必要的紛爭。

第一次和許鞍華合作的《上海假期》是個意外，就結果而言成品不甚理想。

《上海假期》由台灣投資，原來的導演是我很敬佩的白景瑞導演，因為他，我當然不能拒絕，沒想到後來導演身體不好被換掉，由許鞍華接手，劇本臨時找吳念真改寫，匆匆忙忙一個多月就拍完，因為我們不夠深入故事裡的生活和文化，結果差強人意。再與許鞍華合作是《女人四十》，她人很客氣，雖然總是見人就笑，卻完全不馬虎。這部片的預算不足，過程很辛苦，但結果卻相當不錯。許鞍華也能接受我變換的色彩。《上海假期》之後，我開始嘗試使用濾鏡，起先只用一片，後來又加一個偏光或一個ND漸層，不同的場景有不同的調整，純屬實驗性質。拍《女人四十》的夜景時，我用了增色鏡，別人用增色鏡通常是為了讓紅黃色的色彩濃豔，

《方世玉》工作照。

《半生緣》工作照，與導演許鞍華（右後）。

但我發現把它用在夜景的日光燈時，冷色會變得更冷豔，不過缺點是要吃很多光，天底下沒有絕對的完美。

這一切，沒有人能教你，只有靠你自己去從失敗中摸索前行。

到了《半生緣》，我已經升級到用五塊濾鏡組合，以達成一種符合劇情的氛圍。有一回我把五、六塊鏡片加在一起，往裡面一瞧，竟然變成黑白色，顏色的組合和變化太不可思議。一般電影攝影機只能加兩塊，我先把攝影機前的大遮光斗分開，將我要用的濾鏡四周用膠布黏緊再貼回鏡頭上，必須一絲不苟地黏緊密合，否則會霧化鏡片，只要其中一片霧化，就會影響到畫質。

實驗畢竟只是手段，最終的追求，還是拍出更好看、更不一樣的影像色彩。

124

最壞的時候，最好的時候

香港十年，讓我對電影的思想改變很大。

香港是極端現實的社會，拍電影大多按鐘點計酬，現場表現不行，可能下一秒就叫你打包走人，但也因為如此，電影開拍之前一定會有充足的討論與翔實的籌備。當時我非常興奮，無論導演或編劇，他們訴說的劇情與動作，聽起來彷彿就是一個拍不到的影像，思維天馬行空，但那不只是空口說一說而已，接下來拍攝時必須鍥而不捨、不擇手段地想盡辦法克服困難、達到目的，把不可能變成可能，讓內容豐富或過程精采，每個人也都會把自己的角色做到最好。

當時我拍了一部資金很少的電影，只有三百萬港幣，每天工作十二小時，十六天就拍完，而結果依然動人。這部片子就是《地久天長》，張艾嘉是主角，後來得到幾個影后獎。這種效率、態度和精神是我在台灣時少見的。

時間即金錢，只是一個簡單的道理。

香港把我磨練成品質保證，專業快速，同時又會幫製作單位省錢的全能攝影師。在拍完《海上花》第四天，一九九八年四月一日，我和家人就拎著七大箱行李跨國搬家，妻子希望兩個孩子回美國受教育。搬去美國一切又要重新再來過，這又是一個關卡。

命運呀，命運呀！還要考驗我到何時呢？往後怎麼拍台灣、香港的電影？誰要找一個住在美國那麼遙遠的攝影師，談個劇本都無法面對面溝通，那時電腦還沒普及，只能通信或用電話聯繫，越洋電話不但昂貴，還要額外付一筆國際機票的費用請他來拍片！

那待在美國拍電影呢？剛搬過去時確實有過這個念頭，也有獨立製片來找我，但我自覺美國文化和我有距離，很難產生共鳴。也有經紀公司來敲門，但我喜歡自己做決定，簽了經紀公司後，我就不是我了，從來就不想要有經紀人來左右我的選擇。在美國拍片，習慣使用大量人力與設備，我也不想改變我的極簡風格，怎麼想都不可能融入那樣的體制。

當時危機感籠罩，只能先全心打理新家，等待新的契機。這一等將近半年，接到的第一個呼喚是《心動》的導演張艾嘉，我電影生命的延續終於有了希望。再次回到香港，我只能全力往前，沒有回頭路。多年後回顧這段時間的作品，我可以自信地說每部都是佳作，張艾嘉的《心動》、陳英雄的《夏天的滋味》、王家衛的《花樣年華》、侯孝賢的《千禧曼波》、田壯壯的《小城之春》……等等，全都拍攝於千禧年的二〇〇〇年前後。

危機真的是轉機，危機時為了存活，散盡全力也要破土而出。

《父子》工作照。

Chapter 3

光的旅行　　直到天涯海角

無法抵達的地方

很長的一段歲月，我總是從野地歸來。

電影把我帶到了我想像之外，無法抵達的天涯海角。

我跟著《夏天的滋味》來到越南。

《一位陌生女人的來信》讓我找尋四十年代老北京的繁華樣貌。

《今生，緣未了》帶我深入新墨西哥州的沙漠。

因為《春之雪》，讓我有機會拍攝三島由紀夫的文學遺著，《空氣人形》讓我與是枝裕和導演成為好友。

《印象雷諾瓦》引領我重回十九世紀，再次仰望法國印象派的浪漫色彩。

《七十七天》，我們進駐羌塘無人區，呼吸著五千公尺高原上的空氣，睡了兩個月的帳篷。

《長江圖》，逆長江而上，航程超過五千六百公

里，在搖搖晃晃的冰冷船上住了兩個月。

《莫爾道嘎》，在零下二十度到四十七度的內蒙古大興安嶺，在原始森林的山巔吹著風雪蕭蕭的北風。

法國、加拿大、北京、西藏、新疆、澳洲、尼泊爾、內蒙古……只要能夠吸引我拍的電影，地球的邊緣我都願意去。

當然我也曾享受過，住過六星級飯店，一頓早餐就要價台幣一千多元，製片特別告訴我錢都付了，一定要去吃啊！但這對我毫無吸引力，我寧願在房間喝杯熱茶，也不願下樓去吃那豐盛的早餐。就連在西藏的無人區，我也住了兩個多月的帳篷，接受那冰冷的清晨、半生熟的飯菜、高海拔的暈眩，那裡就是沒有汙染的桃花源可可西里。

在中影和香港時我已經認知到，只要跟著電影移動，我的世界就可以無限放大。但攝影師這一行是被動的，被動地等人來找你，我無法憑靠自己進入任何地方。

《西藏往事》工作照。

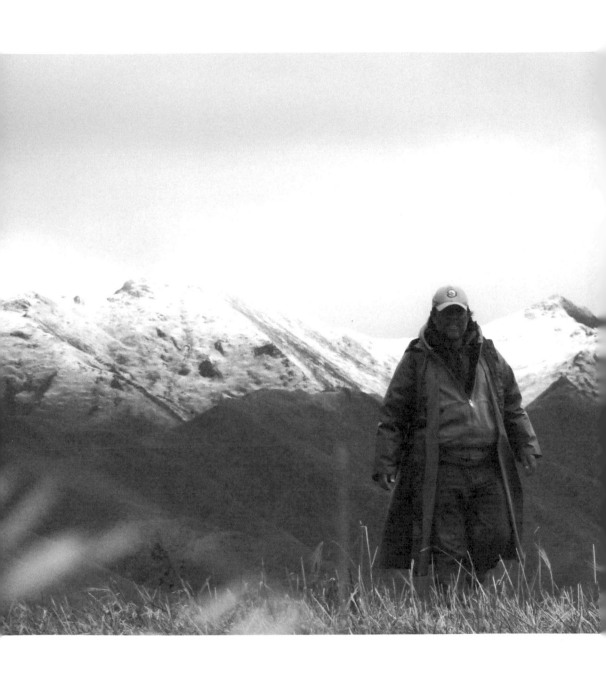

三十歲不到我就希望和不同導演合作，嘗試不同風格的電影，六十歲以後依然不改其志，而能夠讓我心動的，永遠是那些沒有去過的地方、沒有見識過的風景、沒有聽過的故事、沒有人煙的山林，還有懷著夢想闖蕩江湖的新導演。

那絕非是一種旅行者放飛自我去體驗的心緒，反而是一種長時間把自己聚縮在壓力、痛苦以及孤獨之中的工作。但我並沒有耽溺其中，在這種美麗的暗色中，反而慶幸每部影片、每個畫面，都留下了可以說到天明的回憶。

用光表現生命的瞬間與永恆

第一個來找我的非華人導演，是陳英雄。

一九九三年看完《青木瓜的滋味》，我腦中就浮出一個念頭：「這個導演應該會來找我合作?!」

陳英雄是法籍越南人，有四分之一的華人血統，越南出生，巴黎成長，文人氣質溫文儒雅。

《青木瓜的滋味》是他越南三部曲的第一部，也是第一次執導電影，一舉獲得好萊塢最佳外語片提名，拿下坎城金攝影獎，被封為天才導演。他的電影呈現出一種詩

134

與人文的東方氣韻，長鏡頭的運鏡方式一看就很侯孝賢，舒緩寧靜，意味深長。

第二部曲《三輪車伕》又奪得一九九五年威尼斯電影節最佳影片金獅獎，在這部電影裡，陳英雄走出法國攝影棚，轉進越南大街小巷，用一樣的舒緩寧靜節奏，呈現越南的底層社會。

第三部曲他真的就來找我了。《易經》有句話說「同聲相應，同氣相求」，用現在的說法應該是：量子互動產生的結果。

《夏天的滋味》，這個中文片名後來還是我幫忙取的。

為什麼找我？陳英雄自己說過，他的老師就是電影，看到侯孝賢的電影後，侯孝賢電影就成為他的私塾老師，而侯孝賢的攝影是李屏賓，於是就這樣找上我。事實上他找我壓力很大，萬一我拍不好，他得要扛下全部的責任。

當時我們預計在越南的河內拍攝，但河內的沖印技術不理想，製片方也不放心底片留在越南，所以決定在巴黎沖印。在拍攝前我們拍了試片，一方面可以了解沖印廠的洗片能力，一方面又可看看我光影氣氛的表現能力，我明白這實際上是暗地裡對我的光影技術與美學能力的一次考驗。雖然他們都是看過我拍的影片後才來找我的，但也不清楚影片內的光影氣氛有多少是我個人的呈現，因為有很多攝影師都需要依靠好的燈光師才拍得出來。而在試片送去巴黎沖印後，我們便繼續在河內勘景、開會……之後就傳來消息說，巴黎的製片看了很滿意。

《夏天的滋味》工作照，與導演陳英雄。

開鏡的前一晚，陳英雄約我在一個小酒吧見面，碰面時我見他滿臉憂慮之色，他直接告訴我，拷貝片送來河內了，他與其他主創一起先看過，但大家都不滿意，覺得開鏡應該再往後延期。我問他為什麼？巴黎的製片不是說很滿意嗎？他也不清楚實情。但我知道我自己的能力，也知道原因出在哪裡，我告訴他，我們勘景時就知道放映機與銀幕都很老舊，在這裡看片沒有標準可依循，也看不到原貌。但他還是擔心地問我，需不需要延期拍攝？找得到原因？我問他，是你找我來的，你相信我的能力嗎？若你相信，我希望照原計畫，明天開拍。於是他同意了，並對他的質疑深感抱歉。

我們又談了一些明天開鏡後要拍的內容，分手時已是凌晨，外面下著雨，我們

136

不是住在同一間酒店，歸途是兩個相反的方向，他叫了三輪車想送我回酒店，我說太晚了你先走，我另外叫車。其實我想淋淋雨，在雨中我慢慢地走了很久，想著這又將是一次嚴峻的考驗，異國合作的文化差異，對美學的共識也未必相同，差一點還沒開始拍一切就結束了。

這樣的合作，注定是一場驚心動魄的冒險。

《夏天的滋味》講述家族三姊妹各自的生活、婚姻愛情，以及女性的情慾，上映後被評價為越南尺度最大的電影，也是越南三部曲中配樂、取景、運鏡和剪接之最。

最大的改變來自燈光和軌道。

陳英雄的第一部電影全都是在攝影棚拍攝，因此會對燈光產生一種安全感，假如看不到燈，他便會感到擔心，一直跟我強調要多一點燈。而我剛好是一個用燈很少的攝影師，太多燈的缺點，一是更耗費時間，又要增加人手，其次是一個燈一個影子，為了影子還要遮遮掩掩，光影也會顯得太飽滿而感覺傳統。

為了讓導演安心，我還是用了燈，卻把燈打在畫面之外的樹上、草上，從現場的小顯示器看，導演可能看不出燈打在哪裡，也很難判斷光色的對錯。殺青後，他們夫妻倆約我吃飯，向我道謝：「我們知道你在做什麼，謝謝你。」

此後我們的關係漸漸發展成好朋友，不只是工作上的搭檔，拍攝別的片子到巴黎時，也經常會去他家裡吃飯，他太太做了一手道地的越南菜。

跨國合作，語言沒有太大問題，大家都可以說生活上的英文，而我從來就相信，電影技法是國際語言，主要都是透過光影、畫面和鏡頭的語言，言語溝通只不過是其中一種方式而已。

之後我們又合作了日本片《挪威的森林》，以及法國片《愛是永恆》。

《挪威的森林》是村上春樹的經典故事，日本公司一直希望用底片來拍，但導演堅持要用Thomson VIPER的類數位攝影機，它的畫質位階介於現在的數位和HD之間，錄製的影像會呈現全綠的平面光，需要經過一些專門的軟件調光，才能還原色彩，因此現場拍攝時需要找一位數位調光師，用另一種軟件先呈現參考色彩。拍攝之前半年我就和陳英雄數度溝通，用底片或是數位攝影機，他認為應該嘗試新的東西，數位比底片更可以表現皮膚的色澤、透度，其實當時數位表現力並不好，美學、細節、光色都無法完全真實呈現。

如果數位可以有類似底片的表現效果，我有什麼理由拒絕呢？

話說回來，陳英雄還是給了我很大的空間。攝影機的觀景器（viewfinder）內畫面呈現是黑白的，據說是為了保護眼睛，但光打得好壞只能憑感覺，畫面所見一片黑白，我和我的影像便脫鉤了，光影給我的觸動也不復存在。

當時的顯示器放在一個用白布搭建、被大家戲稱為「小白宮」的帳棚裡，整部戲

《挪威的森林》中的光影呈現。

拍下來我沒進去幾次。照理說每個鏡頭拍完，我都應該去裡面與數位調光師談談，看看氣氛與色彩，但顯示器上的影像只是參考用的，我不想被它影響和控制，就麻煩日本燈光師或攝影助理幫我去檢查。

為了對應黑白顯示器，我買了一台便宜的傻瓜相機固定在攝影機上，每個鏡頭都會跟著拍，方便將來知道光的原始模樣，如果後期調光有需要，至少有相機裡的影像可供參考。

這個事件還有後續，後期調光時，某天我將傻瓜相機拍的、存在USB裡的影像帶去，請調光師放映給大家參考，當時現場的色彩一放出來，我、導演和調光師都很驚訝，因為光色、皮膚都非常好，不輸我用的那台專業用數位攝影機，而且皮膚的質感非常理想。

我當下自問，一台便宜的傻瓜相機，怎麼能夠表現出這麼好的畫質呢？我慢慢就想通了，答案是「光」。只要光好，什麼攝影機都可以拍出迷人的影像，當然畫質是不一樣的。總之，我盡了一切努力的結果，《挪威的森林》獲得第五屆亞洲電影最佳攝影大獎。

超過一百二十米長的故事

和陳英雄最近合作的一部片是二〇一六年上映的《愛是永恆》。這是陳英雄第一部法語片，以十八世紀三代法國女人為主題，跨越百年的史詩電影。一開始我們在比利時的老公寓拍，室內無法打燈，外面有電車通行，也不能從外面打燈，故事還包括不同年代的春夏秋冬，可能一天之內要拍不同年分與季節，沒有地方架設燈位，拍攝非常困難。

開拍前兩天，工作人員都站得老遠，等著看我能做什麼。怎麼辦？利用環境、解決問題正是我的專長，既然裡面外面都無法打燈，我就讓燈從天上來，把燈架在屋內的天花板上。其實當下我也無法預知結果如何，一天拍下來後，感覺效果很不錯，士氣大振，站得老遠的工作人員就開始過來幫忙了。

為表現生命的瞬間與永恆，每一幕陳英雄都要求完美設計與精準調度。

陳英雄對我最深的印象，應該也是燈光處理與軌道移動。

從《海上花》開始，我瘋狂地愛上軌道，雖然以前也用過，但還未感覺到軌道深藏的能力，原來它可將攝影機鏡頭像一支筆一樣，讓畫面能呈現出接近文字一樣的魅力。

《愛是永恆》工作照。

這部電影的原著，來自皇冠出版、張愛玲白話譯本的《海上花》上下兩本。一開拍，我們就遇到很大的挑戰，當一桌子老爺與歡場女子圍著喝酒東西扯，該怎麼拍呢？鏡頭右一句，都沒有重點卻又必要，只有尾段有一句是整場戲的重頭。鏡頭太瑣碎不是我和侯導所愛，試拍之後我提議用軌道，緩緩移動不要跟著對白攀搖，在整場戲重要的那句對白前，鏡頭再移動過去拍這個片段。因為這場戲很漫長，拍攝時我盡量呈現出畫面的移動若有似無，表現出一種漫無目的的浪漫感。這不同於過往只取一個全景，用長鏡頭定著拍的風格，眼下的情境，也似乎只有使用軌道才能達成。

軌道存在的意義，就是可以很緩慢地、一個局部一個局部地，向觀眾傳遞環境的訊息，同時又暗喻角色的心理狀態。後來我更發現，那種漫無目的的搖擺、不自覺地搖擺，也像是一種真實生活的顯現。

當我在軌道上時，我喜歡助理把我緩緩地、像風一樣地推來推去，沒有目的，動而不動，動而不覺，娓娓道來，感覺就像在閱讀文字，而畫面就在其中變化著，在變化中發生新的流動。

對我來說，軌道甚至比鏡頭還重要，起初是一種限制，後來反而成為我重要的鏡頭語言。影評人認為，那就等於是李屏賓的簽名。

通常一開始拍攝我就會架軌道，陳英雄後來告訴我，當我的鏡頭開始搖來搖去時，工作人員就屏息以待，在想這個人到底又要往哪去？有一次我們在一個窄小巷弄

拍，他偷偷跟助理說，「你等著看好了，這麼窄，Mark還是可以架軌道。」話才一講完，就看見我開始架軌道了。

陳英雄想必也愛上了軌道。《夏天的滋味》全片三百零五個鏡頭，其中超過三十秒的有五十九個，五十九個中又有五十二個是在軌道上拍的運動鏡頭。

到了《挪威的森林》，應導演要求，我們架了一個破世界紀錄的一百二十米長的軌道，號稱「天下第一軌」。

這一條軌道的故事比一百二十米還長。

軌道要架設在兵庫縣雪彥峰山縣立自然公園砥峰高原的沼澤地保護區，那天導演勘景後跟我商量，一回頭就對製片說，我要在這裡架軌道！當下我就稍微計算一下那場戲的長度，先不管演員情緒，光是要讓演員把台詞講完，至少就需要一百二十米長的軌道。

原本想說可以用穩定的攝影機跟拍，但架著攝影機在沼澤地跟拍，人和機器一下就陷進去了。

軌道要架設在保護區內，我看製片面有難色，就提議用大搖臂遠拍。但導演希望攝影機靠近演員，這我很理解，遠遠地拍和靠近拍，動感與感動就是不一樣。

胖胖的製片緊張死了，冬天裡還嚇出了一身汗，趁著導演不在，他直問我，「Mark桑，真的要這樣拍嗎？」導演心意已決，製片無力回天，只能從東京發來幾

144

《挪威的森林》中的「天下第一軌」。

輛車，載來增加的軌道與墊木板。在沼澤地上架軌道，必須先鋪設木板墊底，有的還得用兩層木板，再把軌道架在木板上。

這長軌學問大到不行，為了拉一百二十米的影像試移動軌道時，工作人員第一次嘗線，把影像傳回顯示器，一堆人跑來跑去，影像延長線就像蜘蛛網般纏住大家，可惜我沒用傻瓜相機留下這個畫面。

不過事情總是有辦法解決的，兩次不成，第三次劇組就找到了方法，安排一、二十人一字排開，一起接線轉線。

沒想到開拍後，控制軌道的人員更辛苦。軌道因為搭在沼澤上，高低不平、歪歪扭扭，必須四、五個人一起推才能前進，推一趟就喘得要死，必須換手再推。

加上演員被情緒推動，時走時追地講話，走過去又走回來，走回來又走過去，中間

還摔了一跤，推軌員都被累壞了。

就這樣，這一百二十米的軌道，我們來回三趟，推軌員氣喘吁吁，真正嘗盡個中樂趣的，只有導演、演員和我。

殺青後我到日本調光，經常和製片、演員、主創們相聚喝酒，講來講去都是那一百二十米的軌道。從排斥到接受，然後在痛苦中完成，並且達到滿意效果，這樣的歷程永遠是最華麗的回憶。

也許因為被侯孝賢折磨得太徹底，我的感覺神經變得很敏銳，很容易走進導演的內心世界，常常畫面一擺出來，就是他們要的。

而拍片拍到氣餒無力時，會靠在我肩膀上哭的導演，大概也只有陳英雄一個了。

導演的壓力永遠比攝影大。

像蘆葦一樣隨風擺動

我是先遇到了吉爾布都，然後他才找我合作拍電影。

相遇的過程很巧妙，我與陳英雄合作的一位美術指導是他的好友，美術指導擁有一座藏有上千瓶紅酒的地窖，我經常受邀去喝紅酒，他同時把一甲子的紅酒功力一點

146

一點傳授給我。對一個每天收工後都孤獨地困在某一家旅店或帳棚的攝影師來說，紅酒是最溫柔的陪伴。

那天吉爾布都也來了，我憑直覺，劈頭就問他是不是拍電影的？你怎麼知道？他大笑。

人的臉會說話，做過什麼全部寫在臉上。

拍電影的人當然可以認出同類，但我們的友誼始於美酒、美食，而非電影。

二〇〇二到二〇一六年，我們合作了《白色謀殺案》、《今生，緣未了》和《印象雷諾瓦》、《瀕危物種》。《白色謀殺案》時期的吉爾布都還是新導演，我便和他分享一些特別的打燈和拍攝方法。

《今生，緣未了》工作照，與導演吉爾布都。

有一場戲，男主角瘋狂砸碎屋內所有東西，一堆水藍色垃圾袋亂七八糟散在屋裡，我看了看現場，就把燈打在垃圾袋上，讓藍色的光反射到所有的家具上，如此便營造出一種奇異特殊的氛圍。

老實說驚悚電影並不是我喜歡的類型，但吉爾布都是一個實力雄厚的導演，甚至是侯孝賢之外最了解我的導演，對我有信心到好像他已經認識了我一輩子。

所以決定拍改編自法國作家紀優‧穆索小說《然後呢》的《今生，緣未了》時，「這部片子我們全部用日光片好嗎？」我大膽地問吉爾，他想也沒想就說：「好啊！」一副很興奮的樣子。

我的習慣是每一部電影都要嘗試一些新的思維，當導演高度相信他的攝影師，我就更敢於冒險，去試探未知的影像。越冒險就越大膽，越大膽，也就越自由。

這不是突發奇想，拍《千禧曼波》時我已用過一次日光片，理由是傳統電影呈現的夜景都很假，電影的眼睛不同於生活的眼睛，改用日光片拍夜景，有可能讓它變得比較接近眼睛所見，只是侯導在最後階段把不合適的夜戲都刪掉了，所以大部分的影像就一直不見天日。

電影《今生，緣未了》主要在洛杉磯、紐約和加拿大蒙特婁三地拍攝，也去到了新墨西哥州國家公園的白色沙漠拍攝。用日光片拍，如果對象是都市的燈，這部分可能會濃豔一點，紅黃色重一點，卻也不失其美。而多日光燈之處，就會變得美得很寫

《今生，緣未了》工作照。
(上) 與演員約翰·馬可維奇；(下) 於紐約拍攝夜晚的街景。

實，表現出一種電影中少有的冷白，用在夜景光色依然白淨。

幾乎沒有人敢這樣嘗試，也一直沒有人這樣用。

我們就用日光片拍了，拍到哪個城市，就在那沖印，誰知道洛杉磯、紐約和加拿大蒙特婁三地的沖印廠都緊張萬分，前仆後繼地跑來問製片：「你們的攝影師是不是用錯底片了？還是一個不懂底片的新攝影師？」

在白色沙漠拍夜戲那幾天，戲外和戲裡一樣精采，至今我記憶猶新。

天未亮的清晨，我們大隊人馬一到，一名女性配槍的國家公園管理員，就把上百個工作人員集合起來訓話，她站上一高台，威風凜凜地宣布：「告訴你們，我說這裡不能幹什麼就是不能，等下也會有人拿著小旗帶路，你們必須跟著走，絕不能踩到植物，如果違反規定，我們會馬上開槍，阻止你們繼續拍攝。」說著她就把槍舉起來，對著天空。

導演生氣地告訴我，付了好多場租費用給國家公園，還被這樣拿槍指著。

我們非常遵守規定，後來都熟悉了，偶爾違反了規定，女警也睜一隻眼閉一隻眼，當作沒看見。

美國電影工會都希望電影拍攝時，可以多多使用人與設備，製片也租了很多的器材與燈，一看我開給燈光師此地需要的器材單後，覺得奇怪，因為我只要兩個小燈和一個電瓶燈。法國女製片小聲地告訴我：「Mark，我們有一卡車的燈，什麼燈都

150

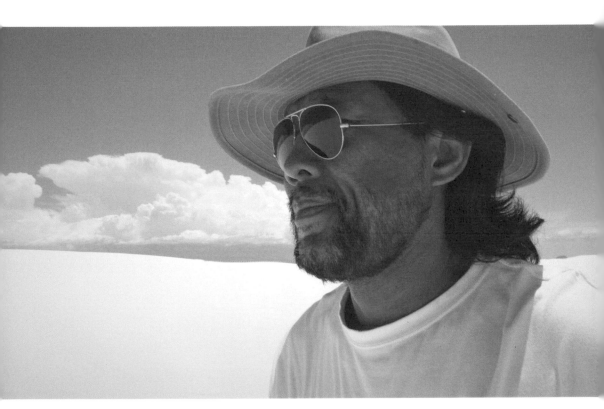

《今生，緣未了》工作照。

有，你怎麼不用？你想要怎麼拍呢？」

勘景時，燈光師也一直追問我攝影機要架在哪裡，但我實在無法回答，這沙漠我沒來過，一眼望去都一個樣，除了且拍且走，我也沒辦法給出指示。

「燈呢？」燈光師又問。

「沒有燈。」我說。

這又叫我怎麼解釋呢？扛那麼多燈進沙漠，步行好幾公里，增加很多人力成本不說，偌大的沙漠也只能打亮局部，然後得到一個不真實的夜景。

但在那個當下，這些都無法解釋。

沙漠夜戲我用兩個小燈就拍完了，製片很擔心，導演和我很開心，拍攝時剛好遠方打雷閃電，不在我們預期中的大自然現象，也一併拍了下來了。「人家會以為這是特效呢！」我對導演吉爾布都說，兩人大笑。

移動到紐約拍攝後，又換了一位燈光師。這位燈光師在同樣的街道，拍過王家衛的《藍莓之夜》，他告訴我當時這一條街，打了三個晚上的燈，燒掉一百多萬美金，也許有些誇大，接著他問我：「你呢？你需要什麼燈？」

我說，你給我準備一個小電瓶燈吧。

其中有場醫院外停車場的戲，我請燈光師幫我做一個大一點的電瓶燈，他點頭。

結果拍攝那天，來了一輛大車，上面擺了兩個特大電瓶。「這麼重的電瓶怎麼用？」

我問。燈光師說用車子推。「用車子推怎麼錄音呢?」我問。結果是沒有辦法用的,最後我用一個手電筒,並借用大樓的日光燈,就把男主角從醫院車庫跑到布魯克林區、又剛好有火車經過的戲拍完了。

另一場戲,男主角被夢驚醒,我和導演都不想再拍那種千篇一律的特寫,東看西找,我發現天花板有一盞水晶燈,透過垂墜的玻璃珠簾可以呈現一種模糊迷亂的光影,一如人被驚嚇後張開眼睛時的感覺。

紐約之後是加拿大蒙特婁,又是另一位燈光師。導演給我看過一張照片,是我和燈光師兩個人都拿著測光表,燈光師瞪著大眼看著我,表上量不到任何光亮度的數字。

殺青之日,加拿大的資深燈光師特別跑來跟我說,「Mark,我會記住你,好萊塢那些人會怎麼拍我很清楚,但我永遠猜不到下個鏡頭的燈光你會怎麼處理,也不知道你為什麼可以讓演員臉上的光線和色彩,永遠精準又恰到好處。」

其實我總是選擇最簡單又有效的方式,不過就是隨遇而變而用,隨風而飄而動。

「他像蘆葦一樣隨風擺動,不受限制」,我想這是東方生活哲學獨有的精神。」這是導演吉爾布都眼中的我。

電影攝影課不會告訴你,如果用了很多燈,遠方的閃電我們就拍不到,月光下的白色沙漠也不見了。夜景當然有它制式的拍法,但我要的是新的感覺,讓沙漠的夜不

是如你或他所呈現的夜，而是我要給這個故事的夜。

要拍出絕美的光、極好的質感，對我這樣一個攝影師也不難，但沒有新的感覺，拍電影就是重複，永無止境，讓人厭倦的重複，乏味的重複。吉爾布都請我擔任攝影師，要的不就是不一樣嗎？

半年後，電影在法國試片，我收到女製片一封長信，大意是當初對你如此不信任，誤會你，現在看過片子，影像很美，終於理解你所做的，真是抱歉，對不起，和你一起工作是我的榮幸之類的。

她終於見到日光片的魅力。

拍電影最大的痛苦就是，面對現場諸多的選擇、顧慮、限制和不自由，就像被丟進鍋子翻攪煎熬，然後你終於做了決定，卻無法解釋。要解釋得用影像，但影像可能要等半年、一年或更久，當下你無法傳遞足以讓人明白並解開誤會的訊息，必須忍耐一段很長的時間，如同參加一場忍者修煉大賽。

最後，就是用影像決勝負，當然這個壓力的樂趣也在其中，有一點像賭博般的刺激，讓人興奮期待。

154

每一天都是好日子

再來是《印象雷諾瓦》，這恐怕也是法國最後一部底片電影了。

拍攝前兩天我才到現場，沒有勘景以節省預算，導演會將場景的照片，先寄給我參考，這已經成了我的工作模式。導演建議我看幾部畫家的電影，我回想之前看過的大都很乏味，而且電影很少深入畫家的內心世界，多看無益，也可能反受其影響，我也就自動省略了。唯一做的事，就是看雷諾瓦的畫，猜想他的色彩緣於何處？他真實的生活會是什麼樣的情境？

他出生在一個工人的家庭，童年時的工作是在瓷器上繪畫，這一點我可以跟他扯上關係，我愛欣賞瓷器，也收藏瓷器，經常流連在賣瓷器的場所，我喜歡瓷器微觀下變化萬千的色彩。老瓷器上留下了工匠的印記，而我自己也是個工匠，將生命的印記留存在影像裡。我將雷諾瓦畫上的色彩一一保留在心裡，期待自己能將這些色彩化於拍攝的場景之中，最後呈現在這部電影的影像上。

雷諾瓦一生畫了六千多幅畫，他用畫筆和顏色創造了一個偏金黃色的世界，用藍色和紫色來表現皮膚上的陰影，那是一種陽光穿透樹葉照到皮膚上映現的顏色。

所以當一看到美術設計，剛剛搭好的雷諾瓦畫室的景，我開口便說：「整個畫室

《印象雷諾瓦》中的色彩與光影。

的顏色都需要更改！」

美術設計驚訝地看著我，我趕緊解釋，我是要用燈將室內的顏色調整。

為什麼？因為這畫室是新搭的，沒有使用過的那種厚重感。

於是我用架在屋頂上、燈光的暖色調，來打些反射光到環境中，讓木頭看起來有厚重感。室內還算好控制，到了外景，我請燈光師將準備好的兩個大燈加金黃色燈紙，加了之後又加，加到燈光師一直望著我，好像在問「你知道你在幹什麼嗎？」。

之後我將燈打在背景的幾處樹林裡，其實大部分全是憑感覺。

我希望拍出來的景色帶出雷諾瓦的畫意，他畫的樹有一種陽光的重量，因此必須加很重的金黃燈紙，才能夠改變一點點綠葉的底色。現場視覺上有失正常，然而影片上顯得很真實很美，很雷諾瓦。

「你以前這樣用過嗎？」燈光師問我。

「沒有。」我說。他不相信地看著我笑。

另外有一個我很滿意的鏡頭，是用穩定攝影機拍的。鏡頭跟著演員回家，一路從很幽暗的長廊，走到灑滿地中海陽光的陽台，導演想用一個鏡頭拍完，我就請助理跟光圈，她睜大眼睛不可置信地看著我說：「怎麼可能？光圈跟一檔兩檔還可以，要從T 1.4跟到T 32七、八檔耶！」她說不可能跟這麼多的光圈，我說那讓我來試試看，我幾十年都沒跟過光圈和焦點了，不知道年輕時的能力還有沒有，拍了三個take之後，這個鏡頭OK了。後來我才知道，底片送去沖印後，攝影助理曾經偷偷打電話問沖印廠，這個鏡頭可不可以用？有沒有問題？沖印廠回說，只有第一個鏡頭光有一點跳，其他的都沒有問題。

每一次的冒險成功，從框架中脫逃，都像給腦袋加滿了想像的燃料，讓我更大膽地前進。這次的成功，讓法國的助理們心中更加信服，之後我所要求的事，再也不打

折扣。

雷諾瓦教會我一件事，畫家的思維和內在活動不必跟隨眼前所見的現實，他的眼睛可以穿越現實無限漫遊。所以當他看著裸女，畫筆下出現的卻是一顆檸檬，同樣的道理，如果劇本設定拍晴天、大太陽，偏偏下雨下雪，那我們就不拍了嗎？我想如果是雷諾瓦，他一定還是會畫。

為什麼不能從雨中雪中，去想像太陽呢？為什麼有太陽是好天，下雨下雪就不是好天呢？「每一天都是好日子。」有一天和吉爾布都一起，我忽然對他脫口而出，他有感地點點頭。

我們要對抗或適應的不是天氣，是時代的風，時代的巨浪。

當時法國的沖印廠雖然還在，但基本上都解編了，數位取代底片正在發生，就算以底片拍攝，還是需要數位調光。時代巨輪像一列快速火車轟然駛來，堅持守舊的代價非常昂貴，以底片拍攝再用數位調光，要價十幾萬歐元。

雷諾瓦還是用傳統的調光法，但是沖印廠已經解散了，後來我們想到一個最簡單的方式，就是把所有底片，先用一個標準光號印出來，做一個onelight拷貝片，再請沖印場離職的調光師、導演和我三個人在放映間排排坐，一面放片，我一面說出心中拍攝時的追求，這裡亮一點，那邊要紅黃一點，調光師邊聽邊記錄，電影放完，調光也結束了。最後印拷貝後，影像非常亮麗，色彩濃郁，層次清晰，時代感強烈。重點

是我在拍攝當下，已經盡量把追求的光色留在底片上，就不太需要依賴後期調光幫忙。說實在，像我這種老派的攝影師，就是不喜歡用後製去修改我的影像，不是我創作的我不要。但該面對的終究還是要面對。《印象雷諾瓦》入選坎城影展競賽片，導演帶了拷貝片去，但坎城的拷貝放映機，那時全部收進倉庫了，重新拿出來只能放在邊角，但因為放映的角度不正，呈現在銀幕上的影片，已顯得有些扭曲變形，表現率不佳，令人失望。

如果連坎城這樣的電影橋頭堡都數位化了，無論我接不接受，捨不捨得，底片當真已經走到盡頭了，大勢已去。

我也必須和底片告別，告別用底片拍片，帶著對未知的恐懼與喜悅，跨到另一個時代。

值得一記的是，這部片我入圍了法國奧斯卡之稱的凱撒獎。法國電影朋友告訴我，別說得獎，一個外國人、一個來自東方的攝影師，能夠入圍就不容易了，所以入圍就等於得獎了。

記得《春之雪》在日本入圍第二十九屆日本金像獎時，日本的朋友也是這樣跟我說的，可見要在不同的國家、不同的文化下，發光發亮是多麼地困難。

導演，你的包包裡到底裝了什麼？

行定勳，我第一個合作的日本導演，二○○四年他以一部純愛電影《在世界的中心呼喊愛情》刷新日本電影史票房紀錄後，來找我拍改編自三島由紀夫小說《豐饒之海》四部曲第一部的《春之雪》，故事講述大正時代一對貴族情侶的悲劇性愛戀，妻夫木聰和竹內結子主演。

那時我已經拍過侯孝賢的《戲夢人生》、《海上花》和王家衛的《花樣年華》，據說行定勳就是在看過之後，認定我擁有一種拍出繪卷一般優雅的、年代感的能力，可以拍出一九二五年前的日本，所謂的大正時代的絢麗感。所以就請他的製片到台北來找我，他本人和燈光師隨後也來了，那時我正在瑞芳拍《最好的時光》一九六六年彈子房那段舒淇和張震的戲。他們就在拍攝現場外面等，我一有空便出來聊個幾句，感覺很好，就決定合作了。

怎麼決定要不要接一部片？我的答案很簡單，一聽導演心中的故事，二憑感覺，再看緣分，至於劇本、預算和演員陣容，從來不是我衡量是否接片的標準，事實上開拍之前我也很少死讀劇本，因為拍戲現場瞬息萬變。而會來找我的導演，我很了解他們希望我能夠給出什麼。

160

但一個台灣攝影師到日本，又初次與日本導演合作，基於種種歷史與文化上的情結，心情有著一種沉鬱的傷感，要單獨面對未知的壓力。

記得初到日本，內心緊張又壓抑，孤獨無助湧上心頭，強作一詩解憂：

單騎千里戰東風，孤寂遍地破春風，漫天飛舞風中櫻，應是三島春日雪。

字意簡單，獨自一人來日本挑戰其文化，即使在清風拂面的春天，內心依然孤獨無依，見到漫天飄落的櫻花，心想這應該就是三島由紀夫心中的春之雪吧！

《春之雪》工作照。

《春之雪》工作照。

行定勳合作的燈光師是拍過《情書》、得過大獎的燈光師，面對喜歡用很多大燈的他，我必須把空間留給他，總不能一來就請他「關燈、關燈、關燈」。但這該怎麼做才好呢？我在日本需要的是朋友，不是反對我的人，必須尋找一個合作的方法。於是我要求他將大的聚光燈打到遠處專業用的鏡子上，再反射到現場環境中需要的地方，這樣用大燈打出有質感的小光，畫面變得極美，比用小燈打光更真實而有質感。

這又是一項新的嘗試。

我平常用小燈打光，剛剛好夠感光，甚至會故意讓曝光不足。如果燈的位置不對，要把人拍得好看、有味道，也非常困難。很多攝影師用大燈，但會加一、兩層白布，讓光乾淨細緻又漂亮，問題是，這樣的光一打，演員的移動可能就受到限制，也不容易控制氣氛。

我和侯孝賢合作的習慣，是不喜歡限制演員，盡可能把空間留給演員，讓演員自由移動。我喜歡一個鏡頭到底，讓演員的情緒更加投入，把感情放進故事裡，這也不是什麼革命，只是一種美學的選擇。

不過一切還是得要由導演決定。

有一場戲在學校裡面，現場走廊兩邊有許多窗，窗上都有窗簾，妻夫木聰要跟朋友說再見。我把鏡頭放在走廊的盡頭，開拍時我心想，這時要是有風就好了，而風真的就來了，窗簾飄浮，窗影晃動。我們當然可以用大電風扇吹，但這和真實的風還是

不一樣，真實難以模仿，我也不願意模仿。

要風風就來，這樣的經驗不只一次，不是我神機妙算，會呼風喚雨，而是我用心觀察環境，無時無刻，攝影師必須把自己訓練成為最細心、最敏銳的環境觀察者。

拍攝時間落在四到五月，櫻花飄落的季節，放眼望去有各種不同層次的綠，這時的我已經嫻熟各種濾鏡的使用，大概用到四或五個色片互相調配，我把因為反射、折射所產生在樹葉上的雜光去掉，窗外的樹葉都呈現出亮麗潔淨的綠。日本朋友一看驚呼，從沒看過這麼漂亮的綠啊！

並不是他們做不到，只是沒有嘗試而已。

日本電影人拍戲一板一眼，謹分守度，反過來構成大膽嘗試的障礙。

每天早上演員都準時報到，先排戲，一排完，行定勳導演就來問我⋯「Mark桑，你看怎樣拍呢？」我就根據所見說出看法，透過翻譯傳達給導演，每次他的回答都是：「好，我們就照你說的這樣拍。」他總是照我說的拍，但拍完以後會要求⋯

「可不可以再拍一個，另一種角度的 master 主鏡頭呢？」

第一次比較容易找到好角度，但第二次就困難許多，第三次簡直就是難上加難了。從此以後，我每天在現場索盡枯腸，費盡心思地找角度，想光影的處理。

要找三個好的角度，一鏡到底拍一場戲，是高度困難的挑戰。但拍完之後，剪接

164

《春之雪》工作照，與導演行定勳，演員妻夫木聰、竹內結子等人合影。

時揮灑的空間很大，可以一鏡到底，也可以分剪成幾個鏡頭或十個、二十個，甚至更多，剪接師剪起來一定非常過癮。

後來和行定勳越來越熟，我終於開口，問他一個放在心裡很久的疑問。

我一直很好奇，他每天都拎著一個大皮包來拍戲，拍完後又拎走，很少打開，也沒有看過他從包包裡取出什麼。

「導演，你每天帶個大皮包，裡面裝了什麼？」

答案是分鏡表。

行定勳告訴我，拍戲前他已經把分鏡表都想好、畫好了，但我在現場提供的角度，他都覺得比他的分鏡表有意思。他從來沒有想過用這樣的角度來拍攝，而且十分有感覺，所以他將分鏡表放在包包裡，一直沒有拿出來。

他最喜歡的一個畫面，是在攝影棚內的景，男女主角初次擁抱，兩人身體結合做愛。我在窗外架設了軌道，在雨中移動著攝影機，一個通過電線杆的長鏡頭出現了。

「那個鏡頭相當優美，利用景框橫切過電線杆。通過前、後的時間表現，以及兩個人擁抱姿勢的改變，表達出兩人的真實情感、相互間距離的縮短。」行定勳說。

後來我以《春之雪》入圍了第二十九屆日本電影學院獎最佳攝影提名，雖然沒有得獎，這對我而言已是最大的肯定了。

而在他們的心裡，已經認定我得獎了。

「感覺很像真的」的電影

我和是枝裕和合作的《空氣人形》，於他於我，都是從未嘗試過的類型，超現實、有點驚悚、恐怖，講述一只充氣娃娃忽然有了心，以一種全然的純真踏入人類世界，並在短暫存在的生命中，經歷了一場愛情的故事。

這個從業田良家的漫畫故事改寫的劇本，是枝裕和已經放了十年，時間長到在他的心裡已長出某種樣子，還有一種扎得很深的期望：無論如何，他就是不要拍出一部「感覺很像真的」的電影。

他認為我可以幫他做到。

原作最吸引導演的，是充氣娃娃在錄影帶店工作時被刺破，整個人因為體內空氣洩掉而萎縮，而她愛的男人，跪在地板上為她吹氣。這段感覺很情色、很電影，僅僅為了這個畫面，是枝裕和馬上動手寫電影企劃書。

飾演空氣娃娃的是韓國演員裴斗娜，她沒有一般女明星被認定的美，但演技每每讓是枝裕和驚豔。為了將她拍出人形娃娃的感覺，在用光和攝影技巧上，我也下了一番工夫。

導演心裡有期望，但不會講得非常具體，用怎樣的鏡頭，打什麼樣的光，一切都必須到現場再下判斷，再決定攝影機的位置。他只有一個要求：不要用特效。從漂浮到從假人變成真人，諸如此類的畫面都希望能在現場拍攝時做到。

我想盡辦法，設計各種可以達成的拍攝方式。

我非常認同導演拒絕使用特效，因為這本來就是一個假的人偶的故事，如果用了特效，不是又倒退一步，假之又假了嗎？

有一場戲我們在電車內拍，結果一上車，發現全是無法打燈的金屬材質，燈一打上去全部反光。但電車已經發動，車外太亮，亮到沒有細節，車內又太暗，我必須當下判斷，顧不了怕會太黑的疑慮，馬上決定關燈拍。拍著拍著，隨著電車的移動，突然有陽光從車窗外灑進來，而且一路都有陽光，好看的畫面就產生了。

同樣的經驗我已經歷多次，如果不是長期累積的經驗和對環境的觀察，根本無法當下判斷，快速應變。每一次你敢承受風險，老天總會給你什麼。

當然也不可能每件事都如我所願。有一場戲，開拍前看景，我發現有個舊的日光燈間斷地閃爍不停，覺得很有意思，似乎可以增加一點氣氛、一些跳躍的色彩，就請燈光師保留下來，不要換掉。但等到正式開拍時，閃爍的日光燈已經被換掉了。不是講好不換的嗎？燈光師告訴我，不能不換，如果不換，會被認為不專業，而「不專業」的罪名誰也不想擔，就算這個「不專業」的要求是攝影師的指示，但會被指責的不會是攝影師，而是燈光組工作人員，因此，即使我再三要求，閃爍的燈一樣不能存在，這是日本電影人的保守，還是我的不專業？

直到整部戲拍完，只有電影最後一個鏡頭用到特效，就是蒲公英的種子像一把小傘隨風飄走。

而我和是枝裕和就此成為朋友，許多年後讀到他寫的《我在拍電影時思考的事》，在關於《空氣人形》的篇章裡，我才曉得，當時我是如何讓日本朋友坐立不安，我用底片拍攝，同時掌握燈光大權，攝影工作在現場就完成，幾乎不用後製調整，「然而以什麼樣感覺的鏡頭聚焦和濾鏡使用，完成的畫面只有李屏賓自己知道。」是枝裕和寫道。

168

《空氣人形》工作照,與導演是枝裕和及劇組人員。

那些只用一點點燈光拍出來的畫面，到底能不能看呢？我想日本朋友一定心存狐疑，不敢相信，直到第一次放映毛片時，他們才放下心中的石頭。

「大家努力思考，如何跟得上裴斗娜和李屏賓這種世界級水準的日子，也就開始了。」是枝裕和說。

導演的話讓我心生愧疚，不知道當時給大家帶來這麼大的壓力負擔，然而對自我的挑戰以及對真實的追求，也一直是我心中不變的堅持與信念。

光的語言　　未知的冒險

黑暗裡的日光燈

搬到洛杉磯半年後，第一個找我拍片的導演是張艾嘉，早在《Z字特攻隊》我當跟焦員時我們就認識了，她喊我「阿賓」，我叫她「張姊」。

我沒問過她為何找我，當時台灣電影正處於從傳統過渡到新電影的時期，若不想拍一個特寫要打很多燈的傳統電影，能夠找到的攝影師並不多。從傳統一路走過來的張姊，正是那種會迷戀新電影，而且勇於實踐的電影人。也許正是因為這樣，她想到了我。

《心動》以倒敘手法，講了一個分分合合、味淡情深、徒留遺憾的愛情故事。我想這可能是張姊年輕時的《戀戀風塵》，是張姊的初戀，也是她寫完後放了多年的劇本。根據她本人的說法，她在等金城武長大，金城武是她心目中唯一的男主角，如果金城武沒空，她就等，等到他有空。如果金城武老了，那這部電影就不拍了。

二十年後，《心動》仍然是愛情電影的經典，留下了最好的金城武和梁詠琪。遺憾的是，當年雖然獲得多項提名，但得獎不多。電影的結尾張姊想用動畫結合特效，給那段愛情中一個公主和王子的春夏秋冬，永遠都幸福快樂的完美結局。原本預期的特效預算是二、三十萬港元，結果貴了好幾倍。但很遺憾，電影的能量因此下降，後

172

《心動》工作照，與演員金城武。

來在幾個影展都沒獲得好成績。

對於結局的呈現方式，當時我扮演反對黨，但張姊很堅持，我也就尊重她的想法，但老實說我還是有些難接受。後來，張姊再找我拍《想飛》，是一部含特效成分的科幻愛情片。這部電影虛幻唯美，似乎有些脫離了現實，我因此提出修正的建議，從小反對黨變成了大反對黨。在拍完《想飛》之後，過了十五年，直到拍《相愛相親》時我們才又再合作。

這段時間張國榮想做導演，拍他心中喜歡的動人故事。電影開始籌備時，他想找我合作，但我們彼此並不相識，正好我在香港拍張姊的《想飛》，張姊介紹我們認識，那時我們經常碰面，開始都是談他心中的電影故事與籌備的情況：電影會在大陸拍、誰會參加演出、誰會幫忙改劇本、故事與人物的關係、一位年輕音樂家與一對富裕母女的愛情故事⋯⋯幾次見面熟了，就談到世態炎涼，資金籌措的困難，以前他幫助過或曾經有求於他的人，現在都避而不見，感嘆人情世故的冷漠，無處不騙的大千世界。他也曾帶我去見一位投資人，對方也是談笑風生，說南扯北，就是不談他的電影。張國榮自嘲、冷笑般地看看我，我想避開他眼神中那無奈尷尬的處境，卻無意間碰觸了他當時的心境。

有次在他的車上，他說：「屏賓你知道嗎？有一個台灣小孩歌唱得很好，將來一定不得了，我播給你聽。」演唱者是周杰倫，當時好像剛出道還未成名，知他者少。

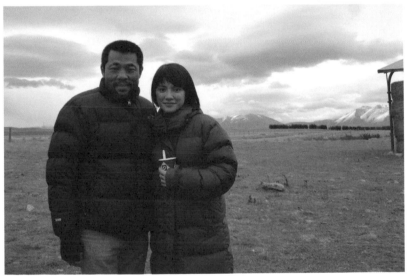

《想飛》工作照,與導演張艾嘉、演員李心潔。

人間世事難料，多年後我與周杰倫合作《不能說的・秘密》時，將當年張國榮的讚美轉告給他。

最後支持張國榮的是成龍公司的陳自強先生，我也與他們簽了約，張國榮告訴我預算不高，需要投入他的演出費與導演的酬勞才能拍攝，我只能安慰地說：「演員與導演是不一樣的專業，慢慢來！」之後《想飛》殺青，我就先回洛杉磯家中，張國榮的電影也一直沒有消息，隔年聽到他過世，我非常難過，內心有很長一段時間無法釋懷，不知道後來的這一年，他又遭遇了些什麼……為了懷念與他的短暫友誼，將此段交往銘記於此。

二〇〇三年，我在法國拍攝吉爾布都導演的電影《白色謀殺案》時，某天接到一通香港打來的電話，來自周星馳公司的女製片，說周先生想找我合作新片。我告知自己正在拍攝法國片，她希望我能停拍回港，參加星爺新片的拍攝，我的個性當然就婉謝了。

完成這部法國片之後，我去上海接拍滕華濤導演的《情牽一線》時，這位女製片到酒店來找我，目的只是想看看我長什麼樣子，她說每個攝影師都想拍周星馳的電影，唯獨我沒答應，令她覺得奇怪，便想見識一下這傢伙是誰。其實她不知道的是，我推掉跟周星馳有關的片子何止一部？從《大話西遊》、《少林足球》到《功夫》，周星馳的製片團隊曾多次找我，都被我婉轉推辭，甚至《功夫》之後周星馳的製片還

有與我聯繫，希望合作。我很喜歡看周先生的電影，但是我擔心我沒有能力替他加分，我只能做一個觀眾默默支持他的電影。至今回望，不知是他或我的損失，這也是憾事一件，人生中來來去去，每一次的相遇，也都是需要緣分的。

當時，張姊正在台灣拍《20 30 40》，她曾經打過電話來向我求援，「阿寶，你能不能回台灣幫我？」我問發生了什麼事，她說：「攝影打了燈之後，一層光包在演員臉上很漂亮，但人都不能動了，演員沒法演戲，不是我想要的。」我內心確實動了一下，李心潔、劉若英、張艾嘉，三個女演員我都熟悉，也有信心拍出她們各自不同的精采，但我實在不能中途介入。多年來我每次回台，都會鼓勵我認識的一些年輕攝影師，並將我的經驗轉告他們，所以當然不能一有機會我就取而代之，這是絕對不可能的，我告訴張姊我可以協助溝通，但不能影響年輕一代攝影師的創作。

十三年後，我們又重逢於《相愛相親》，我們都正在老去，關心的議題自然也不一樣了。張姊關注的核心仍然是細膩的女性情感，但更多了城市、鄉村的變遷流動，時代的變化等，不是討好的題材，卻是我這一代人必須面臨的課題，當上一代逐漸凋零，接下來要面對死亡的就是我們，無可逃避。

張姊的心思很細膩，電影拍攝難度相對來說並不高，但還是遇到了一些困難，有一場要拍三輪車在夜間前行的夜戲，但河南洛陽鄉下的村莊，路上是沒有路燈的，鏡頭要拍一條很長的小路，也很難打燈，該怎麼辦呢？我想也只能用最簡單、快速、便

宜又合適的方法，我告訴燈光師，將一些三日光燈放在相隔的幾戶人家門上，如生活中的門燈，跟拍車上也準備微弱的散光燈，當車經過有日光燈人家的門口時，就有光了。在這暗黑的鄉村路上，閃爍而過的光，效果應該更真實也更有感。

這場戲拍完後，村裡的人來和我們商量，可不可以把日光燈留下來？他們其實不窮，只是習慣了行走黑路，三更半夜可以摸黑走好幾哩路，但幾個日光燈一進來，就把習以為常的生活打破了。

未能交集的情緣

張國榮過世後，我和他合作的合約也跟著失效了。沒想到這紙合約，會以其他方式產生延續的可能。當時楊德昌多次找我合作都未成，千禧年他與我同時在坎城影展獲獎，他以《一一》獲得最佳導演獎，我以《花樣年華》獲得最佳技術獎，他說：「阿賓，我們一直都沒有合作成，我們一定要合作一次，下一部片子我們合作吧！」

我也很期待能與他拍一部電影，後來投資的也是成龍的公司，製片與我聯繫，建議就將之前張國榮的合約轉到楊德昌的新片即可，之後楊德昌生病過世，這個合約也就一直未能實現。

很遺憾，我和楊德昌的電影情緣一直沒有交集。人世間的事，似乎一切都早有定數。

早年楊德昌回台灣拍攝《光陰的故事》時，我們就相識了。在他拍攝《海灘的一天》時，曾有暗約，若杜可風不理想，可由我接上，但我拒絕了這樣的約定。他在拍《恐怖份子》前，在老中影的配音室內跟我說，現在都找不到好的攝影師，我的下一部片子想自己當攝影師，找一位好的大助理量光跟焦就可以了。我當下也很尷尬，我雖然是新攝影師，也剛拍完《童年往事》，可見他眼中也沒有我，我就不客氣地反問他：「若是請中影製片廠的門房老劉，去醫院幫人開盲腸是否可行？反正他不需要懂醫療技術，只要有人在後面指點即可。」他聽到的當下隨即起身離開，我的直言可能傷害了我們的情誼，當時年少氣盛，事後想想真不無遺憾。幾年後，他想拍《牯嶺街少年事件》與我商談合作，後因故延拍，我也去了香港，這次合作也未能實現。再次見面是他一個人過境香港，他約我和柯受良酒樓一聚，雖然相談甚歡，但在他的言語中，卻感受到這些年的不快意，分手時望著他高大孤瘦的背影，卻無言可慰。

再過幾年，他籌拍《麻將》前打電話給我，邀請我當攝影師，說這部片子預計兩個月就會拍完。因為當時兒女都太小，我不想離家太久，因此沒答應。那次之後就沒有再聯繫，再聽到他的消息時，我在加拿大蒙特婁拍吉爾布都的《今生，情未了》，我們共同的朋友來電通知我說他過世了，我人在千里之外，也未能參加他的葬禮，只

好請老友張震幫我帶去追念之情。

人越老越明白，事事都早有定數，幾十年的朋友卻無緣共事。那一份無緣的合約，注定了永遠無法啟動。

經年累月醞釀的瞬間

我和王家衛的一又二分之一緣分始於《墮落天使》。

《墮落天使》拍到一半停拍，攝影師杜可風轉去拍《風月》，而我則是推辭了陳凱歌導演的《風月》回港陪妻子生產，《墮落天使》後來重新開拍，王家衛的製片來找我，有趣的是我和杜可風互換了位子，這也是我常常感嘆人世無常的原因。我接下了《墮落天使》後面二分之一的拍攝工作，拍完後立刻隨王小棣導演到大陸為《飛天》勘景，期間王家衛希望我回去補兩天戲，製片連續幾日要我速回。但王小棣導演不放人，我也回不去，最後電影主創也沒有掛我的名字。不過後來有朋友告訴我，我的名字擺在片尾工作人員名單中，很小很小。

那二分之一讓我見識到王家衛的導演風格。

王家衛編劇出身，寫劇本對他來說是本業，所以並不難。有人批評他拍攝現場沒

180

有劇本，說他是用底片寫劇本。我覺得大家都想錯了，劇本就在他心中，猶如一根強壯的樹幹，他不只要求好，而是必須好到不行，好到驚人。因此這需要演員、攝影和所有的工作人員一起努力，一起參與並共同完成，讓樹幹發展枝蔓，長出新葉與豔麗芬香的花朵，以及美麗的色彩。只是我們不知道，在墨鏡後面的他，看見的是什麼？想的是什麼？他的秘密不在洞裡，就藏在他的墨鏡後面。

他很會用人，知道如何組成最強團隊，基本上他不會直接告訴你要怎麼拍，就只是形容一件事、一個動作，譬如「下個鏡頭拍她的手」，或者認真地說：「拍她的特寫，但臉不要變形。」《墮落天使》大部分的鏡頭都是用6.5ｍｍ的超廣角鏡頭拍攝的，已經接近魚眼鏡頭的呈現效果，導演卻輕鬆地說：「拍李嘉欣的臉部特寫時，盡量不要變形。」我心想：「怎麼可能呢？」面對導演的要求，我幾經嘗試，終於找到了一個拍攝角度，讓臉部只有一丁點變形，但她依然看起來明豔動人。這次的成功經驗讓我明白了一個道理：影像拍攝沒有什麼不可能的。此後我與任何導演合作，再也不會說「NO！」。

不，我總是用盡辦法去達到導演的影像要求，我的經驗就是我的老師，人生的哲學在生活中學習成長，有很多哲理都是在生活中獲得，就像曾有一位十八歲的燈光小助理，告訴我他的遭遇，他說：「賓哥，老鄉！老鄉！背後兩槍！」能出賣你的人都是你最親近的人。在古董街的一位擺地攤的小孩跟我說：「這個鬼地方，真的當假的

賣，假的當真的賣。」在我們的生活中，人，親疏不明；事，真假不分。這不都是經常有的遭遇嗎？

王家衛和侯孝賢一樣，就是能把人折磨到，就算要求違反常理，也一定要想辦法達成，在他們的字典裡，沒有什麼事情是不可能的。這是他們的人格魅力，也是他們成功的基石。

這兩位導演的不同是：王家衛的電影設計感很強，演員皆為一時之選，預算都很高；侯孝賢則有更多的即興與隨意，用素人演出，也不管天下不下雨，風從哪裡吹來，而且預算都很低，但也可能是因為這樣，才逼出了他獨特的侯氏風格。最後的結果，兩位導演同樣是經典不斷。

拍李嘉欣那場「床戲」時，王家衛導演又給了我一個現場發揮的機會。李嘉欣坐在殺手黎明的床上，為他整理衣服，她摺疊衣服的樣子猶如在撫觸男人的肌膚，於是一股性慾翻湧而上，在體內游竄。房間很狹窄，是香港特有的那種天台屋，旁邊有地鐵經過。在如此狹小的空間內，導演希望這個鏡頭能帶著一種情緒，當時現場沒有合適的設備，我只能嘗試用手持攝影機拍攝，試圖呈現與演員呼應的情緒，來達成這樣的效果。

那場戲我們前後拍了三次。卻不明白導演為何認為不好，他依然什麼都沒表示，

182

我問美術指導張叔平，他也不清楚。第三次拍攝時，唯一的改變就是讓李嘉欣換了套衣服。

「你看這女孩在床上，你會想幹什麼？」在拍攝前王家衛笑著問我。

「導演，就算我想幹什麼，也不行啊！」我半開玩笑回應。那一瞬間我突然懂了，他是在提示我——女孩在床上自慰。我該怎麼拍她把手伸進兩腿之間，同時又傳達出之後的情緒與想像呢？那不就是畫面裡的留白嗎？

拍攝過程中，助手一直小聲傳達導演的指令給我：「等一下機器要移走。」在鏡頭不能往左攀移，也不能往右搖的情況下（因為會拍到導演和一群工作人員），我就把鏡頭往床的下方移動，緩緩地一直下去、再下去，畫面還繼續拍著她，下去到畫面裡只剩床墊上那一條縫隙，鏡頭還是繼續拍著她，最後消失在黑暗中。

這就是王家衛，他會刺激你去找出一個看似不正常，卻有某種意涵的視角。事前我不知道那會是什麼，但一定會有，當人被逼到極限時，創意就會迸發出來，並發現意料之外的自己。

《花樣年華》最早不是叫《花樣年華》，我記不清最早王家衛告訴我的片名是叫《北京之春》或是《北京之夏》，後來才改為《花樣年華》。一九九七年香港回歸前，王家衛繼《墮落天使》後找我談他的新片，記得他說，若是不能用《北京之春

（夏）》這個片名，就去澳門租一間房子改成酒吧，店名就叫「北京之春（夏）」，他計畫在回歸的那天開鏡，當時我未能配合他的拍攝計畫，因為我正在拍攝吳宇森公司的片子《熱血最強》，而且是每天都拍，我也無法做任何調整，在香港工作都是有合約的。

我本有機會成為《花樣年華》最早的攝影師，但時間配合不上，後來我還是當了救援攝影師。我不明白王家衛為何又回來找我。這部片之前的進度很慢，後來聽助理們形容是拍三天停五天，拍拍停停，停停拍拍……之後製片找我時，我原先不太想去，因為《墮落天使》影片上的工作人員名單中，幾乎無法找到我的名字，我不願意再受到一樣的傷害。沒想到製片一開口就說，上次名稱排名的問題非常抱歉，這次不會這樣了。再問攝影師怎麼不拍了，說是杜可風有家人生重病，他必須回澳洲，我想可能不是這個原因，我沒有再多問細節，就接下了這個救援工作。

王家衛告訴我，將目前為止的電影剪接之後，只拍了三十八分鐘，他給我看那三十八分鐘已粗剪好的片段，他說要再繼續拍攝的故事時間與年分都不一樣，所以沒有要求我延續之前的拍法，給予我極大的自主性，讓我自由拍攝。而我希望用既寫實又迷離的光影來營造氣氛，去表達一種無法掩藏，卻又極盡克制的情愛，後來我就在片中盡情地呈現這樣的氛圍。

　　　　　　　Chapter　4　光的語言

那個時候，坎城影展的日期已經很接近了，《花樣年華》預計參加競賽，我自然希望能夠協助王家衛導演完成影片，順利參展。唯一擔心的是，讓我可以自由發揮之後，是否能夠達到導演期望的水準。一瞬間，我突然背負了沉重的壓力。

帶著這樣巨大的壓力和自我期許，我動身前往香港，投入《花樣年華》的拍攝。

對王家衛來說，我無論如何都會想辦法達到他的要求。我的話雖然不多，但對故事有個人的看法與不同的意見時，也不會保持沉默。

《花樣年華》裡有很多鏡頭不直接拍蘇麗珍和周慕雲的臉，轉而去拍他們長長的影子，很多人對此印象格外深刻。還有一個周慕雲在旅館的鏡頭，平常我多半依賴桌燈、地燈或根本不用燈，但那場戲的頂光正好讓周慕雲產生另一種味道，有一種簡單的情緒，可見好或不好從來不是絕對。

最後一場戲，周慕雲帶著寫在小紙條上的秘密來到吳哥窟。導演告訴我，他要把這個秘密藏在石洞裡。

把秘密藏在石洞裡——那攝影機該怎麼拍呢？

我環顧四周的建築後說，這裡的建築結構都是大石頭，進出的地方就是一個大石洞，每個洞都像一個秘密，其實很多深長的、光色幽暗的地方，都像是一個神秘走道，像一個深藏秘密的洞穴，用迴廊也能呈現這個概念。

王家衛聽完後笑了，什麼都沒說，他的笑彷彿是在說什麼。這個笑讓我感覺到，

186

《花樣年華》工作照。

有些時候他跟侯孝賢很像，他們都不願意確定要拍的方式，他們希望到了拍攝現場，最終能夠找尋到、拍攝到，他們想要拍到的最好瞬間。

把秘密藏進洞裡，要拍攝這一幕時，陽光已經快要落到大石塊的建築後面了。我很快將畫面呈現給他看，他看看沒說話，我又給他看了幾個略有不同的畫面，他說：

「你可不可以大膽一點？」

大膽一點？讓畫面多一點天、多一點地，或將人物放在畫面的不同位置上，為了打破框架，從開始當攝影師，就開始嘗試拍攝各種風格迥異的畫面，最後回到簡單、合適的選擇，以戲的表現為重。可是這個畫面實在看不出來還能有什麼變化，但既然導演要求大膽，我就試著將畫面切到最極限，讓梁朝偉被擺在畫面邊緣，再切一點，他就出鏡了。導演一看，說：「準備拍吧。」

我不知道當下他的想法，這個畫面是被逼到極限所換得的，我自己很喜歡。在陽光落下之前的那一瞬間，我找到一個平常不會用、也沒有用過的畫面角度，若沒有經年累月的嘗試，累積各種成功與挫敗的經驗，就不會有那一瞬間。

整部電影幾乎都重拍了，只有幾場周慕雲在新加坡旅行社，以及他抽菸的鏡頭，大約七成都用了我拍攝的內容，當初是我沒有重拍的場景。後來根據王家衛的說法，決定接手時的壓力終於得以釋放。

在香港完成片子的最後拍攝前，有一天我去他公司辦事，他與我聊他選的音樂與

片名的由來。他說去台灣拍攝《春光乍洩》的時候，支援拍攝的製片是吳念真的弟弟連碧東，有一天在台北捷運拍攝，在月台上連碧東對他說：「導演，我退休後要寫我的回憶錄，書名叫做《我的花樣年華》啦！」王家衛想，他可以用這個名字，我為什麼不用？後來新片開拍時片名難尋，他就想起了《花樣年華》。

二〇〇〇年《花樣年華》上映後，從台灣、香港、歐洲、美國、阿根廷……一路瘋狂得獎，一共得了十幾個攝影獎，其中包括極其不易的坎城影展、紐約影評人協會、美國國家影評人協會、美國電影學會，電影還被選為「二十一世紀最偉大的一百部電影」、「影史十八部最佳亞洲影片」、「近十年最佳電影」等等各式殊榮。二〇〇七年我獲邀到挪威參加電影節時，主辦單位告訴我，每年情人節當地都會重新放映《花樣年華》，而且票房都不錯。我好奇問他原因，答案是：「因為每年都會有一對對新的情人出現。」

其實《花樣年華》也有機會入圍奧斯卡，可惜當年時間已過，到了第二年片商也不願意再花錢宣傳，所以得不得獎都是宿命。有時苦苦追求，沒有就是沒有，有時無心無意，偏偏大獎就一個一個來。

獎金的事也很戲劇性。根據《電影事業暨電影從業人員獎勵及輔導辦法》，楊德昌的《一一》在坎城得獎時，國家頒給他一百萬獎金，同年《花樣年華》我也獲得坎城影展技術大獎，但官方說因為《花樣年華》非台灣片，沒資格頒發獎金。很多記者

得知後發文批評，有關單位受輿論影響，決議頒給我三十萬。這樣的改變，總讓我有種說不出的滋味和孤獨感。倒不是獎金多寡的問題，而是政府不認可我的努力。我拍的是港片沒錯，但對一個孤身在海外奮鬥，一心以台灣為榮的人來說，不是更應該獎勵嗎？

不鼓勵也沒關係，政府又憑什麼將我的獎變小了，法條上不是說要鼓勵台灣的電影從業員嗎？可沒強調一定要拍台灣電影。

我本來不想領獎，是侯導打電話勸我，不要把場面搞僵，我才回到台灣領獎。這部電影對我的另一個意義是，我陪著母親第一次一起坐在戲院，欣賞她兒子拍攝的電影。第二次與母親一起觀影，我不是攝影師，母親和我都是影中人，片名是《乘著光影旅行》。

二〇一六年相同的事件又發生一次，我以《長江圖》獲得第六十六屆柏林影展傑出藝術貢獻銀熊獎，可能是同樣的理由，無人聞問，政府也未給予任何鼓勵。台灣電影人到國際去發展已相當困難，在海外獲得最高階的國際影展大獎，政府卻因拍攝的非台灣片，而不予鼓勵，實在已失政府鼓勵台灣電影從業人員的目的與初衷。

從二〇〇〇年的《花樣年華》到二〇一六年的《長江圖》，時間經過了十七年，但政府對電影人員的鼓勵政策依然如此落後，實在令人唏噓！

190

二〇一六年以《長江圖》榮獲第六十六屆柏林影展傑出藝術貢獻銀熊獎。
© Getty Images

春天的那道光

田壯壯拍《小城之春》時，他已經十年沒有拍電影了。第一個找我合作的大陸導演是陳凱歌，但第一個合作成功的則是田壯壯。「田壯壯的電影，再忙你都要去。」

在拍《千禧曼波》時，侯孝賢這樣對我說。

我問田壯壯為何想要重拍一九四八年的《小城之春》？因為用現代的眼光看，這是一個在電視上經常可以看到的故事，內容關於倫理倫常、朋友之妻、兄弟之情、主僕之誼，也關於寬容和犧牲，簡單到接近平淡。

他告訴我，就是因為簡單，現在人都不關心了，所以他想把它拍成電影。在這沒拍片的十年裡，每年他都要重看《小城之春》，每次看都有感觸，因此決定請作家阿城撰寫劇本重拍，請葉錦添擔任美術指導，找我掌鏡。但這並沒有要對抗或超越原片的意思，純粹是出於一種對傳統文化、對中國電影先驅的致敬。

合作之後發現，他是一條漢子，和我氣味相投──不是因為我倆都有著大鬍子。

老版本和新版本相隔五十四年，但從籌備到開鏡，我都沒看過老版本，也是刻意不看，我想用我的感覺去拍這個故事，而不被原片所影響。故事是關於南方小鎮的一對夫妻，周玉紋與久病丈夫戴禮言，這對夫妻的感情已經淡然無味，再無言語交流，

妻子年輕時的戀人，也是丈夫的同學突然來訪，給住著夫妻一家人的宅院，帶來一道光，也象徵「春」字暗喻的情慾流動。

一開始製片人認為我是技術外行，熟識之後她告訴我此事，但其實也不怪她，我被認為不專業的尷尬時刻，已經多到無法細表，因為我不要求演員試戲給我看，不要求預先架設場景的底燈。她覺得奇怪，不知道這就是我的競爭力，同時也替劇組節省了時間與費用，我自有判斷，知道如何在光與畫面中，將故事的味道與感覺呈現出來，把角色拍得真實而有味，也知道如何掌握導演的要求。

電影的第一個畫面，就是一長鏡頭：滿目瘡痍的土城牆，斷垣殘壁上的枯枝，走在土城牆上的孤單寂寞少婦。這座老舊的城牆看起來很高，是明太祖朱元璋在老家安徽鳳陽建造的第一座京城，因故半途廢棄。為了這個鏡頭，我請廠務組搭建了四組十節將近五十呎高的高台連放一起，上面鋪架軌道，可謂當年天下第一高軌，想想確實很危險，但也是因為當時沒有這麼高的搖臂。

長鏡頭是我最熟悉的。頭兩天拍戲，我不知道田壯壯已寫好全片的分鏡表，拍完幾場戲後他對我說：「屏賓，每場戲我分了很多鏡頭，為什麼你每次一個鏡頭就把我分的鏡頭內容都表現出來了？」他這樣問我。「那你認為好不好、合不合適呢？」我反問他。他倒是肯定地說：「真的不錯，我喜歡。」

陳英雄、行定勳、田壯壯其實都很像，明明肚子裡已經有諸多想法，卻都藏著不

告訴我，反而來問我的想法：「你覺得怎麼拍好？」我只好把我的想法說出來，聽過

之後他們就說：「好，就照你的想法拍。」

「我們可不可能每場戲一個鏡頭？」好像拍到第三天，田壯壯這樣問我。

一個十年沒拍電影的導演，心中一定有排山倒海的想法，但一到現場就被改變思

維，我想這可能是實際拍攝後，影像給他帶來的感受與調整。

我認為導演最重要的工作，除了掌握演員對角色的表演之外，就是調整拍戲節奏

的快慢，確定每一場戲的戲劇焦點，以及相關的內容，其餘的都可以交給每個部門的

專業人員。這對導演與各部門來說，可能都是一種專業責任的風險承擔。然而不敢冒

險創新，正正常常、規規矩矩地拍，那就違背了電影本身的創作意義。

我是一位追求讓電影有生命的攝影師，努力讓我拍的電影，可以觸動人心深處，

過了十年、二十年，都依然能因感動而被接受，這就是所謂的「電影生命」。當然並

不是每一部電影都能成功，但我希望我拍的電影當中，有幾部可以活得久一點，甚至

可以跨越世代。

至於分鏡，如果是為了觀眾，或是為了呈現細節，我總認為沒有那麼必要。分鏡

是觀眾還看不懂電影時需要做的事，電影剛發明時，銀幕上一列火車衝過來，觀眾嚇

得奪門而出，所以必須引導觀影者，情緒激烈時就要拍臉部特寫來強調，情緒憂傷時

就用冷色調或下雨來表現，陽光則暗示快樂。但時至今日，電影歷史已經有一百三十

《小城之春》工作照。

年了，現在的人從小看電視、電影，尤其是手機，大人小孩早就已經熟悉了影像的內容與目的。

曾有導演問過我，觀眾看不懂怎麼辦？我半開玩笑、半認真地說：「要想讓觀眾看不懂很難，越看不懂越會被記住，能讓人看不懂的電影導演就是大師了。」

當然分鏡還是有別的功能，主要是讓各部門的人有所依循，事先做好準備。其實每天拍攝用的通告單上，也都會列上所有需要準備的細節。

電影最重要的是內容和演員的表演，可以選擇一場戲用一個長鏡頭，也可以用一些短鏡頭，如何選擇則要靠現場觀察。什麼東西與這場戲的戲劇焦點有關？是拍人物在說話嗎？還是拍外面的風在吹？或者一個小物件？哪些可以幫助到劇情？哪些可以一起襯托這個故事？我的觀點是，現場分鏡更能掌握戲劇的魅力。

至於什麼是長鏡頭？什麼又是短鏡頭呢？我覺得，如果一個短鏡頭的內容讓你無感看不下去，那這個鏡頭就太長了。一個很長的鏡頭會讓你看得入神，並觸動情緒，或是感覺精采過癮，那就表示這個鏡頭並不長。

我對《小城之春》的另一個想法是：色彩不要太濃豔。如果彩色重，那種中國文化特有的隱晦就不見了，所以我決定把它拍成淡彩色、重濃度、近黑白的影片，用山水畫的概念來表現人物暗部的情緒，這裡頭的細節與層次，如果能夠用光色和鏡頭說出來，那些關係中的曖昧、隱忍與悲苦，自然就會跳出來、被看見了。

有什麼事就要發生

田壯壯之後，我開始和大陸的新導演合作，例如滕華濤和徐靜蕾。演員兼導演的徐靜蕾那年二十九歲，已導過一部戲，她的第二部片《一個陌生女人的來信》改編自褚威格的小說，並由她自編自導自演，說的是一個女人終其一生愛著一個男子，甚至生了他的孩子，而男子卻對她視而不見的故事。

徐靜蕾曾對我說，籌備時她問圈內好友，「當今天下這樣的電影，攝影師找誰最合適？」「李屏賓。」好友如此回覆。

電影講的是三〇年代發生的故事，拍攝前導演疑惑地問我：「在北京拍可以嗎？」我說：「為什麼不可以？」她說三、四〇年代的故事，以往大都是在上海拍的，幾乎沒有在北京拍攝過。我也不明白為什麼會這樣，但若是導演想在北京拍，我覺得完全沒問題，而且還很有新意。

這個故事有很多心理狀態的呈現，劇本原先用了大量的旁白，面對這種劇情的電影，我所能做的，就是先將年代的氛圍呈現出來，寫實的光影也是必要的手段，簡單地將北京與上海的光影色彩先區分出來，讓畫面盡量呈現出北京的城市樣貌，盡量用畫面來說話，這樣可以增加年代感與地方特色。徐靜蕾後來坦言「畫面本身就交代了

很多感情」，因此就不需要過多的旁白了。

鏡頭確實會說話，但每一個人感覺到的都不一樣。

我在拍攝時，對最後一個鏡頭印象最深刻。殺青那晚正好是在拍攝電影裡的最後一個鏡頭，是一個回憶往事的畫面，我的設定是用穩定的攝影機來拍，可呈現出一個靈動的時光飄移效果，也能明顯感受到回憶的情境。但在拍攝前攝影機的跟焦遙控器壞了，無法遙控跟焦，但也不能手動跟焦點，因為會影響攝影機的穩定，我們一個晚上都在苦等，劇組四處奔波，找器材公司來修。等待的時刻，我忽然心生一念，想著冥冥中老天送了一個絕佳的拍攝方法給我，於是對導演說：「可以拍了。」

跟焦器沒修好，怎麼拍呢？導演一臉狐疑。

因為是一個想像和回憶的鏡頭，讀完信的男人回想著二十年前住在對面四合院的小女孩的模樣，鏡頭從男人的回憶中轉換成他的主觀視線，一直往前推進，最後停格在窗前寫功課的女孩臉上，我說：「我們可以讓鏡頭一路保持微失焦的狀態，也不會太模糊，因為可使用類似眼睛視覺的鏡頭廣角鏡，有點像人的視野，而且彷彿是在回憶般，總帶著一點朦朧感，那是一種回想往事的感覺，接著一直往前飄移，焦點越來越清晰，最後停在女孩二十年前清晰的臉上。」

導演似乎覺得不錯，同意了，我們就照這樣拍。看畫面時，我自己非常有感覺，也很興奮有了這個突發的奇想。才剛拍完，大家都很高興，片子總算殺青了，此時助

198

《一個陌生女人的來信》工作照，與導演徐靜蕾。

理跑來說遙控跟焦器修好了，我當時心想「糟了！」氣急地說：「什麼時候不修好，怎麼現在修好了？」我嘆了口氣，天意難為。

於是導演說：「那再重拍一次有焦點的吧。」

我不想重拍，便說：「如果重拍，妳一定會用清晰的版本。」她回說不一定，但還是要重拍。

有些鏡頭，就算拍到了，若是後來沒有用，也等於沒拍到。

當然應導演要求，我們重拍了，最後果然如我所料，導演採用了清晰版。而我想的卻是，如果她敢用那個焦點最後才變清晰的鏡頭，一個可能會被認定不完美的畫面，結尾肯定會留下更深刻的印象。我常常想，也許大師與非大師之間，也就是

這麼一線之隔。

雖然工作壓力很大，但其中也不乏一些有趣的事。當年大陸電影人剛開始流行，管你認不認識，見到比你大的人都叫「老師」，聽了確實不習慣，一街的老師。有天有人稱我李老師，姜文剛好在旁邊，他就對我說：「賓哥，你別聽他們瞎稱呼，叫老師是罵人的。」原來有兩個意思：一個是「就你懂，我們都不懂，就你聰明，我們都是笨蛋」；另一個意思是叫那些在路邊賣東西、修東西的年紀大的人，本來叫「老父」，嫌麻煩，「父」字給省了，就都叫老師了。我想想也對，在台灣閩南語有句話也有類似的意思「您老師」，後來的人不知其來源，現在整個有華人的地方都流行見人就喊「老師」。

次年，大陸對海外華人開放，只要拍攝大陸電影的海外華人，都可以參加金雞獎的競賽，二〇〇五年因為這部電影，我得了第二十五屆金雞獎的最佳攝影，應該是第一個在大陸獲得金雞獎的台灣攝影師，到目前好像還是唯一。

滕華濤的《心中有鬼》是講一個女人、一個女鬼，和一個男人的三角戀，當時他已拍過電視劇，也拍過電影，經驗豐富，參與的黎明、范冰冰、劉若英，都是很好的演員。而我想嘗試的是在傳統鬼故事之外表現新意，於是反向思考，如果可以用暖色調表現悲傷，用很美的燈光呈現恐怖的氛圍，這樣可不可行呢？不僅要打破舊有的觀

念，同時還要兼具嚇人的效果，出此奇想的我，當時大概也是第一人吧！第一場夜戲，我的鏡頭要在狹窄的通道裡往前飄移，在黑烏烏的角落裡突然出現一張慘白的臉滑過畫面。我在場景內四處走看，想著該如何讓這個電影開始的鏡頭，有震撼、驚人的效果。我走著走著，正好看到范冰冰在敷面膜。

哇！第一眼看到時，確實有些嚇人，我就對她說：「等一下拍妳的時候就這樣，面膜不要拿掉，也不需要補妝。」

「不行啦！怎麼能敷著面膜上鏡頭呢？」她覺得我是在開玩笑。

我說：「就試試看吧，我會跟導演說的。」結果我說服了導演和她。

後來觀眾看到的那張慘白的臉，就是敷著面膜的范冰冰。現場的一切物件皆可使用，包括敷面膜的演員、垃圾袋、書或雜誌，沒有一定的邏輯，這是我隨風而變的嘗試與風險，讓我的工作更充滿了挑戰與未知。

大部分時候，我還是用正常的拍法，但必須在正常中醞釀一種「有什麼事就要發生」的氛圍。若是在小房間，當鬼魅出現之前，我會把一種攝影與道具使用的、名叫「碧麗珠」的除反光的噴霧劑噴在光裡，會讓霧氣看起來似乎凝固其中，不會馬上散掉，這若有似無的鬼影，沒有花任何特效費用，觀眾看過之後，通常都會更專注地等待之後的發展。

第二天清晨收工，我從黑漆漆的現場往外走，一出門就嚇了一跳。因為見到大門

《太陽照常升起》工作照。

姜文就是想來此，拍出沙漠中的那種乾旱與熾熱，可是才拍了幾天，老天就開了個大玩笑，昨天還很悶熱，今天收工前忽然下大雪了，聽這裡的老鄉講，這地方一年也不過只下一回雪，我們竟然碰上了，完全在預期之外，導演和製片都緊張起來。這下糟糕了，雪下這麼大，不能連戲，拍不了怎麼辦？這一停要好幾天，預算可能會吃緊了。

晚上回酒店，「賓哥哥，現場下雪了不能拍了，怎麼辦呢？」姜文愁著眉問我。

我說：「這可是老天送給你的禮物，有錢都買不到，為什麼不拍呢？拍下來，就好像我們在這裡經過了夏天、冬天幾個不同的季節，這對影像的整個時間感和敘事過程都會有幫助。」我請他放心，不會有問題的。

「但怎麼連戲呢？」他又問。

我說：「你剪接時用一個蒙太奇就過去了。」

他聽了哈哈大笑，臉上恢復了原有的自信，決定明天繼續拍，結果拍到每一個人都笑呵呵，後來剪出來也果然非常好看，從太陽、沙漠、下雪到融雪，所有的過程全部收攬，只要解決轉場的問題就可以了。

這就是觀點，一種看待事情的不同角度，如果只因為和原始設定不一樣就卡住，會非常可惜。求都求不到的變化，為什麼要放棄呢？這是我跟侯孝賢拍戲時不斷嘗試出來的觀點，隨著變化找到新的視角，經常是會超越你原來的設計與安排。

206

《太陽照常升起》工作照。

沒有不能拍的天氣，也沒有不能擺設攝影機的場所。有一場戲，姜文弄來一個大鐵桌，我就在上面架設了一個燈，讓光色反映到演員的臉和身上，遠處又有強光照下來，很順利地完成了姜文的想像。

他底片用得很多，但是他記性好，拍過的他都能記住，拍到底片堆滿剪接室，但是他會記住每一個鏡頭的內容與細節，剪片時，他會告訴剪接師，哪個鏡頭裡的哪個表演他更喜歡。你不得不佩服他，他真的記得拍過的每個鏡頭。

「別看他鬍子拉碴，黑不溜秋，心卻很細，手很巧，文采很高，寫的一些文字可讀性很高。」這是姜文對我的讚美，我很感謝，他是第一個稱讚我文筆的人。

他也看透了我的性格，「表面是一個樣子，內心是另一個樣子」，也許就是這

越有經驗越需要聆聽

徐靜蕾之後，我不想接大製作，開始盡量和新導演合作，我想自己已經活到可以給年輕導演一些幫助的年紀，已不是一切都為了工作賺錢養家，應該做更有意義的事。年輕導演充滿理想，跟他們合作，反過來也會讓我認知新的想法與觀點。但回到現實面，新導演的第一部電影通常不會拍得太成功，跌跌撞撞走上一條曲折之路，影海浮沉，沒幾年也許就消失不見了。

他們需要引導，如果可以用我三、四十年的經驗，讓他們走直線，不要一再碰壁或繞圈，哪怕只有一點幫助，我都非常願意。

但無論是資深導演或新導演，我和任何人合作都站在對等的位置，當我和宗教界宗師也是導演的宗薩蔣揚欽哲仁波切合作《尋找著獠牙和髭鬚的她》時，信徒們看到他都半蹲半跪，非常尊敬與崇拜。我覺得為了不影響創作，必須平視，所以拍攝期間我都以平常心與他商量討論，他也是非常和藹有禮地對我，讓我更加敬重，但我對他的敬意始終擺在心裡。相對地，我如果自以為是大師，一味輸出經驗，對新導演想呈現的影像美學聽而不聞，那會置新導演於何地？

越有經驗越需要聆聽，越需要放下自己的主觀。

210

《尋找長著獠牙和髭鬚的她》工作照，與導演宗薩蔣揚欽哲仁波切及演員合影。

子信箱，他說是我的一個朋友給的。

我請他把劇本發過來，大略看過後，了解是一個關於逃亡的故事，手邊剛好有短暫的檔期，就一口答應了。朗辰的父親是俄羅斯人，母親是維吾爾族人，這點對我很有吸引力。之後我們通了電話，朗辰侃侃而談，我認真地聽，努力想要理解一個新人導演的拍攝企圖，感受他的熱血。

很令我感動的是，在烏魯木齊郊區的拍攝期間，我剛好獲得國家文藝獎，導演得知後，請劇組偷偷準備蛋糕鮮花做為驚喜，我接受了代表獎盃的鮮花，然後發表得獎感言，我說感謝一切，希望我的努力與運氣能夠帶給這部電影。

片子殺青離開的時候，導演在我面前哭了。對新人導演來說，拍一部電影無異一場豪賭，市場很殘酷也很無情，一部片成功了，不保證下一部片也會成功；就算十年寒窗，也有可能一部片子就垮掉，十年努力完全付諸流水。所以沒有足夠的熱情和幸運，很難在這一條路上走長走遠。

不過也有一種新人導演，像周杰倫，在擁有一切之後，心中還有一個電影導演夢。王力宏、劉若英、伊能靜也一樣，他們都有想要透過電影來說的故事，內心燃燒著成為導演的渴望。

而他們會來找我，不只是需要一個能夠掌握現場的大哥，一座安穩的大山，總都希望我能把電影拍得不一樣，更有氣味和風格，最好能獨樹一幟。

214

事實上，電影攝影師不可能永遠靠一、二十年前幾部成功的片子行走江湖，每隔幾年如沒有亮眼的片子，很快就會被時代的浪潮沖走，回家吃自己的。

這是一個太現實，也必須現實的行業。

周杰倫是很認真的新導演，他拍《不能說的·秘密》，每天到現場後，都很認真地分鏡，並非常客氣地詢問我的意見。我也不便立刻修正他的想法，當時我一心想營造出一個清晰的校園電影，不能再重複呈現那些以往的校園電影樣貌，於是委婉地說：「那我們邊拍邊調好了。」而他也願意和我一起調整，讓我給這個超越時空的愛情故事拍出了一點詩意，拍片時的周杰倫每天到現場之後，就只聽到「周董這、周董那」的呼喊不絕於耳，為了平衡兩方的能量，我稱呼我的大助理袁二爺，場務領班阿六為六爺，為每天繁重的拍攝增加一些喜樂。

《不能說的·秘密》拍到一半時，吳宇森找我拍《赤壁》，他來電說他看過我拍的大部分電影，覺得我很適合，要我將手邊的工作辭掉，盡快飛去北京。這個邀約確實讓我分心了，一個大製作的國際大導演，一部世界關注的焦點電影，不僅要拍攝半年，也會有很高的片酬，我努力工作多年，除了理想之外也想多賺一點錢安家，這個機會還真是折磨人。去？還是不去？

《不能說的‧秘密》工作照,與導演周杰倫及劇組人員合影。

我當然不能因為那位是國際大導演，這位是新導演，只為了名利做選擇，最後我選擇了背名忘利，又一次命運的試煉，繼續昂首向前。

人生總是跌跌宕宕、得得失失。多年後，《不能說的‧秘密》還依然被現在的年輕人喜愛，我也引以為傲。

恰如其分把故事說清楚

女導演彭三源的處女作《失孤》找我掌鏡，男主角是劉德華，他把自己曬黑磨得粗糲，飾演一名騎著摩托車苦苦尋小孩的農民工父親。我們從福建一路拍到山西、四川，經過高山、村落、海邊，從一個城市移動到另一個城市拍攝，剛好是我很想要挑戰的公路電影，內容是關於婦女兒童遭拐騙販運的議題，這更是具有社會意義。

這是一個真實的社會事件，故事原型來自郭剛烈，一個山東聊城的農民，他騎著機車苦苦尋找被拐走的兒子，騎了十八年，四十萬公里。電影首映那天，他就坐在電影院裡看著片中的「自己」。我想我和劉德華一樣，都被這樣的故事、這樣的人一拳擊中，我們看到家庭的巨大傷痛，人情的溫暖與荒涼，無可抵抗卻必須抵抗的命運，某種使命感上身，無法拒絕。

這應該也是劉德華最不像劉德華的電影，我看到他盡了一百分的努力讓「劉德華」徹底消失。

在泉州拍戲時，村民聽說天降劉德華，來了上千人包圍拍攝現場，要看大明星。

這是我第一次遇到像看國慶煙火的拍片現場，就在人群聚集最多的地方，架上一台大搖臂，讓民眾以為劇組要在這邊拍攝，再安排把劉德華帶到一邊，拍了他騎著摩托車繞著大街小巷，經過圍觀的民眾好幾次，也沒有人發現他，拍攝過程非常成功，從頭到尾都沒有被發現。

以大學教授性侵學生事件為主軸的《寒蟬效應》（陸名《不能說的夏天》）是王維明的第一部電影，也是繼類數位攝影機拍的《挪威的森林》之後，我拍攝的另一部數位電影。

王維明北藝大還沒畢業，就跟著楊德昌拍電影，也參與製作台灣、日本、香港多部電影，底子厚，眼界高，美學素養強，但聽說他是一位不太好合作的人，我想是因為他對專業要求很高。也許是未遇到氣味相投的人，我和他工作起來非常合拍，每次打燈他都看得很專注，某日暮色時分我們在海邊拍攝，演員在海水裡演出，天色漸暗，為了順利拍完，我將攝影機的感光度改成四百度，他

219　　　　　　　Chapter 4　　光的語言

底，跨兩岸兩代的愛情類型片，片中一場齊秦年輕時的演唱會，是透過後期3D一比一建構還原。從藝術片轉型商業片，王維明一度自我懷疑，我鼓勵他，不需要設限自己是藝術或商業，也不要被「通俗」兩個字困住，我們需要勇敢去尋找感動自己的題材。

通俗不是一個壞字眼，雅俗共賞最彌足珍貴，而我自己也何嘗不是在藝術和商業兩端遊走呢？

這部電影後來在中國大陸飆出十幾億新台幣票房。

我依然做我的攝影師。

《後來的我們》是劉若英的第一部電影，拍這部電影我又遇到了田壯壯，最開始他是導演，這一回又成了演員，而劉若英則從《心中有鬼》裡的純良女人，變成了作家和導演。

她是一位很優秀的演員、歌手與作家，初為導演作風非常開放，會把想法告訴我，由我幫她處理光影氣氛和鏡頭角度。我的燈光器材一樣用得很少，事實上拍到後來，已經到了幾乎不用專業燈光的地步，現場美術道具布置生活中的燈具，就是我用來當作氣氛營造與現場主要的光源。

有一場集體公寓的戲很經典，導演原來想用穿門穿戶的效果，透過鑰匙孔門縫，

《後來的我們》工作照，與導演劉若英、演員田壯壯。

算都很低。

我被長江深深吸引了，這部電影就是《長江圖》。

上溯長江，從上海的出海口直到源頭的雪山，一共五千六百公里，途中經過已被三峽大壩淹沒的巴東、巫山、雲陽，這樣的體驗世上幾人能夠？就算旅遊也不可能，「兩岸猿聲啼不住，輕舟已過萬重山」、「我住長江頭，君住長江尾，日日思君不見君，共飲長江水」、「星垂平野闊，月湧大江流」……長江的詩早年就熟讀消化，已經成為生命的一部分了。

古人說詩中有畫，畫中有詩，我也不斷地努力，期待我的鏡頭有畫的意境與文字的魅力。

仔細回想，我的人生行旅幾乎沒有「旅遊」過，永遠跟著電影需要，漂泊各處。我去過很多很多地方，登臨過無盡的山川城鄉，閱歷過各式各樣的人，有過太多經歷，每次停留都讓我看盡細膩之處，但這些都與旅遊無關，都是為了工作短暫停靠，匆匆地來，匆匆地走。

長江的誘惑力太大，最吸引我的，應該就是有兩個多月，能在船上望盡長江兩岸景致。那是二〇一二年，我也快六十歲了，但這一生難得一回的挑戰，此時不拍更待何時？

我也期待以底片的質感，呈現長江上的氤氳霧氣，讓它變成一幅水墨江山。

這是楊超的第二部電影，他構思這個故事長達七年。他告訴我，這是一個一男一女，高淳與安陸，逆向穿越，不斷相遇又不斷離開的故事，但不能輕易理解成愛情電影。故事中有一本關鍵的詩集，是高淳在輪機房找到的，詩集在十年前被留下，紙張早已泛黃。他每到一個港口都會上岸尋找她，他每個停泊處，都會遇到貌似相同的女人，那是安陸帶給高淳的迷惑與不安，於是他每到一個港口都一定會登岸，然後開始瘋狂尋找她的去向……

楊超說，每到一個港口他都會援引一些新詩做為開場，但我個人還是偏愛能將畫面感壓縮在幾個字的古詩裡，那充滿了意境與豐盛的文字畫面想像。

《長江圖》不是一個容易理解的故事，有些超現實，帶著魔幻主義，不過，我更關心的是：如何能在那幾千里長，又晴雨難測的江上，拍出富有詩意的山水影像？如何用那些影像，來表現故事的迷離而動人？當然還有最困難的事，就是在只能逆江而上，又不能回頭的船上，是否能夠順利完成拍攝？要想克服這些未知的危機，處處都是挑戰。

這艘名為「廣德號」的貨船不大，在江上屬於中小型船。

導演問我需要什麼器材時，我思考著，船身如此之低，視角也低，如果只有一個角度，影像一定很乏味，不會有變化迷離的畫面。面對這樣一位新導演，這樣美的故事，我到底該怎麼用影像來呈現他的期待呢？

器材預算很少，苦苦思索後我還是決定，要帶一台大搖臂上船！

一千人等都被嚇到，大搖臂就是升降機，費用不菲，在江上又不易操作。

船上空間狹窄，也只有用人工控制的大搖臂，才能左右上下搖動，還可以讓角度變得多元而立體，不但可能找出新的視角，也更能拍出江面的壯闊。

除此之外，別無選擇。

我們有三條船，一條是拍攝船，有時我會從這艘船拍戲用船，或者從前面，或者在後面跟拍。另一條原來是觀光船，報廢之後用來當住宿船，我和導演在船頭都有自己的房間，號稱VIP房。船頭兩邊甲板是斜的，所以房間也同樣是斜的。船行江上，晚上睡覺會滾來滾去，窗戶也全是漏縫，冬天的氣溫一天低過一天，晚上常被冷風凍醒，最後只好麻煩助理用膠布，把兩個房間的窗戶縫隙封起來。助理們聽著都樂了，因為他們的房間也變得很暖和，後來浴室的水甚至經常滲出來，但住著住著也就習慣了。

這個經驗告訴我，以後凡是VIP的待遇都要小心。

後來證實在船上使用搖臂很艱難，還有造成翻覆的危險，每次使用壓力大增。雖然我不暈船，但船身不停搖晃，擺上搖臂後重心更加不穩，每當有大型郵輪從旁經過，掀起的浪把拍攝船和廣德號逼得像風雨中的一葉扁舟。

燈也是一大問題，船上唯一自備的燈是船頂探照的燈和幾個生活用的小燈，但探

228

《長江圖》工作照。

照燈也壞了，早就不用了，派不上用場。劇組準備的2K發電機，只夠用來充電或用一千瓦以下的一些小燈。大部分的拍攝，我只能依賴自然光，光是會說話的，讓觀影的人產生情緒。我必須做的就是，每一場拍攝時要迅速判斷怎麼用光，拍攝夜景時怎麼處理，同時還要安排在岸上的製片助理，買來一個新的船用探照燈，在下一次靠岸時可以更換，當時的監視器與沖印後轉好的DC帶都很粗糙，模糊的影像只能當作參考。拍攝前雖然勘過景，但因拍攝的季節不同，所以也起不了作用，當環境不斷在變化，水氣、霧氣便無法預測，我多年來順勢而為的拍攝方式，在長江上也成為克服一切的超能力，多年的自我磨練也是這一次的主力，在這裡盡情地發揮。

也因為是逆江而上拍攝，無法回頭，也

　　　　　　　　Chapter 4　光的語言

不能隨便轉彎，江上有江上的交通規則，拍不到就是拍不到，錯過就錯過了。

就是因為有各種困難，潛藏的危險無所不在，但大自然賜予的光影變化，那種微光中具有魔性的深藍，黑中有黑的重重山巒與濃郁的色彩光影，也讓影像擁有了無限深度與魅力，有如一幅一幅的山水畫。

船行到南京，逢上過年，人人思家心切，卻都回不了家。為了思念家人，一吐內心之情，我寫下這樣的詩句：

南京修廢船，蕪湖小洲寒，又逢年夜越，歸程總無常。

這只是一表當時的情境與多年的心情，會寫這個賓哥體的打油詩，是從一開始拍的時候，就想將此片的呈現拍成像山水畫般的情境，於是想到了古人「詩中有畫，畫中有詩」的意境，故此每天或相隔兩天，晚上我就在江上，看著隱隱流過的江水，寫下了我的感觸，就如日記般記錄下那些拍過的場景畫面與當下的心境：

海上追黃昏，夜越黃埔燈，強渡蘊藻濱，漁市望客尊。

江海兩茫茫，水冷傷舊腸，船頭剩孤影，隨浪投子江。

江陰沉舊國，黃田夢新歡，高港浮城夜，野錨韭菜地。

大通荒城廢，銅陵老街殘，夢裡海上花，和悅江水亡。

荻港尋舊愛，老洲添新傷，相歡愁別離，沙上銘思憶。

安慶魂飛去，淳河憶父亡，暮色尋黑魚，夜火照爐恍。

龍津蒼海上，寺裡小姑藏，彭澤小孤山，霧茫再見難。

黃石明月寒，亡船江水航，湖口石鐘山，相遇是惘然。

——寫於《長江圖》拍攝時期，二○一二年二月十二日

這只是其中一部分，大概是前後半個月的紀錄，如今自己再讀，文字中還是充滿了當時的場景、畫面與心情。

我一直認為文字比影像更有魅力，但影像又比文字更能觸及人心，影響力也更大。所以我總是希望我的畫面有文字感，具有一種文字的魅力，讓透過鏡頭說話的我，能夠如作家一般行雲流水。

後來讀到一篇評論：「《長江圖》幾乎每一個鏡頭都這麼美，我們目不轉睛地看

完一部不那麼懂的電影，是否被這樣的鏡頭震懾了？」我想，我盡力做到了，為大陸

當年最後一部底片拍的電影，為長江的身世與面容，用影像增添了耐人尋味的魅力。

二〇一六年，《長江圖》入圍第六十六屆柏林電影節主競賽單元，我拿到一座柏

林影展傑出藝術貢獻銀熊獎，以及第五十三屆金馬獎最佳攝影。

獎很大，我卻因此發現攝影師是被忽視、遺忘的一群人。

台灣電影攝影師獲柏林影展銀熊獎，在台灣卻沒有任何獎勵，官方在制定獎勵辦

法時，也許以為沒有攝影師會得國際大獎，獎勵範圍只及於影片、導演和明星。但我

得獎了。不是我要爭取權益，而是希望藉由獎勵讓國人看見攝影師的存在，也有助於

提升台灣電影技術人員的競爭力。

我在台灣出生，行走世界，無論和誰合作我都代表台灣，更何況跨出台灣拍片，

無論大陸、日本、法國，都意味著更大的挑戰，需要更高度的專業，這不單是我個人

的感慨，同時也是希望政府能更關注台灣的攝影師與各類型的電影工作者，至少能給

他們最基本的獎勵和肯定。

這一年，紐約**MoMA**現代藝術博物館幫我辦了回顧展，這同時也是**MoMA**首次

為亞洲攝影師開設專題影展。多年來，首次全家人一起出席了這個跟我有關的電影

活動。

風景必須進入故事裡

我從來沒有想到，自己能夠拍攝大陸第一部極地探險電影。

那就是《七十七天》。

趙漢唐來找我時，我正在趕拍《有一個地方只有我們知道》北京部分的戲，每天都很晚收工，他就每晚來飯店等我，這樣的誠意很難不打動人。他說他熱愛荒野和冒險，已買下旅行探險家楊柳松孤身一人，歷經七十七天，徒步穿越羌塘無人區，用真實經歷寫成的《北方的空地》電影版權，他想要拍一部勵志電影，他是導演，也是男主角。

羌塘，藏語意為北方的高原，無人區又名可可西里，那是一個怎樣的概念呢？世界最大，也是海拔最高的無人區，面積六十萬平方公里，平均高度四千六百公尺以上，氧氣稀薄，人煙罕至，生存著一百多種野生動物，藏羚羊、西藏棕熊、野氂牛、雪豹，「道路迷離，終日暝行，無里程，無地名，無山川風物可記，但滿天黃沙，遍地冰雪而已」，我翻讀了一些文字紀錄，心裡有一個聲音在說：李屏賓，你一定會心動的。我在五、六年前（二〇〇九年）來過西藏拍攝《西藏往事》，那時相對年輕，也不是直接入藏，先在甘肅的甘南藏區拍攝。甘南地區也在高原上，大約海拔

化於光暈中的鏡頭。每一次的等待，總有意想不到的收穫。

我們不斷移動在沒有標誌的道路之中，這裡走不通就換另一邊，只有保護區巡守員為防止盜獵，曾開車經過留下的痕跡。每天都有車陷進沙裡，一批人跳下去救援，另一批人就搭乘剛救起的車輛前往拍攝點，大隊就是這樣，一輛一輛往前移動，等拍完回頭，慘劇又再重演一次。其實隊伍的司機都很有經驗了，但是路況如此又有何奈，有一次，就連載著搶救車輛的主角——那台拉救車輛用的重力馬達大卡車——都陷進沙裡去了。

日復一日，每天就是這樣的反覆輪轉。

沒有電，沒有專業的燈，沒有標誌的土路，一切都是未知，一切都無法確實計畫，一切都讓人既沮喪又興奮，只能往前走，期待著明天的際遇。

有時候開了幾個小時、幾百公里的路程，風景就像凝固了一般從未置換，在這樣無垠無際、時間彷彿不存在的空間，我喜愛的軌道根本派不上用場，用了也等於沒用。這時候搖臂就上場了，我們把搖臂當作軌道用，拍起來地動山移、單調如一的景，立刻變成多層次、多角度，每一次的危境總會讓人找到新的詮釋方法。

氂牛最兇險，會對著人衝過來。我們的駐點之一，就是一隻氂牛的領域，有一天負責拍動物的那組人馬就遇上了那頭氂牛，牠衝向正在拍攝的小組，所有人都嚇得拚命狂奔，一下子瞬間跑光了，留下可憐的攝影機還在繼續拍攝，當然畫面都沒有焦

《七十七天》工作照。

點，也無法使用。

就這樣，睡了兩個月的帳篷，睡著睡著也習慣了。日子雖然辛苦，卻也大有收穫，每天拍到的影像都鼓舞著我，翹首迎接明天的挑戰。我告訴自己，這趟旅程是來接受大自然的考驗，是來做全身體檢的。

殺青後，導演拿著剪好的片子去找資金，投資方說，電影沒有女主角怎麼行？觀眾不會埋單。為了資金，導演只好在故事裡放進一位女主角。隔年，我們沒有再進駐無人區，而是移動到拉薩的邊界，古格王朝附近的阿里地區，又拍了一個多月。整部電影我跨越可可西里、昆侖山區、阿爾金、柴達木、藏北等地區，最高達到了六千七百米。

歷經各種困難，最後我拍出了一部尋找生命意義的動人電影，絢麗又壯闊的大自然畫面，讓故事變得更真實、更迷離、更撼動觀眾，我們也拍出了一部幾乎不需要調光就可以上片的電影。我要的光與色，基本在拍攝時都已呈現在畫面中。成本大約一、兩千多萬人民幣，上映後，在大陸市場衝出了一億六千多萬的票房，確定回本賺錢，並且帶起同類型電影的跟拍風潮，讓很多新導演都有了表現的機會。

遠方和自由，把自己放逐到一個無法抵達、如夢似幻的絕美之境，想必正是現代人無法實現，可藉電影滿足的夢想。

我到海外拍戲很少帶助理，幾乎都一個人去。但在大陸拍攝時，我有一些常合作的夥伴，《長江圖》和《七十七天》拍攝過程甚為辛苦，對他們我深深覺得抱歉，長江船上住了兩個月，無人區又住了兩個月帳篷。但日後一起工作時，他們都陸續告訴我，回想起來，竟然成為人生最美好、最珍貴的回憶。又說：「謝謝你啊，賓哥，如果不是你，我們這輩子哪有機會從長江尾溯到長江頭，一覽長江的神秘與壯闊，又在

240

夢幻遼闊的無人區，生活一段日子！」酒後講起這些冒險家才有的經歷，有誰能不高歌暢談呢？

我的電影人生，好像進入了一場夢，又從夢中醒來，一直在夢醉夢醒之間輪轉。

電影裡的真實

遙遠的大興安嶺有個地方叫做莫爾道嘎。

我拍《莫爾道嘎》是另一次新的冒險。

人與人之間就是一個緣分。導演曹金玲是《七十七天》的編劇之一，趙漢唐導演找她撰寫女主角加入後的部分，她也跟著劇組到拉薩拍戲，聊天時，她就提出拍電影的邀請。

後來我才知道曹導經歷非常特別，做過十一年警察，為了專心寫作，她去研讀戲劇文學博士，為了《七十七天》，她辭去公職專業編劇，也跟著劇組跑。《莫爾道嘎》就是她創作的劇本，也是第一部導演的電影。

電影就是這樣迷離，一旦進入，就再也回不去了。

這部電影我答應得更快，當曹金玲說，她要到內蒙古大興安嶺拍一個關於天地神

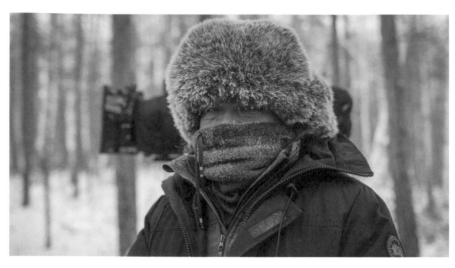

《莫爾道嘎》工作照。

人的故事時，一下又打中我的要害，當下就立刻點頭。

「莫爾道嘎」為蒙古語，意為「集結出征」、「駿馬出征」，起源於一二〇七年，成吉思汗返鄉祭祖，路途中生發狩獵之念，逐鹿至龍岩山頂，但見林海茫茫，霞光四射，頓生統一蒙古大願，於是大吼一聲：「莫爾道嘎。」我向當地人求證，確實如此。

這部電影的挑戰，一是冷，極冷。二是景象過於單一，放眼望去皆是一座座山，以及滿山的樹林。

在這裡發生的故事，就是伐木與保護原始森林的衝突。

本來的原始森林，經過多年的砍伐早已殆盡，只剩一些可能還深藏在大山秘境的大樹群。前後兩年的拍攝時間，導演希

望拍到春夏秋冬四季流轉，於是有兩個多月，我們在零下二十到四十七度中度過，不是冷，而是無法想像的冷，什麼都會結冰，好在這回晚上有旅館可住。旅館當然有暖氣，但白天多待在戶外，一待十幾小時，冷到我的傻瓜相機一打開就凍到沒電，只好放在火邊烤，想要邊烤邊拍都非常困難。

因為內容講的是伐木工人與樹林的故事，場景基本上除了外景就是工寮了，所以工寮也變成了一個主景。這個工寮是參考過去伐木工人寮舍所搭建，搭好後放了一個多月，這就稱「養景」，其實時間越長越好，最好讓所有物件都沾惹生活的氣息。

「景」要養，「人」也是，除了演員之外的配角，都是當地人，大多是曾經當過伐木工人，開拍前劇組都讓他們在這裡相處兩星期，人是社會動物，自然而然就產生了秩序，誰愛喝酒灌醉人、誰比較牛逼、誰習慣搶話……當人和人之間有了關係，「演戲」就成了一種自然的互動。

也就是說，除了主要演員，在場的人都在演自己。

我很喜歡一場戲就關於這些人，那是伐木工人在工寮為工頭送行的戲。工頭是男主角的父親，因為珍惜自然，希望斧下留樹，因而被炒魷魚，幾個出生入死的兄弟們，於是為他舉辦簡單的送別會。猶記拍攝前一天，導演帶我到工寮勘景與大家認識，大約下午一點到兩點，我看到一束午後冬陽，正好從窗牖斜射進工寮，光束中飄浮著炭火，空氣中的塵埃在四處舞動著。「就是這個光！」我說，「明天就這時候開

「拍吧！」

第二天下午，陽光依約而至。

一群人環繞著坐，一束斜光灑進，順光位置的人會很亮，相反逆光者臉就幽暗，除非必要，才會從另一個方向打燈，否則沒有必要讓每個人都一樣亮。自然而為，反而會產生一種戲劇性的氛圍。

電影裡的真實或者也是人間世事的真實。

工寮裡一直在燒炭火，我只要讓空氣凝聚不流通，如夢似幻的光束就有了。

攝影，就是要利用環境給你的光，就算環境條件再差，只要仔細觀察，仍然可以為你所用。怕的是你不觀察又見而不知，或者看見了又不會用。

還有一場清晨的戲，原先是希望呈現一個重冷色調的清晨。才剛拍完，發現陽光升上來了，我馬上改變想法，讓色彩改為暖紅的色調，並再換加兩片鏡片，一片較偏金黃，一片淡橘，色溫增加，目的是呈現清晨從微亮到明亮的過程，陽光移動，光影就會一直變化，色溫也會改變。

看時間還充裕，我便盡量多拍，尋找不同的畫面和色彩，給導演更多的選擇。我想讓導演看到的是，現場應變的好處與重要，以及色彩大膽使用的可能。

《莫爾道嘎》工作照。

光的停駐　　最好的時光

尋找色彩的過程

「……後來我們兩個默契好到他拍他的，我不管了，很準很厲害。」

——侯孝賢《煮海時光：侯孝賢的光影記憶》

流落香港到再與侯孝賢合作已是四年之後，這段時間與台灣的電影還有一絲的聯繫，其中回台灣拍攝了《魯冰花》與《阿呆》這兩部片。那幾年在香港，我已經開始了我的色彩之旅，希望能以攝影師一己之力，幫助影片改變或增加影片的色彩，讓影片更具魅力或競爭力。一直到侯孝賢找我回台拍攝《戲夢人生》，這一年我與妻子去了她父母的家，美國德州的小鎮，等待第一個孩子的到來，直到兒子滿月，我們一家三口回到台灣，開始了《戲夢人生》的勘景拍攝等工作。也因此，我在兒子的中文名字加了一個飛翔的「翔」，以銘記人生的刻骨時光。

《戲夢人生》和之前我與侯導合作的《童年往事》、《戀戀風塵》非常不同，之前的兩部片因為是鄉土文學，呈現的光影、反差，是類似彩色黑白片或黑白彩色片，這些色調的定義，多少也與我對年代的記憶有關。但《戲夢人生》是從清末到一九九二年，如此長的時間跨度，必然有豐富、多樣化的色彩可以呈現。

無論如何，我覺得侯導的電影也必須要有顏色了。

「我想改變顏色。」我對侯導說。

「你想怎樣改？」侯導問。

我說：「我想先做些實驗給你參考，之後再來選擇。」

為什麼《末代皇帝》可以拍出那些迷離的色彩？是場景、服裝、化妝、器材設備，還是技術觀念呢？研究後我慢慢了解，預算很重要，一流的團隊、最佳的演員、強大的美術設計、最完備的攝影器材，高質量的攝影，燈光與工作人員是主因，而我這樣的攝影師不喜歡大製作，不太有機會參與這類的電影，但還是可以靠著色溫、濾鏡和感光度三者的交叉運用，讓影片增加色彩。傳統的電影攝影師，很多都是等燈光打好就拍了，影像經常顯得單薄無趣，無法改變影像中的色彩質感，創造更豐富的影像色彩。

於是我開始研究鏡頭、濾色鏡、感光度、燈光色溫、場景、被攝物的相互影響與關係，相互配合，相互調整，試著給自己的電影影像增加一點新的顏色。

這是《末代皇帝》帶給我最大的啟發，不能拿預算有限當作無法改變的藉口。不管有沒有預算，攝影師都可以自己找到方式，讓影片擁有更好的影像與色彩。

侯導把主要演員伊能靜和林強請到阿榮片場，試戲兼做色彩試驗。我用不同色溫

和濾片配出各種顏色給侯導參考，個中差異十分細微，印片後他看到如此複雜，頭都暈了，丟了一句：「你自己看著辦吧，我不管你了。」於是我就自己自由搭配，以致那些現場沒有的顏色，都是我在鏡頭前尋找出來的。

增加一點色彩，讓影像更豐富、更多層次，對我來說，這就是創作。

攝製組到福建拍戲後，戲用道具多半都從附近鄰居家借來，大概就是台灣中影片廠的道具水平，欠缺質感，搭配起來很粗糙。無計可施的情況下，我只好用一些濾色片加一片柔焦鏡，讓粗糙的家具色澤變得厚重，讓邊緣有了潤滑質感，不會顯得那麼生硬，質地因此「升級」了，看起來也不會那麼廉價、破舊。

這當然不能告訴侯導，如果他知道拍攝中用了柔焦鏡，應該會當場發飆吧？我用各種暗號跟助理溝通，反正就是不能讓侯導知道，善意的欺騙有時候是很重要的方式。

但我用得非常淡，淡到不會影響人物。窮則變，變則通。在尋找色彩的過程中，我還發現了褐色鏡的妙用。

褐色鏡是普通攝影第一課就會學到的最基本知識，現在普遍內建於手機相機，用來營造懷舊色彩，因為覺得它傳統，我從來沒用過。但有一天我心想，這次的新片拍攝，可否找個不同基調的色彩，並用盡各種顏色來搭配看看，找到無可找之際，前方無路，便開始轉身回頭看看老東西。

我突發奇想，如果改變用法，讓褐色鏡不再是原來的褐色鏡，既有的規則不就給

破除了嗎？破除之後，它所呈現的，應該就是不一樣的、新的顏色效果。這不是標新立異或者故弄玄虛，而是在累積足夠的經驗後，自然而然地想要改變，如果一直原地踏步重複自己，會讓我有種山窮水盡的無力感。

褐色鏡怎麼用呢？比方說拍日景，在日光下加上它，就能呈現出懷舊色彩，這也是標準用法。但我卻將日光色溫改成了燈光色溫，加上它後就有了不同的效果，色彩感變得不是那麼明顯地懷舊，但又有些許的不似正常色彩。不過這樣還是太單調，於是再加點綠，加點金黃，這樣配加在一起，整個顏色大變，一種新的色調誕生，只要放在合適的電影中就對了。

不把懷舊當懷舊用，這有點像做菜，用了不同的調味料並調整比例，微妙的變化就發生了，滋味萬千。這個色彩調配，我開始正式大量使用，是在十年後的《一個陌生女人的來信》。

也不用花大錢，一點新想法和一點冒險的勇氣，幾片濾鏡就能產生很大的改變。

至於光影氣氛，侯導也給了我新的要求。

他跟我說，他想要光影呈現出傳統中國人祖宗牌位上的那種紅燭、紅漆，暗暗紅紅的感覺。古早的屋厝不可能點太多燈，閩式建築房頂多會有幾塊採光用的玻璃，大小如屋頂上的磚塊，侯導要的就是光透過玻璃，照進屋裡的那種氣氛。

侯導以為我神通廣大，無燈無光依然可拍，他越來越比我大膽，幾乎不希望看見迴光。有一場戲，演員在這一頭，對面地下側擺了一個反光板，可以給演員臉上一點點迴光。他看到後走過來，一腳踢走，說這樣會妨礙演員的表演情緒。

踢就踢吧，反正他是侯導。

「那個燈，可以關嗎？」他總是問我。

我說：「可以關。」其實測光表已經測不到指數了。

「這樣還可以拍嗎？」關燈關到暗曚曚，他又問我。

我說：「可以拍。」

「怎麼拍呢？你用什麼方法？」這下他好奇了。

我回他：「我有我的方法，只要有一個足夠的曝光點就可以拍。」

《戲夢人生》工作照，與導演侯孝賢。

他好奇地追問：「什麼叫做曝光點呢？」

我說：「不能告訴你。」所有的東西都說完了，再告訴你我也就不用拍了。

那時候用的是一組光圈T 1.3的鏡頭，柯達底片的感光也很好，只要極低極少的光源，再暗都可以拍，而且依然看得到暗部的細節，看得到暗紅色的華麗質感。誰會知道這樣的光讓侯導很過癮，影片在坎城放映時，有人讚嘆說像林布蘭的畫。

道拍攝過程裡我的無助與痛苦，情緒與精神的緊繃，真的無以言喻！無法正常地在兩、三天內看到毛片（一種剛拍攝的影片，印成可放映的拷貝片，也稱A拷貝片），不知道拍出來的影像是否與我想像的一樣，沒有參考，無法做有效的修正，只能憑著既有的經驗與自信，慢慢煎熬。那時大概三星期看一次毛片，若結果不理想，也無法再補拍了。這段可怕的往事如同人生的關卡，一次一次從未停止。還是那句老話，所有累積的經驗，都是死裡求生的利器！

侯導挑戰我，我也想挑戰他。之前他的電影鏡頭是不動的，固定鏡頭，完全不動，拍久了我也受不了。拍《戲夢人生》時，一開始我就將攝影機架在軌道上，侯導說他不想移動攝影機，我跟他解釋，我先準備好，可動可不動，若要左右移動位置也很方便，這樣後面換角度比較快。我經常這樣善意地欺騙他，拍攝時再偷偷地、勉強地、努力地，將大部分的鏡頭都移動了。但影片剪接後，鏡頭又回到固定不動，移動

的部分大都被他剪掉了，真不愧是侯導。

一九九三年，《戲夢人生》獲得當年坎城影展的評審團大獎，我則獲得了台灣的金馬獎最佳攝影。

我得到的第一座金馬獎最佳攝影獎，就是《戲夢人生》。

無意間發現的美

《戲夢人生》後，我參與了《南國再見，南國》後半期的拍攝。後來聽說前期拍了很久，不知為何停拍了，侯導想說算了，這個電影他不想要了。那時我正好回台灣幫吳念真拍攝《太平天國》，拍攝期間，侯導來邀我重拍他的《南國再見，南國》，這部片就這樣起死回生，也算是重新拍攝吧。

鏡頭從往後飛快移動的火車軌道緩緩搖起，接著見到遠去的、位在軌道兩旁的房舍，夕陽的反光在軌道上閃爍著，電影由此開始。這是一個邊緣人物的故事，也延續了侯導對本土幫派文化的興趣。電影始於火車上，最後讓車子開進了稻田裡。那時已經用顯示器（monitor）了，所以必須盡快將底片拿去沖印，再轉成ＴＣ帶，然後在顯示器上播放檢查，由此開始了看毛片的新方式，但是當時經常不放心，有時還是需

254

《太平天國》工作照，與導演吳念真。

要印拷貝片去放映室檢查。

這對我與侯導來說都是一個新的嘗試，因為TC影像在顯示器上觀看，具有強烈的電子感，反而產生一種怪異、獨特的美感，並有它獨特的個性與不同的色彩。對我們來說，這就是一個有趣且「意想不到」的收穫，後來我們嘗試在拍攝中尋找這類色彩，並將它用在電影合適的地方。

「意外」是和侯導工作的常態，譬如機器架在那，我們在討論問題時，討論完回頭一看，不知誰碰了機器，畫面被移動了，影像產生了另外一種畫面感覺，既然感覺如此特別，那就這樣拍了，原來的位置也就放棄了。這樣的經驗，無意間也增加了之後處理畫面的能力。

很多的美都是在無意之間發現的，如果事事都設計好，久了就顯露出老態無趣。

當時我還有一種感覺，故事會跟著影像變化，電影本來沒有什麼電子感，後來我們找到了那個電子色彩，林強做音樂時也是看著影像來感覺，最後電影上的音樂也帶有一股強烈的電子感。

些從土地裡長出來的台灣南部小人物的真實情感與生活。

國再見，南國》。理由是什麼呢？就是電影裡那些無可名狀的時刻，那些長鏡頭，那一。李安接受《報導者》訪問時說，如果硬要選一部最愛的侯孝賢作品，他會選《南

《南國再見，南國》本是侯孝賢想放棄的影片，後來成了當年最受矚目的影片之

臨時發明的華麗寫實

再下來的合作，就更是難上加難的《海上花》。

侯導本來有一個日本委託的「鄭成功」案，為了研究鄭成功，他研究到秦淮河畔的青樓豔妓，因為青樓豔妓，就順道讀起韓邦慶的《海上花列傳》，又因為喜歡作者描寫的中國人的人情世故，「鄭成功」因故停擺後，他便決定根據張愛玲的國語譯本來拍《海上花》，這也成為了我們後來拍攝的參考劇本。廖慶松監製，杜篤

之錄音，我攝影。後來在二○一九年的金馬獎頒獎典禮上，我們三人被封為「福祿壽三寶」。

何寶之有？我想，我們三人身為電影技術工作者，能夠在一條路上走了四十年，至今都還未退隱江湖。廖桑還繼續擔任《孤味》監製。杜篤之的錄音公司，每年都是台灣電影最大的音效後期公司，海內外華人導演的電影，大都很難不與他合作。而我還依然遊走在國際間，拍攝我喜歡的電影。也許這對台灣電影來說，無論如何都還是有一些意義的，也可以讓年輕一代的電影人有所依循。

拍攝《海上花》前，侯導先去上海勘景，大陸不允許拍這類清末鴉片與青樓題材的電影，要他改劇本，當時侯導不願改劇本，想說：「我就回台灣搭景拍吧！外景就改到日本去拍。」最後拍完大半時，我與侯導談，外景只有一點點，將大隊拉到日本拍攝，實在沒必要，侯導也是這樣想，於是就拍了一個全在室內的電影，這樣也更具風格。但這其實是一種對影像的另類挑戰，這一關也過得不容易啊！

拍攝之前，侯導希望這部片有一種油畫的質感，要反射出金亮的衣服質地以及油潤的金黃色彩。

侯導說的很有畫面感，我彷彿看到十九世紀上海的燈紅酒綠，可是怎麼拍呢？為此我想方設法，還做了一些實驗。索盡枯腸之際，終於找到打燈方法，讓絲綢衣衫可以反射出細緻光澤，看得到細節，又可保持其質感。

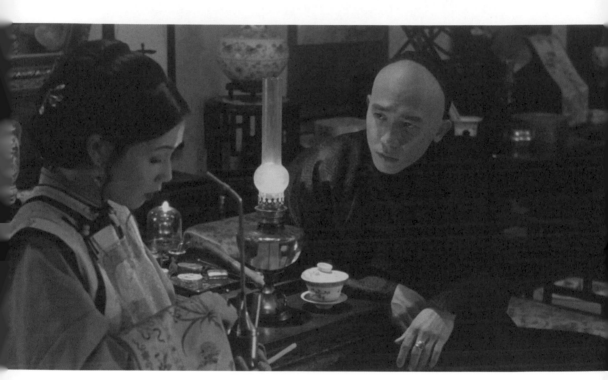
《海上花》© 三三電影製作有限公司

光源呢？那樣的年代，人都拿著油燈移動，人到哪光就在哪，光隨人走，身上的絲質衣衫在燭光下產生反射效果，昏濛幽昧。但如果只用燭光，顏色和質感根本拍不出來。

侯導還要求，一場戲一個鏡頭，侯導之前不用軌道，但要完成他想要的追求，我強力建議用軌道，我告訴他我只會慢慢地移動，用來修正畫面內容，不會變成目的性的移動。事實上，似乎也只有軌道辦得到他想呈現的方式。

這一舉把我推向推軌人生，從此再也回不了頭。

有一天，廖桑跟侯導說：「阿賓把這個片子拍得太美、太漂亮了！完全不像寫實片。」侯導聽了也有些擔心，說我拍得不寫實，「寫實不是那樣子，應該有很多影子在晃動。」他當場就把現場的燈都關了，只剩下油燈光源，光區幽暗，黑影晃動，一看就不是他想要呈現的油畫質感，倒有幾分鬼魅氛圍。我跟侯導說，寫實有非常多的面貌，我們現場打的燈都是類自然的光源，是一種再創的寫實光源，目前我們呈現的畫面雖然很華麗，但還是一種寫實，這是一種所謂的「華麗寫實」。

《海上花》我是怎麼打燈的呢？那是我請燈光師用一種像保麗龍但不易燒掉的硬板子（又名珍珠板），將四周封好，中間挖個圓洞，聚光燈就從這個洞打在油燈上，而油燈與桌上的回光就反射到演員身上。然後再用藍色色溫紙，將聚光燈座四周的漏

光包住，讓這些光散布在白牆上與環境中，一燈兩用，兩種色溫，我想從來沒有人這樣打過燈，我自認這樣沒有不寫實、不生活。

侯導即使接受了「華麗寫實」的現實，還是一直覺得：「太漂亮了，不行不行。」我也無言了，戲都拍一半了，總不能從頭來過吧？我告訴侯導：「如果把燈關掉，我們就又走回之前的黑白彩色片，而且這和你要求的那種質感也相互矛盾。」

「但是，你拍得太亮麗了。」他還是這樣認為。

我只好反問侯導：「華麗也是寫實，不然你找出一個感覺不真實的光給我看？」說到讓他望著我無言以對，之後，我的影像就多了一個「華麗寫實」。事實上，寫實不等於真實，所有的寫實都是再創的，「華麗寫實」就是這樣臨時發明出來的。

和侯導拍戲，必須反應夠快，才能說服他。

後來他勉強接受了「寫實」前面加上「華麗」兩個字，但印拷貝片的時候，一直不斷交代，印暗一點，印黑一點。

《海上花》真是處處驚奇。有一幕吃飯戲，一桌的人都在說話，沒有一句話是重要的，全是場面應酬話，主題是什麼呢？「王蓮生（梁朝偉）心情不好，離席」，就是這場戲的焦點。

每一場戲的存在，都有其焦點，不是拍得清不清楚的焦點，是內容的焦點，一場戲沒有戲劇焦點，就是過場戲。

260

侯導拍戲不太試戲，這場群戲，演員彼此之間只互相試了一下講話的順序，演員們只在正式上場時，才會真正地發揮，也才會有最好的節奏。

《戲夢人生》時，他把我移動鏡頭的部分都剪光，《海上花》他就沒轍了，一鏡到底，但也不能不動，不動就變得太無趣，顯現不出畫面目的。侯導不喜歡拍那種「你說完換他說」的畫面，我便用完全相反的方式拍攝，一桌人此起彼落地說話，但不跟著說話的人去轉換畫面，反而轉去拍其他人的表情，讓主題在畫面之外呈現，於是，整場戲一直在動，但動得很慢。因為「動」，而產生了一個懸而未決的問號，暗示著有事就要發生，慢慢醞釀氣氛。

「掌握到梁朝偉的情緒直到他離席」，我想用鏡頭敘述的就是這個。沒有全景，也沒有特寫，剪出來後發現，這種調度方法還滿好的，也順利解決了吃飯戲的困難。這樣的場面調度我們越拍越順手，拍到侯導也認為是很有味道。

整部電影總共拍了大約一百多個鏡頭，最後只用到三十三個鏡頭，第一個鏡頭就有七分多鐘，侯導也藉《海上花》第四度進軍坎城影展正式競賽單元。

二〇一九年，《海上花》二十週年，並以4K全新修復版面貌，在二〇二〇年台北電影節重新放映。為了這個版本的放映，我重新看過三、四遍，聽聲音、看亮度、調光，整個檢查幾遍。每重看一遍，都發現了底片拷貝放映時所沒有看到的細節，也更有層次。

一直以來，侯導的電影，喜歡的人超喜歡，不喜歡的人看了可能直接離場，或是呼呼大睡了。底片版的《海上花》太黑、太沉重，悶到引起生理上的暈眩，但在數位修復之後，我發現變好看了，很迷人。

最為可惜的是，我為這部電影做的筆記，包括所有的布光方式、濾鏡的配置等等，因為台灣、香港、洛杉磯幾地的轉移，不記得放到了何處，從此消失無蹤，至今沒有回到我身邊。

千禧年的一瞬之光

《海上花》之後，我發現侯導大致上就不太管我了。之前他會關注演員，偶爾看一下機器運動，想說什麼又不直說，磨磨蹭蹭，哀哀怨怨，這一切的背後，是複雜的思緒流轉和千軍萬馬壓境的壓力。

我化解壓力的方式，就是拿著傻瓜相機到處拍。

我們都屬於老派，不是觀念老，而是重情重義用感情，安危共度。

二〇〇〇年即將到來，迎接千禧年，我大膽夢想，想用底片拍出數位感的電影，以一個二十一世紀初男女的愛情故事為容器，迎接數位年代的來臨。

其實也不知道數位感為何物，猜想是某種冰冷的、金屬的感覺，那是迎接數位元年，對於電影未來的想像。

一直到現在，二十年了，還經常有很多人跟我說起《千禧曼波》的第一個鏡頭。

背對著觀眾，舒淇甩動長髮，邊吐出縷縷白煙，漫步走過長橋，有時側臉微現，有時回眸，她繼續向前走，忽而兩手舉起揮動。整座陸橋彷彿在旋轉，一直到她跳下階梯，全長二分四十六秒，讓人深思入迷。

還有人對我說，這是侯孝賢電影中最帥的一個鏡頭，經典！

那鏡頭我試過三種拍攝方法。第一種，做一個大架子把機器架起來，讓工作人員扛著跟在舒淇後面拍，想讓這個鏡頭化身為少女的心，興奮、迷離、動盪，失去平衡似的，心怦怦直跳，不知未來會發生什麼，一個青春勇敢的心大步地向前走。

但這個方法不行，抖動得太硬，並不是我想要的感覺。

為什麼不手持？手持拍攝的晃動觀眾已經太熟悉了，也不是我想呈現的。

拍攝前我就跟侯導和製片廖慶松廖桑說，要把平時所有被我們認為不好的、不專業的一切，諸如攝影機的抖動、電視的掃描線與燈光、顯示器（monitor）的閃爍、陰陽怪氣的顏色，全都用在這部電影中的鏡頭裡。他們聽了沒有表示看法，可能覺得沒必要，或是不太明白我真正的意思。

但天橋第一次試拍失敗，抖到不行，超越我能控制的範疇，影像花非花霧非霧，看了暈人。

第二次拍，做一個像唐三藏取經時揹的簍子，放在胸前，但也不行。太不穩定也不行，最後我乾脆就用了穩定攝影機。

穩定器的穩定，不只是機器穩定，還必須有技術的配合，譬如手持的方式、走路的步伐，以及如何平衡身體與攝影機，好讓重量減到最低。當時的我是一個不太會用穩定器的攝影師，現場有跟設備來的、專業的穩定攝影機操作員，但我剛好不想拍得太標準、太穩定，就請操作員坐著休息，我自己來操作，只請兩位工作人員跟在一旁，萬一有什麼差錯，摔倒前可以趕快抓住我，畢竟幾十公斤的機器可不是鬧著玩的。

果然，鏡頭的最後，當舒淇跳下階梯時，我本來想跟著下去，一個重心不穩，差一點就人機一起栽下去了。老實說，我也無法百分之百確定，我想呈現的究竟是怎樣的一種畫面情境，這也是我在拍攝的過程中，試圖去尋找的影像。但要知道到底有沒有成功表現出來，也要等剪接完成之後才能感受得到。當然也一定會有人質疑，這個鏡頭拍得很不專業，不是有用穩定攝影機嗎？怎麼看起來像是新手拍的？但我要做的，就是耐心等待！

半年後片子剪輯出來，製片廖慶松很興奮地告訴我，看過的人都非常喜歡電影第

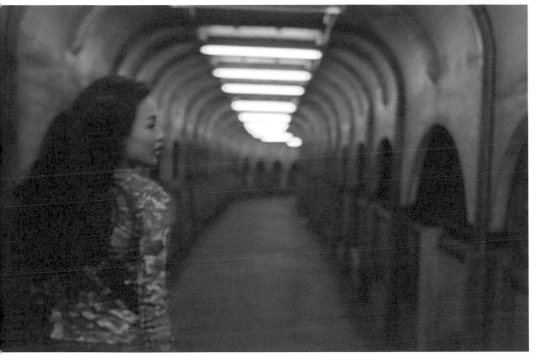

《千禧曼波》© 三三電影製作有限公司

一個鏡頭的感覺。後來影評與影展都對這個鏡頭另眼相看，驚艷不已。

沒有侯導，這件事絕對成不了。只有導演願意嘗試，才有機會呈現另類魅力，但你必須碰到一個敢承擔，思維和頻率也都接近的人才行。

而這座緊鄰基隆舊火車站的中山陸橋，因為舒淇走過而爆紅，意外成為文青口中「夢境般的長廊」。據說網美、攝影師會到此模仿電影，用手機或相機來拍攝，至今網路上還有很多這樣的影片。

但據說二〇二一年它已被拆除，埋進歷史的邊角。

好在有電影，永遠留下了它的樣貌。

還有個鏡頭助理跟不到焦點，我只好自己試著調焦。半夜的高速公路上，車輛快速飛馳，其中一輛疾駛的敞篷車上，舒淇隨風站立在一黑一亮的光裡，快樂地叫喊著。一般這都會採用稍寬廣的鏡頭，在車頭放上固定架進行拍攝。若是用車跟車的方式拍攝，也會用寬一些的鏡頭讓兩台車靠近，去拍另一輛車上的演員。可是我沒有對車做什麼要求與限制，而是用拍近景特寫的135ｍｍ來拍。因為沒有景深，很難有焦點，車一顛，人一下子就不在畫面裡了；但只要一拍到，畫面就產生另一種情緒，那是另一種影像的魅力。

我熱愛這種未知的嘗試，困難又緊張。

有時為了跟焦，助理在地上做滿記號，侯導懷疑這怎麼可能記住，但一開始拍，

266

我就完全跟著感覺走，若是助理焦點跟不到，就自己把那個焦點找回來。侯導的電影，助理在地上做的註記，其實很多時候都用不到。

有一晚，我們要拍舒淇和一群城市男女在餐廳喝酒、嬉笑、抽菸、吃爆米花。侯導告訴店主，你們可以繼續營業，我們不會影響客人。不影響客人要怎麼拍呢？我四下巡看，讓需要到現場的工作人員，化整為零，陸續進入，攝影機燈光也準備就緒，我只打了個頂光到爆米花上。拍了幾次侯導都不滿意，繼續拍攝時，我看爆米花吃得差不多了，拍片時我向來很少要求演員配合，但那場戲我走到舒淇旁邊，低聲跟她說：「爆米花可不可以吃慢一點？」她一臉困惑，問為什麼。「那爆米花是用來打妳臉上的光。」我說。

夜店的戲又是一場考試。

找到願意出借場地的那家夜店後，侯導依舊對店主說：「照常營業，我們拍我們的，機器會藏起來，不會影響客人。」

但夜店實在太黑，客人也是為了黑而流連，而我非常需要一個曝光點，就跟侯導說：「太暗了，我打一個燈好嗎？」他說好，但不能影響客人。我就請「一燈大師」在櫃檯前的過道上方，往下打了一個小聚光燈（Didolight），類似餐廳的那種小投射燈，打在吧檯和座位之間的地面，看起來沒什麼作用，但只要有人走過去，就會被光

的反射照到臉上，臉霎時亮了起來，非常有氣氛。我用的是一個二百瓦的聚光燈，後來海報上舒淇那張仰起臉的劇照，就是在這個場景拍的。因為有了這種在黑暗裡亮一下的點光，沖洗底片時，才能把底片上的鹵化銀沖洗掉，但若是沒有曝光點，洗出來的片子，會呈現灰黑粗粒子的結果，這是多年用底片拍攝所累積的經驗。

總是這樣，一次又一次，都把自己逼到絕境，再往前一步就是懸崖。我只能面對困境，解決問題，想辦法絕處逢生。

聚光燈事件還有個後續，我們拍完要撤設備時，夜店老闆請求我們把燈留下來。為什麼？因為那天晚上，為了展現自己，很多經過的客人，都會在光中駐足，似有若無地讓別人看見，換幾秒鐘的閃亮，老闆也發現了這個燈的魅力。

《千禧曼波》拍到最後，類似《戀戀風塵》結尾鏡頭的拍攝情節再度重演。我們在北海道夕張，侯導想用飄雪的荒廢小鎮做為電影結尾。當時根據氣象報告，說晚上八、九點時會下大雪，我們就在住宿的酒店附近找了一個角度，慢慢等雪落下，如果順利拍到，劇組明天就能撤回台北，沒拍到的話，便多留一天，繼續拍攝。因為回家在即，每個人都很興奮，各部門的人都聚集在攝影機附近。九點，雪沒下，夜晚太冷，工作人員一個一個都先撤了，剩下導演組、燈光、錄音和攝影組。再等，雪還是不來，大家又接著撤，最後只剩下攝影組。我們一直等到十二點，我跟助

理說：「把攝影機放在我房間，明天一早我想從房間拍一個空鏡，如果能拍到下雪的空鏡，也許可用。」

那天晚上我沒睡，一點、兩點、三點，終於開始飄雪了，我一個人扛著機器，帶上底片，揹著電瓶，用腳推著鏡頭箱搭電梯下去，到街上擺好鏡頭。那是一種急迫中混合著興奮的情緒，心想要趕快，慢了，雪也許就停了。

四點，我印象很深刻，雪越下越大，路上開始出現需要早起的行人，偶爾有車經過時，我還要去擋一下。我一直拍到天微亮，烏鴉為搶奪食物而打架的情景也入鏡了，很多內容都是老天給的，無法事先安排。

等清晨見到侯導時，我告知已經拍了很多鏡頭。「能用嗎？」他問。我說應該沒問題。「撤！」他一聲令下。

雖然沒有錄下工作帶供侯導參考，但是我知道，侯導也知道，我拍的鏡頭內容一定可以用。也不是刻意表現，只是想說，能多拍一個鏡頭算一個，又可幫侯導省一些製作費用。大家都以為有海外資金，預算足，事實上整部片的攝影與燈光設備的預算都很少。

在日本拍攝時還有個插曲。錄音組有位助理，比腕力從未遇敵手，卻在他鄉異國輸給了一位，當晚宴請我們劇組的鄉政府職員，我就跟他開玩笑說：「去把那個贏你

《千禧曼波》工作照,與導演侯孝賢。

的人找來，我幫你討回一城。」

人來了，看著我不知發生什麼事，我說你手臂力量很大，可以用力打我肚子。他開始猶豫，不好意思真打，之後越打就用力越猛，打到他手痛發紅才停下來，我完全沒事，就這樣做了一次功夫表演。

因為我年輕時崇拜李小龍，練過幾年氣功，號稱武當派第二十三代弟子，當年我有七個師兄，個個有來頭，情報局幹員、政戰少校、長老會牧師，最有名的就是後來被稱為中文電腦之父的朱邦復。記得剛開始練氣功的時候，身體出現明顯的變化，洗完澡後感覺血液在血管內流動，有如打開的水龍頭，有天拿起電話時手指頭冒煙，甚至全身刺癢到有如爬滿螞蟻……等等，發生很多奇怪的現象。

但因為有朱邦復，一切神秘的現象，都有了合理的科學解釋。

我們完成了一部想像中的、數位感的底片電影，也幫同伴報了仇。經過多年之後，數位影像正開始被多數人採用，但是數位電影在戲院放映時，我對數位影像反而大失所望，大約只有中近景清楚，中景到遠景的很多焦點都鬆散掉了。影像表現不佳，數位還是只適合大型電視，放映到電影院的大銀幕時，表現力明顯不足。這樣的失望，還要等好幾年後，數位才能進步到足以取代底片。

一場拍了十四天的戲

《珈琲時光》是一部向小津安二郎致敬的電影。松竹映畫為紀念小津安二郎一百週年，邀請侯導赴東京籌拍此片。拍攝前，台灣方面去了製片、攝影、錄音、燈光、化妝各組，也就是侯導所謂的「重裝組」。電影從郊外一個單車廂的小電車開始，結束於許多火車軌道交叉的城市。侯導和我都喜歡拍火車，火車、電車快速移動的影子與轟鳴急駛的聲音，可以連結到多種隱喻，最主要就是時光的流逝，也隨著車窗外光線的變化，車內忽明忽暗，表徵我們內在的各種衝突矛盾。人永遠不會只有單一面向，明亮與灰暗、希望與失落都存在於同一列車上。

侯導很會說故事，經常輕描淡寫一、兩句，我就可以感受到畫面的樣貌，但呈現畫面又是另一回事。為了《珈琲時光》中的火車戲，我們偷拍了三十天，其中淺野忠信和一青窈兩人分別在兩列火車上交錯而過，那個畫面彷彿像在跳曼波舞，但這場火車上的曼波卻拍了十三、四天。

為什麼偷拍？因為JR公司不肯協拍，擔心影響公眾安全；請松竹改劇本，松竹也不能隨便同意更改劇本。後來聽說東京JR線是最繁忙的電車路線，每天載運著在東京工作的大部分人口，人員工作量負荷極重，為了乘客的安全，從未同意協拍任何

272

《珈琲時光》工作照。

影片。

導演當然也不會同意改劇本，別無選擇之下，也只剩偷拍一途。決定偷拍之後，我也必須想出辦法，否則偷拍敗露，電影可能也拍不下去了。我想起在拍《墮落天使》的時候，香港的地鐵也是不讓拍攝，為了拍殺手黎明進地鐵站的一場戲，我們也是用偷拍的。偷拍成功的要訣就在「快」，動作要快、要俐落，拍完就走，六親不認絕不回頭，若想再拍，必須緩緩再來……其實我和侯導是偷拍老手，即使在正常拍攝的情況下，我們也會不動聲色地，將現場真情流露的片刻偷拍下來。我們也經常在試戲的時候進行偷拍，這樣工作會使整組人的默契非常契合，這也是我們這次拍攝成功最大的原因之一。

我的方法是把攝影機拆解，請助理分別帶著，攝影機就藏在一個背包裡，並在鏡頭的方向做一個可開關的開口，接著大隊化整為零，進入要拍攝的車廂。攝影組分散在我附近，等我觀察情況可以時，一做暗示，大家就會立刻將攝影機組合好，立刻進行拍攝，弄得我好像反抗軍領袖，要負責一切成敗關鍵。有時候，侯導也會給我暗示，於是就這樣開始了這趟冒險之旅。

拍攝期間日本組的人員都沒來，因為偷拍被抓到會被告上法院，JR還會把偷拍者的大頭照公布在各車站的公布欄上。有一天松竹的製片也來到車上，像個陌生人一樣，在遠處看著我們作業。

我知道最困難的點在於，一次都不能失敗，一失敗就會信心盡失，很難再重來。我們也沒有影響乘客，也未影響交通安全，大多數乘客都在車上閉眼休息，或是在閱讀，很少人關注旁邊的事，即使有人知道我們在拍攝也多數不理會，很少人會盯著看。我們逐漸摸到方法，就是讓第一節車廂有越來越多的「自己人」，還有人負責擋在司機背後的透明玻璃，用侯導的說法，這叫做「光明正大地偷拍」。說是光明正大，但我可是高度緊張，我深知危機重重，一次失敗就可能拍不下去了。

列車長也是偷拍的對象，很巧的是，同一位列車長，我們在他車上偷拍了三次。第一次拍到的畫面，我自認為還滿好的，侯導說要再來一次，他有他的理由，我只能遵照指令行動。幾天後，我猜列車長已發現我們在偷拍，其中一次到站後，

274

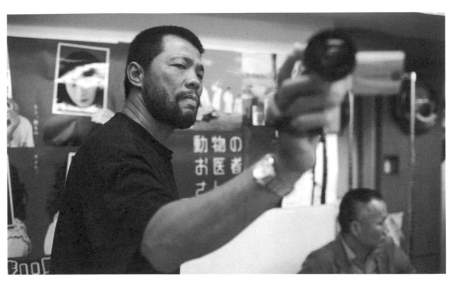

《珈琲時光》工作照。

還走下車來查看，我用身體將攝影機擋住，他隨意看看後，便上車往下一站開去，我想也許他決定放我們一馬，我也識相地將機器收起來，這算是一種禮貌的回敬吧！

我們偷拍的路上與這位列車長多次相遇，他在每一站起動車子前，都要口頭一一確認，每個儀表板上的資料是否正確，他的動作專業又流暢，聲音如同在吟唱著一首詩，身體動作又像舞者般柔軟。幾次等待的過程中，我都在偷偷欣賞他專業又完美的演出。

侯導勘景時突生一個想法，因為電車經常加速急駛，忽又緩緩慢行，造成兩輛不同路線的電車忽前忽後，忽而並排前行。因此他想將男女演員放在不同路線的列車上，交錯而過，卻彼此不

知。前前後後反覆地交錯，看起來就像兩人擦身而過、未能相見。人世間有多少人也像這樣，總是錯身而過，卻無緣相識相愛。但侯導只是隨意說說，就讓人感覺到難度，拍攝起來就可想而知了。這實在太難了，即使ＪＲ公司全力協拍，這樣的鏡頭要求也很難完成！我和侯導每天都在計算速度和時間，考量著要將男女演員個別放在哪節車廂，但其實，這一切也只能看運氣了。

如同前述，為了這個鏡頭，我們總共偷拍了十三、四天，每天開工先去拍一至兩次，若失敗就繼續後面的拍攝計畫。每天的狀況，要不就是兩車未能交錯，要不就是演員不在同一個畫面裡；有時則是自己人看了鏡頭，結果只能一次又一次重來。最後總共只有三次拍到合適的整段畫面，但能完整使用的只有一次，拍得真是人仰馬翻。

但侯導和我都覺得，這樣的付出是值得的，因為這充分考驗了團隊的合作默契與韌性，而我們透過鏡頭所呈現的內容，也讓人感受到生命的無常。

但拍攝的過程也不可能一路順風。

在車廂內拍攝容易反光，有一天，我要求大家盡量穿深色的衣服，沒料到第二天全體組員穿黑衣進月台，竟搞得像山口組出巡，更加引人側目。另有一天，正在整修的車站，全部用大白塑膠布罩起來，我在拍的時候，以為攝影機隱藏得很好，一轉身竟發現黑色的攝影機就在白色塑膠布前面，顯得十分突兀而明顯，好在我們反應夠

快，沒有被抓包。我每天是一上列車就開始觀察四周，有一天，我一上車就發現有個男人斜眼盯著四處瞧，直覺這人會告密，我就小聲告訴侯導此人可能會告密，果然到了某一站，他下車帶著月台保安人員過來，保安站在車門外，雙手交叉，示意停止拍攝，我直接用身體把攝影機擋住，用雙手的食指比個跟保安一樣的小叉叉手勢，表示明白其意，等列車一發動，我請助理分解攝影機，並與侯導約在新宿車站碰頭，我則與助理們帶著設備，到了下一站便趕緊下車。

後來，我們在支線上拍攝小型列車，是可以合法申請到列車支援，一樣也要拍車廂內的戲，還請來很多群眾臨演，擠滿了車廂。侯導看看我，問說怎麼拍？我認真地說：「還是偷拍吧！」侯導不解地看著我，我們倆個瞬間都笑了起來！

終究我們還是無法真正地理解日本，唯一的辦法，就是用最簡單、真實的影像去呈現。一開始先用簡單肅穆的色彩，但拍攝到一半，我又感覺影像沒有力氣，因為太真實、太簡單，讓人有些猶豫，憂慮瞬間湧上心頭，還好最後得到的評價是「顏色與故事很貼合」。

這次得到的經驗是，跨國合作最重要的還是要尊重對方的文化。

最簡單的光最美

《最好的時光》為三段式電影，關於一九一一、一九六六、二〇〇五年三個不同時代的愛情故事，說的是戀愛夢、自由夢與青春夢。

三段愛情都扣連著時代背景，處處可感受到當時的社會壓力。

影評人稱這有如侯導電影的「精選集」，吸收侯導電影的一些主要元素，再重新組合，第一段有《風櫃來的人》、《童年往事》的懷舊和情懷，第二段是《海上花》的服裝、時代氣氛，第三段則散發《千禧曼波》的當代氛圍。

因為是跨越近百年的三個年代，我必須調整色調去表現其中的區別，我和侯導討論過，其實就像影評人後來看到的，再怎麼想要不一樣，過往電影的影子還是揮之不去，我們已經很有意識，盡量避免掉《戀戀風塵》那樣的乾澀、悲情，不要像《海上花》那樣華麗，離《千禧曼波》的電子感、數位感遠一點。

第一段的「戀愛夢」裡，在南部的眷村騎著單車的青澀少年張震，埋頭往前騎去，勇往未來直行，旗津船渡的今生重逢未遇，兩船交錯激起的無奈浪花。瑞芳鐵道邊，悠悠凝望著男孩背影的舒淇。昏暗小屋內兩情相悅，揮桿四散的撞球，如人世未知的命運。路邊攤上無語的相聚，嘉義老車站的雨夜送別，只盼來生再相逢。這是我

對這段內容的告解。

有一天，我跟侯導去迪化街看景時，侯導說：「不行，這房子只有五、六十年，還不夠老。」但那時已經沒有其他選擇了。他問我怎麼辦？我特別注意到房子四周的玻璃窗，在層層昏暗的灰塵下，依然呈現迷離的紋路、典雅的造型，十足的年代感，它們一起對我發出召喚，我向侯導說：「這幾扇玻璃窗，已經在這裡等了我們六十多年了，為什麼不用呢？它在向我們倆招手。」侯導一聽就笑了，決定在這裡拍攝第二段的「自由夢」。

青樓隔間裡撥動琴弦的女子，與方桌旁的失意書生兩兩相望，琴聲幽怨，明天要面對死亡的男子依然無言。這是前世還是今生？而最後留在彼此記憶中的，則是牆上的那幾扇窗。

因為是老建築，房間都很小，布燈與擺放攝影機都非常困難，怪誰呢？都是自己找的麻煩，但攝影師就是不能怕麻煩，每一次的困頓考驗，都是成長與表現的機會。

在第三段的「青春夢」中，飛馳的摩托車上緊抱依偎的男女，公寓牆上貼滿了相片，快樂往事都留在牆上，望向窗外的男孩與舉燈呆想的女孩，都在尋找出口，青春原來如此無力。

這一段裡的燈還是用得很少，有一場舒淇在走廊上看照片，所有的光源就是地上

《珈琲時光》工作照。

的一盞日光燈。舒淇走過去，拿著日光燈晃一晃，再看看照片，就是這樣。而那盞日光燈，是我請美術與道具刻意陳設的，既可呈現年輕人生活的隨意，也解決了走廊內打燈的難題，同時也表現了有趣的光影，有時候打燈就是如此簡單。

《千禧曼波》、《珈琲時光》與《最好的時光》，很多人都誤以為我們有最好的攝影燈光設備，事實上都只有幾個燈而已，兩組小的聚光燈（Didolight），一組三個，總共六個，最大的是一百五十瓦的燈，當然還有一些瓦力稍大的基本燈。

最簡單的光最美，也最真實，最有說服力。

我是底片的擁護者，但不討厭數位。

底片是未知、不確定，是一種化學變化，像作畫，用底片拍攝的導演，會記住所有

280

拍過的畫面，對每一個鏡頭都灌注濃厚的感情，對沖印出來的片子充滿期待。

這幾年數位進步神速，這一代的電影人入門變得容易，攝影機器材也都變得易用易懂，打開攝影機就拍，也會得到不錯的畫面。但專業不見了，門檻變低了，電影創作也可能會變得越來越無趣！事實上，拍攝電影是越來越難，觀眾對劇情、美學、影像都更加挑剔、更加要求，專業也相對變得更重要，要有更高的專業能力，才能面對當今數位光影的挑戰。

多年前，我到法國拍《印象雷諾瓦》時，就明白已經回不去了，底片時代即將走到終點，有一天，底片必將成為博物館裡的展示品。

再幾年，果然我拍《寒蟬效應》時就只能使用數位了。二○一二年之後，數位的表現力已經接近於底片，就算是用底片拍攝，到頭來仍會被掃描成數位影像，用來看片、剪接、錄音。放映，終究是這樣的一個混合體。當然也可以堅持用拷貝放映，但成本實在差異過大，費用根本是天差地遠，效果也未必比數位好，我想應該不會有投資人會支持這種做法，而且，現在應該也沒有戲院還能放映拷貝片了。

底片屬於昨天，是毛筆字；數位是今天，是原子筆。如果昨天比今天好，我選擇留在昨天；如果今天比昨天好，我就擁抱今天，期待明天。

情人的眼光

《紅氣球之旅》讓大夥又跟著侯導轉戰到了法國。

這是一部法國投資的法國片，女主角是茱麗葉・畢諾許，這好像又離開了我們熟悉的軌道，但人生沒有什麼不可能。這是侯導的第一部西方電影，如果不是先前到日本拍《珈琲時光》，應該就不會有《紅氣球之旅》。

我們抵達巴黎時，只設定一個條件：不拍巴黎的風景，而是拍人，拍生活。

要說的都是人與事，到一個像巴黎這樣著名的城市拍片，它的景貌太誘惑人，很容易被迷惑，甚至失去方向。但我和侯導已經老僧入定，我們不會以景取景，而是從故事的角度去看每一場景，不為景色所迷惑。片中若會看到巴黎的風景，也只希望是在拍開車戲時，從擋風玻璃窗反射出來的街景。

侯導的電影因為拍攝前不試戲，演員可自由發揮，隨意移動，但也造成助理跟焦不準確，常會導致畫面短暫失焦的情況發生，有一次和法國導演吉爾布都聊到此問題，他問為什麼？我告訴他：「Focus? In your heart.」焦點在你心裡面啊。

吉爾布都笑著接受了我的說法。我想，總要嘗試佐證這個說法才行。

這次來巴黎拍片，我想拍一些巴黎失焦的相片，尋找「focus in your heart」，藉

282

此證明，「沒有焦」也可以有另類的味道，也能說出情緒，無焦之焦，焦在心中。

每天在車上時，我都會順手拿著我的小傻瓜相機，拍一些移動中沒有焦的相片，有時候這也是一種紓壓的方式。當我一個人在國外拍片，經常沒有說話的對象，時常感到孤獨、無助，偶爾也會陷入焦慮，於是就會拿著小傻瓜隨手拍，人啊、花啊、草啊、建築啊、流雲啊……紓解壓力的同時，也是一種記錄。

開拍前，侯導、我、法方製作人和茱麗葉‧畢諾許一同聚餐。第一次見面，大家先坐下來溝通，我趁機告訴她，接下來的拍攝現場，妳可能看不到什麼燈光。「為什麼？」她瞪大眼睛問。我說：「我會把燈都藏起來了，不要影響妳的表演。」總不能跟她說實話？我不想用專業的燈光打燈，我會利用現場的光源。

西方拍電影，傳統上習慣用大燈，而且打得很亮，只要看見燈光，明星的神采就自然展現。攝影機、燈光越多，氣場就越強大，這就是明星。

她聽完，嘴上說：「喔，沒關係。」但臉上明顯寫滿疑惑。

吃完飯走出餐廳，我們走了一小段，她從後面追上來，再問了一次：「你剛說沒有燈，到底是什麼意思呢？」

我勉強解釋：「我們會用些生活的燈，這樣不會影響妳的表演，但我們會注意妳的膚色和角度。」

看不到燈，剛開始拍時，茱麗葉‧畢諾許確實非常緊張，感覺得到她有些憂心。

《紅氣球之旅》工作照,與導演侯孝賢、演員茱麗葉‧畢諾許。

侯導一樣不試戲，我也一樣不會請演員先走一遍，隨便他們往哪裡走，我則用一隻眼睛看觀景器（viewfinder），一隻眼睛觀察四周的情況，來控制攝影機的移動，我通常都是這樣拍攝的。

有一天，她請了一位導演朋友一起來到現場，那位導演一直坐在監視器（monitor）前，平常我和侯導根本不看監視器（monitor），它只負責錄下影像，以便連戲或回頭找資料時用。那位導演連看了兩天後說：「很棒，沒問題。」茱麗葉‧畢諾許這才放心地笑了，消除懸掛在心中好幾天的憂慮。

專業演員看到光，就知道往哪裡走，讓自己進入合適的光裡，但在沒有大燈、沒有試戲的情況下，茱麗葉‧畢諾許還是站上險境，面對全新的挑戰，而她很快就掌握到這種自由，並改變了她的姿態和表演方式。有一場戲，我看到她泫然欲泣，眼睛泛紅，就在淚水要滴下的那一刹那，我把鏡頭搖走了。當時劇本的內容是，她剛從樓下搬回一架鋼琴，並請一位盲人調音師到家裡調音，叮叮咚咚叮叮咚咚的單調音符，我感覺正是她當下的心境，混亂、單調又寂寞無助，我就在她傷心淚下之前，把鏡頭搖到那個盲人調音師的手上，讓她的哭聲留在畫面之外。

那是很直覺的，我當下認為，在這裡留白或許效果會更加強烈，單調的音符把情緒拉得很長，那聲音透過影像，比哭泣更加悲戚。一拍完，我自問：「好大的膽子，緊要時刻鏡頭卻移走了！」侯導也沒看監視器便說OK，我立刻將鏡頭移動的事告訴

侯導，他說他看到了。

紅氣球飄走的戲又是怎麼拍的呢？

侯導在台灣時，已經請工作人員研究過氣球的飄浮度。

很多人以為是特效，答案是沒有特效，有時只有一根魚線，但大部分只是跟著氣球的移動來拍，用在適合的場景，就會覺得我們控制自如，其實我們只是跟著氣球東飄西盪地拍攝。如果要氣球飄進火車站呢？但氣球怎麼可能聽你的話，飄進火車站？所以我們就倒著拍，拍它從火車站飄出來，你唯一能做的，就是真的要聽氣球的話。

紅氣球飛啊飛，有些畫面便自然發生。像剛下車的乘客，就會自然地將面前飛過的氣球撥開，這也是無法設計的。

很多時候，我們都在等風。如果是在台灣，我會知道風從哪裡來、什麼時候來，呼風喚雨一點也不難，但我們不認識巴黎的風，只能等。

侯導採用了東方的角度去拍一個法國家庭，他「不要拍巴黎」的意思，就是要從角色的生活中去感覺巴黎，巴黎不是主角，人才是。

就是在拍《紅氣球之旅》和《春之雪》的這段時間，前後約三年，我是拍人的攝影師，卻也成了被拍的人，姜秀瓊和關本良以我為對象的紀錄片《乘著光影旅行》也在同時作業。

姜秀瓊長時間跟著侯導，我們是很熟的朋友，她好像本來想拍侯導，後來不知為

286

《紅氣球之旅》工作照。

何變成了我。「拍我的目的是什麼呢？」我問。「很多有名的攝影師，想拍他們的時候，人都不在了。」秀瓊說。

哈！哈！哈！因為我還活著。

紀錄片沒有劇本，我問秀瓊她是否有拍攝的資金與心中的目標觀眾，當時她還不太確定，拍攝資金預備向電影輔導金申請。我告訴她如果是自傳式的紀錄片就免了，如果要拍，我覺得主要對象應該是電影的從業人員，讓影片像一個攝影技術的工具書，能夠真實看到我每天在工作現場遇到的困難與挑戰，然後我是如何處理的、結果如何……她表示同意，我特別強調，若是拍到一半遇到困難要讓我知道，我能幫忙一定幫忙，若拍不下去，隨時可以停拍，我都支持。

開始籌備時，她邀請關本良攝影師加入，後來兩人並列導演，除了獲得電影輔導金之外，好像也在香港申請到一部分的輔助金。當時我正好在香港、台灣、大陸、日本、法國都有電影拍攝，拍攝小組就跟著我漂洋過海，進行訪談，訪問那些跟我合作的導演、主創、演員、朋友們，還有我獨居台北的母親，他們也跟我帶著母親一起去挪威，拍攝我和母親參加電影節的頒獎晚會，當晚我獲得挪威電影節的榮譽大獎，並被讚譽為「影像詩人」。但最後整個紀錄片完成時，他們卻漏拍了我在洛杉磯的家人，實為今生憾事。

因為我不常在台灣，工具書導向的紀錄片又過於乾澀，導演就去找我母親聊天，正巧我的兒子從美國回來探望奶奶，所以也入鏡了。直到影片正式首映前，我都沒有看過任何影像，只記得曾提醒過母親，不要什麼都說、什麼都告訴別人，但我也不知道他們到底讓她說了什麼。第一次看這部紀錄片是在金馬影展的放映會上，那晚母親坐在我旁邊，我緊張到坐立難安，幾乎窒息，可以說是我生平緊張時刻之最。

就這樣，我含淚看完自己過往的人生。

至今為止，這部紀錄片我只看過兩次，因為我在片中看見了自我命運的無奈與掙扎，但回望自身，那些已經逝去的時光，卻也因為太過沉重而無法面對。

回到《紅氣球之旅》這部片的拍攝。後來茱麗葉‧畢諾許形容我們的工作方式很「輕盈」，她從來沒有那樣表演過，宛如震撼教育一般，過往的經驗碎了一地。

288

演員茱麗葉‧畢諾許寫下「謝謝你情人的眼光」。

殺青後，我們辦道別聚餐，一群人找她簽名，侯導拿出護照請她簽，她很用心，熟知每個人的擔當和某些特質。我請她在我的衣服上簽名，翻譯當場翻給我聽，她寫的是「謝謝你情人的眼光」。

我哈哈大笑。

為了拍出女演員的美、氣質和韻味，身為攝影師必須不斷地觀察，用什麼角度、選什麼樣的光，才適合不同的演員，同時又不失光影的真實。對男演員亦是如此，有時看得專情，不免會被誤以為是，用眼睛吃豆腐的大叔吧？

所以我一直都在學習觀看的技巧，避免傳遞錯誤的眼神。但本質上，我一直都是觀念很傳統的人，一個很東方的男人。

「情人的眼光」，形容得太好了。謝謝妳，茱麗葉‧畢諾許。

來得正是時候的山嵐

侯導拍每一部電影前都讀很多書，不是隨便讀，而是上窮碧落下黃泉地研究，直到建構起龐雜的知識系譜。《刺客聶隱娘》是他年輕時就讀過的作品，那是後唐小說《傳奇》中一名俠女的故事，也是聶隱娘帶領他進入了整個唐朝。

我了解拍武俠片是侯導多年來的宿願，武打動作也早已在他腦中反覆演練。他說的武俠，有如電光石火，只有來去，剎那之間，生死立判。

所以當他說要拍《刺客聶隱娘》時，我便開始發愁。那時劇本還沒寫出來，而李安已經拍過《臥虎藏龍》，王家衛剛拍完「念念不忘必有迴響」的《一代宗師》。珠玉在前，我們要如何超越他們？如果不能，至少也要平起平坐，否則無異於拿一塊大石頭，往自己腳上砸。

這要如何拍呢？武俠片、古裝片、動作片、電影電視都拍了千百回了，人物、影像、服裝造型能改的也有限，似乎不可能找到新角度。

唐朝也只有一個，雖然每個影片，都有自己建構的唐朝。

無論再怎麼困難，一定要找到一個不同的角度，將《刺客聶隱娘》中的唐朝，呈現出一個全新的影像面貌。

290

十幾年前我為《攝影師》雜誌寫過一段文字，內容是關於「黑與白」：

中國傳統的書法、山水、碑帖，都未脫離這個簡素的精髓，知黑守白，黑中見白，小區塊的留白，除了表現了層次，暗藏了細節，更揮灑出各派個人的人文風格與地域文化，小小的留白亦是千古精煉下的藝術文化的結晶，是一種美感的呈現，是一種品味的確認，是一種氣質的養練，最後達到一種心境的滿足。

沉鬱、蒼莽、深瀾都是黑的昇華，酣醉淋漓，沉著厚實的黑色，黑重蒼鬱與清雅潔淡又是一種對比，是反意情景，但是，又都是可並存，且可相互輝映的一種昇華，是意境與藝術的無盡情緒。

當我們追隨一位心中的大師時，我們首先要明白，不師其跡，而追其心，不能只是模仿，而須見其內涵與思維，體會其精神與分析其質素，活用其方法，領會其真趣，然後融會，創造轉化而成屬於自己的思維，而養成獨特的風格。

我經常閱覽一些喜歡的畫作，特別喜愛中國水墨畫中的黑，與暗藏其中的白與暗與黑的反覆層次，當然這些分明的細節層次感，是需要黑的極致，讓白來襯托與表現的，黑必須滿，白必須重，同時黑越重，白越滿，黑滿白重，詞句簡單卻詞意深長。

我的美學觀點、影像概念與電影觀，乃是長期從中國的傳統書法、水墨畫、碑帖，吸收並轉化而來。

於是我把李可染、傅抱石的畫冊給侯導參考，李可染絕對是黑白高手，黑滿白重，但沒有傅抱石來得野。傅抱石的風格似乎更符合《刺客聶隱娘》，但現實中似乎沒有這樣的山水，也只能做為一種參考。

最後我總結了我的意見：參考傅抱石，呈現一個蒼茫、大氣，更野性，也沒有修飾的唐朝；用李可染的黑滿白重，黑重白滿，來呈現故事氛圍，來彰顯真實。

侯導最後說：「你自己看著處理吧！」這就是最好的回覆，我就當作侯導答應了。心中有一個底，才敢大膽去改變色彩。我最憂心的是，拍出一個類電視劇的唐朝。若結果如此，過程再大聲喧嚷、陳設再金玉錦繡都無用。電影，最重要的是結果。而侯導與我都有自信，只要給我們足夠的時間，任何挑戰都可輾壓而過。

《刺客聶隱娘》是侯導電影中成本最高者，耗資兩億多台幣，與李安的《臥虎藏龍》和王家衛的《一代宗師》比當然還是寒傖，但我們已有能力到日本奈良、京都，還有內蒙古，以及北京的一個片場拍攝，台灣的部分就在宜蘭山林以及中影攝影棚內拍攝。

磨劍數十年，終於開拍。

基本上，侯導不管我的鏡頭，但我會和他溝通。有時我會先抵達拍攝現場，他來的時候，我大都會將鏡位都處理好，他看一看，一般都會說：「好，就這樣。」有時也會略微思考，問我：「要不要這邊看看？」我們的關係像是甜蜜不再、但相互信任的老夫老妻與親密戰友。

在山野拍攝的過程中，掛滿玉蜀黍的破舊老屋也進了畫面。我愛讀歷史，此時我對侯導說：「玉蜀黍是明朝嘉靖至萬曆年間才進入中國的，唐朝還沒有。」於是就請現場場務把玉蜀黍拿掉了。這就是看書的好處，不會將錯誤永遠留在畫面裡，我的工作不僅是設計燈光、確定鏡位，也要品管畫面中的內容。

有一場戲，導演將舒淇擺藏在張震房間的角落偷看他，對角線只有幾米。兩人這麼近，連呼吸聲都聽得到，我們的鏡頭要如何表現出張震就是看不到舒淇呢？導演覺得不是問題，但問題是畫面要如何呈現，同時又能讓觀眾相信。我觀察環境後發現，當風吹來，幃幕飄晃，對方確實是有可能看不見的。風呢？我們於是用電風扇吹，也動用人力風扇，卻都沒有自然風那樣的效果，那就等自然風吧。

而每次說要等風，風就來。工作人員都覺得很神奇，其實我只是習慣觀察氣流變化，加上一點運氣。

舒淇要去刺殺將軍的那場戲，將軍正在和兒子玩，本來沒有設計什麼，就是父子在說話，但忽然來了一隻蝴蝶，那是自然發生的真實場面。一隻活生生的蝴蝶，我看

到了，就輕輕地告訴旁邊的助理「開機」，錄音組當然也會收到我們的暗示，也同時開錄。

不影響父子追逐蝴蝶和說話，一切都在安靜中進行，這樣才能拍到那生動的當下，聶隱娘因為父愛而不殺人的理由。如果要放一隻假的蝴蝶就會變得很無趣，小孩不是專業演員，也演不出來，其實我們也想不到可以用蝴蝶來表現父愛，只要看孩子的眼神和動作，蝴蝶是真是假自然就有答案了。

而父愛的流露，也像自然吹來的風。

攝影師永遠必須專注地觀察，掌握當下的情況。前面也談過，所有美的光影與事物在你面前時，若是你沒看見、沒發現，那麼它就不存在。訓練審美、培養的眼力，這對一個攝影師來說是多麼地重要。

而將軍府的光是怎麼來的呢？若是大燈一打，美術布置的薄紗就會因為曝光過度失去細節，也可能在燈下燒起來，所以偌大的將軍府我們只用了幾盞冷燈（日光燈），並將它們改成暖色調，再拿一個中型的、日光型的燈打在一個反光板上，反射下來，就成為室內微暗的光源。日景時，一個十二頭的鎢絲燈從場景外遠遠打進來，打出陽光的感覺。這樣的燈光工作，若換成其他劇組，一般需要十幾個人來做，但我們五個人就搞定了。

還有一場戲，張震回後宮和夫人周韻說話，我們搭了一個很簡易的景當後宮房

296

間，看起來很一般，但問題是，要怎麼把假的拍成像真的呢？我正為此憂心的時候，那天下午，正好有陽光灑進後宮，破壞了原來的拍，大部分的攝影師與燈光師都會選擇把陽光遮掉，因為陽光的移動和變化很快，不夠穩定，也不希望陽光破壞了設計好的光，更擔心不知如何控制，而且這不請自來的光，轉眼又會消失無痕。

但侯導這場戲只有一個鏡頭，只要稍微控制拍攝進度，我認為移動的陽光其實是可以掌握與利用的。

所以我跟侯導要求趕快搶拍，但侯導不願急呼呼地搶快，而今天的陽光眼看也已經來不及了。第二天的天氣如昨，我們只打了幾個小蠟燭的燈等待，午後時間一到，陽光如約灑落，我氣定神閒地拍完這場戲，讓搭建的假景看起來宛如真景，而且真的存在陽光裡，也讓張震的妻子周韻增添了數倍的美感，這就是老天賜給我們的禮物。

我們到京都寺廟拍夜戲時，廟方以安全為由，有些場景不讓打燈，當然也不讓釘釘子，因為都是古建築，我自己也非常小心，絕對不能破壞規定。我們只能用蠟燭，燭光亮度不足時，就請工作人員把燭芯做粗一點，或者把幾根蠟燭放在一起。

電影工作永遠有新的挑戰，教人樂此不疲、迷戀不已，顛峰時刻則是差一秒鐘，就要被壓力吞噬時的靈光乍現。譬如張震用力摔瓷器那場戲，我們不知道他會往哪裡摔，問他他也不曉得，亂摔一通。他只有一次機會把瓷器摔完，好在也順利摔完了。

但摔完後，不知為何侯導不喊卡，演員僵在現場，我習慣了，鏡頭就繼續拍，一片靜

默中，張震轉身離去，一旁坐在榻前的周韻突然對四周的下人說：「過來，都整理一下。」過程非常自然，瞬間展現出幕府夫人強大的氣場。

侯導深知在一個尷尬的時間點，如果不喊卡，演員會產生彈跳一般的機智反應，預期之外的張力就這樣產生了。

觀察現場，臨機應變，順勢而為，是多年來我們養成的競爭力。

我們在湖北大九湖的山區取景，這裡還住著為躲避武則天追殺，而逃難至此的唐玄宗部屬後代。

拍舒淇在山頂上和師父告別的那場戲，原先在附近的一個景拍攝，但拍得不理想。接著在拍別的鏡頭時，我注意到山嵐緩緩升上來的過程，就跟侯導商量：「要不要請師父上山頂呢？山嵐上來的時候，前後山巒的層次非常像一幅『水墨山水畫』。」

這場戲拍了兩個take。第一個take山嵐的動態也很好，山頭上的師父演員是第一次與侯導合作，開拍後鏡頭很長還未卡，她開始左右尋找我們，以為我們拍別的去了，鏡頭NG。這場戲很長，鏡頭從山坳處，跟著緩緩上升的山嵐，搖往遠處矗立的大山，山頂站著微小的白袍道姑，山嵐漫布空間，女徒弟跪後告別，表現師徒反目前的情境。我們就是想借助山嵐，把這樣的情緒說出來。

這個鏡頭的拍攝，除了經驗之外，還要有很好的運氣，因為每盒底片有使用長度

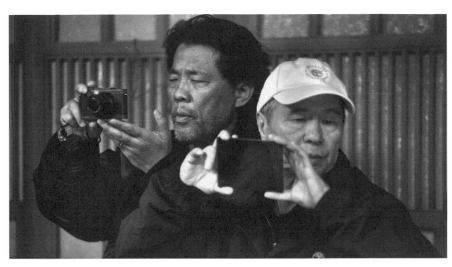

《刺客聶隱娘》工作照，與導演侯孝賢。

的限制，又是很長的一場戲。何時開機？有沒有山嵐緩緩上升？底片夠不夠拍？山嵐飄移的方向合適嗎⋯⋯這些都是我們要克服的困難。

第二次拍攝時，一鏡到底，非常完美。我想也只有侯導敢這樣做，在遠遠的地方讓你去體會，不會跳到近景，遠遠地看著師徒告別，山嵐蔓延淹沒畫面，看著看著就看出了情緒，有了味道。

拍完後，我跟侯導說：「糟糕了，大家一定會以為這是特效做的。」

會這麼開自己玩笑，是因為我們明白，不可能永遠有好的光，也不可能永遠有來得正是時候的山嵐，更不可能永遠有好運跟著你。

果不其然，上片後有人問，那個山嵐上來的鏡頭，是特效嗎？

透過《刺客聶隱娘》，我們找到了一種詮釋唐代的新色彩。掌握到大自然瞬間的幻化與動人心弦的美。最重要的是，我們創造了一個沒人看過，但讓人相信的唐朝。

我個人感覺，《刺客聶隱娘》與《臥虎藏龍》、《一代宗師》至少打成平手，但意境更勝一籌，文化的底蘊更深厚，傷感也就更加深重，一如被濃霧包覆的山頭……

是的，這可能是當代台灣最後一部底片電影了。

底片啊！底片！你的退場，我的電影人生也從此變色！

你讓我深深地難忘與懷念。

Chapter 6

光的凝聚　　「我」是誰？

學會，忘記，再學習

有一年到香港電影學院上課，前面兩天，我講授攝影助理、攝影師必須擁有的基本知識和技術，所有應該遵循的標準和電影的基本文法……等等，院長也坐在學生席中聽課。

第三天我告訴他們，前面兩天我說的，知道之後記在心裡就夠了，今後統統不必遵循，你如果照標準去做，你只是一位標準的普通攝影師，永遠不會被別人看見。基礎與標準我們當然需要知道，但是如果有機會執行時，我們必須打破基礎，超越標準，要有冒險嘗試的勇氣，才有機會讓別人看到你，這樣才會有成功的機會。

試想，地球上的每一天，有多少電視、電影正在拍攝？有多少攝影師正在用盡全力追光逐影，希望被世界看見？你如果只是標準、正常、不出錯、拒絕嘗試創新的風險，來挑戰陌生的光影與畫面，世界怎麼會看見你？你永遠不可能成為一位優秀、並且被關注的電影攝影師。

但要怎麼做？就是不斷嘗試，練習冒險再冒險。不斷學習，然後忘掉，再重新學習。

那些知識和技術存在的目的，不就是為了鋪墊我們，前往未知之境冒險的能力嗎？

302

當你思考、嘗試、決定用不一樣的光影和鏡位去述說故事時，為何是這樣的光影、那樣的鏡位，都必須有完整的想法和理由。在拍攝現場必須隨機應變，畫面的光影色彩，要如料理般能夠自在調配、蒸騰出某種味道，所謂的影像風格是逐漸確立的，迷人的光影之路，就是不斷的挑戰與冒險。

就算跌倒、失敗，也是成長與改變需要的養分。

求藝之路道阻且長，這一切沒有人能夠教你，就算我站在你旁邊手把手，也無法把幾十年的功力盡傳給你，勉強輸入也可能有內傷的危險。

各人有各人的追求與心性，我給你服用的，不一定適合你的體質。年輕攝影師嚮往自由，但我正好相反，我給自己限制，站到懸崖邊，為了不掉下去，必須堅持不忘初心，在限制中找到新的角度，發展新的色彩美學，呈現不一樣的畫面。

唯有限制最能激發人的潛能。

聽課、讀書都是過程，最終也只有自己能培養自己、灌溉自己，因為只有自己能改變自己，培養自己的審美能力，做這一行必須建構自己的美學觀。

年輕時我常去美術館，老實說，很多展覽看了半天也看不出所以然，但慢慢地看，多次地看，自然就會產生判斷力，知道自己所愛，發現美在何處，同時培養出眼力，從而建構自我的美學。訓練自己能夠欣賞與判斷美感的一對眼睛，這個過程我稱之為「養眼」。

自己培養自己

我培養自己的方法，除了看電影之外，還會瀏覽各式各樣的廣告和影片——現在的手機，有時候可以表現出電影所無法表現的色彩，不可小覷。

我熱愛不沉悶的藝術片，那種電影結束後留有尾韻，會讓人沉浸在影片裡好一陣子，黏在椅子上不想馬上離開。我也愛具有人文意涵或冒險刺激的電影。

我的教室就在跳蚤市場，和羅列各種字畫與器物的舊貨攤與博物館裡。再說一次，必須建構自己的美學觀，養成在任何拍攝環境中，都能克服問題的美學素養。

二〇二〇年的二月之後，受到新冠肺炎的疫情影響，拍片行程都宣告停擺。因為要參加台北電影節與金馬獎，我來去台灣與美國多次，每一趟都要隔離十四天。這是至今為止，我人生中最長的暫停時刻，宛如退休生活的預演。我獨自隔離在母親家，翻出塵封的箱子，為以往蒐藏的物件重新拍照，這些物件都是我在不同國家、不同地區拍片時，利用開暇去「養眼」時買下的，吸引我的都是這些作品的美感，之後即封箱收藏，接著再轉去拍下一部電影。

隔離期間的拍照憶舊，讓我沉溺其中，幾乎忘記時間已至，應該回返人間了。

這半生的蒐藏，背後是我的電影因緣，它們引領我走向歷史的一角，展開跨越時空的對話，為了認識它們，我努力找資料，用功讀書，同時培養出眼力，從而建構自己的美學，這或許成為了我之所以為我的理由。

永遠是一個攝影師

一直到現在，我還是一位自己操作攝影機的電影攝影師，難道沒有動過心，當導演嗎？

年輕時確實動心起念過，不只動心起念，還寫過兩個故事大綱和一點小細節。

第一個故事，靈感來自在大陸拍《上海假期》時，電視上頒獎給十大電影放映師，其中一位放映師得獎時表示，他騎了好幾天的驢，坐了一天的火車，終於來到上海……

於是我構想了一個，在山中駕著驢車的、流浪放映師的故事。放映師是一位會一點功夫的老頭，三餐不繼的村民看見他的驢車上有兩個大箱子，便結夥行搶，他獨力打倒數人後，喝道：「我啥都沒有，你們要搶什麼？」那箱子裡裝了什麼呢？村民不信。他打開箱子，裡面放的是一台老舊的放映機，他就地放片給村民看，那是一部蔣

306

介石在振臂疾呼的「抗日戰爭宣傳片」，村民們都睜大眼睛，直直看著。

隔天，放映師發現有個小孩跟著他的驢車走，一問，說是想拜他為師，放映師以為小孩想跟他學放映，十分欣慰，沒想到，小孩真正想學的其實是功夫。他們一老一小在偏山小村放映電影，住宿在山野的帳篷內，一邊學功夫，也一邊修理碎斷的拷貝片……

這個內容在我的腦中轉了一遍又一遍，刪刪減減，不停流轉，無巧不巧，那年出現了一部轟動全球的義大利電影《新天堂樂園》，我也不知道那片子的詳細內容，但聽說與電影放映師有關，我不想被旁人認為是抄襲，就停了下來。

在拍攝《太平天國》時，經常聽導演吳念真說起他父親的往事。成長於日據時代的父親，生平願望就是到東京日本橋看天皇。

拍《半生緣》時，我又在報上讀到一名日本的二戰軍官，跑到北京自殺的新聞。那是關於一個在九份長大的男孩，從小仰慕天皇，經常跑去口校偷看日本學生練習切腹，烙下「神聖之切腹」印記。最後，男孩真的走上了切腹之路。

這是我第二部想拍的電影，然而時代的風向一變，這樣的題材也失去了意義。每日本軍人為何來到北京自殺？因為北京有他生命中最美好的時光。

個時代都有每個時代要說的故事。

成為導演的意義何在？我的追求又是什麼呢？有段時間我反覆自問。

答案很明白——我沒有權力慾望，也深知導演是非常辛苦的工作，既要腳踩實地，又要能天馬行空。每一部電影的開始都是零，從發想、撰寫劇本、設定角色，到找演員、籌備資金，步步嘔心瀝血，無論成敗，下一次又從零開始。

徹底想通後，我就心甘情願地做一名攝影師。

我的攝影哲學很簡單，複雜的最終目的，就是回歸簡單。

同一劇本，十個攝影師可以拍成十種模樣。同一張臉，十個攝影師也可以拍成十張不同的臉。誰和誰說話，誰又碰了誰一下，這樣的細節我不會強記。但我必須梳理出每一場戲的焦點，因為每一場戲都有一個戲劇的焦點，抓到焦點，就能進入故事的重心。

走進拍攝現場，我都讓自己放空，不預設立場，空空如也，然後觀察。

觀察現場、隨機應變、掌握當下，這些都需要經驗的累積，累積到一定程度，突然出現的光、風吹過的樹葉、忽地飛來的蝴蝶、停在草上的蜻蜓、地面上拖長的人影、火車駛過的影子，都能成為畫面中的精靈，它們讓影像呈現出季節變化、時光流逝、孤獨寂寞，同時還有希望……

不必刻意去找尋風格式的影像拍法，拍攝的當下，心裡必須構思著如何剪接，以及鏡頭與鏡頭之間的關聯性。

不要被顯示器騙了，每一台都不一樣，沒有標準。標準在你心裡，攝影師必須用技術、經驗和內心的追求，去建立心裡的標準。

也不要想依賴後期，後期可以給你的，也可以給任何一部影片，那不屬於你的創作，那都是來自調光設備的軟體。

每天收工後，把當天所拍的回想一遍，再把隔天要拍的仔細想過，在腦中過濾一下，然後沉澱，接著放下。

影像用在對的地方，與故事呼應了，就會產生感覺，就有了生命的況味。

底片時代過去了，數位既已來到，表現力也接近於底片，我不會故意選擇留在昨天。好好接受它，運用其最大的優點。有意思的是，過去我們擔心底片電影粒子太粗，現在的數位，有時還得反過來去加些粒子，以掩飾失去真實的過度細緻。

一千年前的器物之美不會被否定，但美的定義是流動的，有世代差異。如果能夠重拍《童年往事》，面對新世代的觀眾，我會選擇一個有現代觀點的《童年往事》，這不是拍舊如舊，追求的是再創寫實，如果和幾十年前拍得一模一樣，即使再成功，也已經失去了創作的意義。

我只是一位電影攝影師。我的故事還沒有結束，我還在追光逐影，依然有夢。

一生追光逐影

一生追光逐影，伴隨的總是無限的孤獨與寂寞，若是人生還有選擇，我依然會留在原地，享有那無盡的孤獨與寂寞。電影讓我享有太多不同的生命體驗，每一部電影，我都是處在不同的心境與感受下，嘗試用不同的色彩與影像，將它們呈現出來。

我拍攝過一百多部電影，享有過一百多次不同的人生況味，我經歷過《策馬入林》的五代十國，《刺客聶隱娘》的唐末亂世，《海上花》的青樓繁夢，《戲夢人生》的清末流離，《一個陌生女人的來信》的北京往事，《半生緣》的滬上民國，《花樣年華》的香江舊事，《童年往事》的青澀少年……所有的人生故事，我都用盡心力傳達出我內心的感動。

一生如此豐盛，夫復何求。

我深信，就算是在最黑暗的時刻，只要一點點光，就會有希望。

用最少的光，傳達光明，穿透生命，看盡人生。

不要忘了，電影是有生命的。

人生最痛的時候，也就是最雋永的時光。

二〇一五年以《刺客聶隱娘》榮獲第五十二屆金馬獎最佳攝影獎。
© 台北金馬影展執行委員會

作品年表

年分	作品	導演	入圍・得獎紀錄
一九八一	飛刀，又見飛刀	黃泰來	
一九八二	武之湛	余積廉	
	竹劍少年	張毅	
	苦戀	王童	
一九八四	策馬入林	王童	獲得第30屆亞太影展最佳攝影獎
	單車與我	陶德辰	
一九八五	童年往事	侯孝賢	獲得第3屆電影欣賞最佳攝影獎
	陽春老爸	王童	
一九八六	戀戀風塵	侯孝賢	獲得第9屆法國南特影展最佳攝影獎
	稻草人	王童	入圍第24屆金馬獎最佳攝影獎
一九八七	黑皮與白牙	楊立國	入圍第33屆亞太影展最佳攝影獎
	老師，有問題	麥大傑	

312

年份	片名	導演	獎項
一九八八	江湖接班人	潘文傑	入圍第36屆亞太影展最佳攝影獎
	飆城	黎大煒	
一九八九	魯冰花	楊立國	
	人海孤鴻	潘文傑	
	壯志豪情	柯受良	
一九九〇	洗黑錢	袁和平	
一九九一	上海假期	許鞍華	
一九九二	告別紫禁城	潘文傑、文雋	
	阿呆	蔡揚名	
	中華警花	張旗、楊陽	
	野店	金鰲勳	
一九九三	戲夢人生	侯孝賢	獲得第30屆金馬獎最佳攝影獎
	方世玉續集	元奎	
一九九四	詠春	袁和平	
	天與地	黎大煒	
一九九五	女人四十	許鞍華	獲得第32屆金馬獎最佳攝影獎
	摩登共和國	柯受良	
	海根	李國立	

年份	片名	導演	獲獎紀錄
一九九五	墮落天使	王家衛	
	仙樂飄飄	張之亮	
一九九六	飛天	王小棣	
	南國再見，南國	侯孝賢	
一九九七	太平天國	吳念真	
	廢話小說	林海峰	
	熱血最強	梁柏堅	
	半生緣	許鞍華	入圍第17屆香港電影金像獎最佳攝影獎
	義膽忠魂	張建亞	
一九九八	海上花	侯孝賢	
	俠盜正傳	蔡揚名	
一九九九	心動	張艾嘉	入圍第36屆金馬獎最佳攝影獎
二〇〇〇	夏天的滋味	陳英雄	入圍第9屆克羅魯迪斯獎最佳攝影獎
	花樣年華	王家衛	獲得第37屆金馬獎最佳攝影獎（杜可風、張叔平共同獲獎） 獲得第53屆坎城影展最佳攝影獎（杜可風、張叔平共同獲獎） 獲得第6屆香港金紫荊獎最佳攝影獎 獲得第45屆亞太影展最佳攝影獎 獲得第67屆紐約影評人協會最佳攝影獎 獲得美國國家影評人協會最佳攝影獎 獲得美國電影學會最佳攝影獎

年份	片名	導演	獎項
二〇〇一	千禧曼波	侯孝賢	獲得第1屆華語電影傳媒大獎最佳攝影獎 獲得第3屆鄉村之聲電影票選獎最佳攝影獎 入圍第22屆波士頓影評人協會獎 入圍第15屆芝加哥影評人協會獎最佳攝影獎 入圍第20屆香港電影金像獎最佳攝影獎 入圍第27屆洛杉磯影評人協會獎最佳攝影獎 入圍線上電影與電視協會獎最佳攝影獎
	地久天長	杜國威	獲得第38屆金馬獎最佳攝影獎
二〇〇二	小城之春	許鞍華	
	二人三足	田壯壯	
	幽靈人間2：	趙崇基	
	鬼味人間	鄺文偉	
二〇〇三	想飛	張艾嘉	
	五月八月	杜國威	
	珈琲時光	侯孝賢	入圍第7屆鄉村之聲電影票選獎最佳攝影獎
	白色謀殺案	吉爾布都	
	情牽一線	滕華濤	
二〇〇四	一個陌生女人的來信	徐靜蕾	獲得第25屆金雞獎最佳攝影獎 獲得第6屆亞洲影評人協會最佳攝影獎

年份	片名	導演	獎項
二〇〇五	最好的時光	侯孝賢	入圍第42屆金馬獎最佳攝影獎 入圍第1屆獨立連線影評人票選最佳攝影獎
二〇〇六	春之雪	行定勳	獲得第29屆日本金像獎優秀攝影獎 入圍第30屆日本電影學院獎最佳攝影獎
	父子	譚家明	入圍第43屆金馬獎最佳攝影獎 入圍第26屆香港電影金像獎最佳攝影獎
二〇〇七	神遊情人（日本名：幻遊傳）	陳以文	
	紅氣球之旅	侯孝賢	獲得第4屆蒙特雷國際電影節最佳攝影獎 入圍第7屆國際電影愛好者協會獎 入圍第44屆美國國家影評人協會獎
	太陽照常升起	姜文	獲得第9屆長春電影節最佳攝影獎（金鹿獎） 獲得第10屆亞洲影評人協會獎（趙非、楊濤共同獲獎） 入圍第1屆亞洲電影大獎最佳攝影獎
二〇〇八	心中有鬼	滕華濤	
	不能說的‧秘密	周杰倫	
	今生，緣未了	吉爾布都	
	親密	岸西	獲得第44屆金馬獎最佳攝影獎

年份	片名	導演	獎項
二〇〇九	歧路天堂	李迪才	
	紐約，我愛你	娜塔莉·波曼等	入圍第5屆亞洲電影大獎最佳攝影獎
	兩天兩夜	朗辰	
	軌道	川口浩史	
	殺人犯	周顯揚	
二〇一〇	空氣人形	是枝裕和	
	戀愛通告	王力宏	
	挪威的森林	陳英雄	入圍第11屆長春電影節最佳攝影獎（金鹿獎）
	西藏往事	戴瑋	入圍第1屆美國電影攝影師協會獎（聚光燈獎）
二〇一一	畫壁	陳嘉上	入圍第40屆凱撒電影獎
二〇一二	全面開戰 痞子英雄首部曲：	蔡岳勳	
	愛LOVE	鈕承澤	
二〇一三	印象雷諾瓦	吉爾布都	
	天台	周杰倫	
二〇一四	寒蟬效應	王維明	入圍第51屆金馬獎最佳攝影獎

317

年份	片名	導演	獎項
二〇一五	刺客聶隱娘	侯孝賢	獲得第52屆金馬獎最佳攝影獎 獲得第9屆亞太電影大獎最佳攝影獎 獲得第3屆亞洲電影大獎最佳攝影獎 獲得第14屆國際電影愛好者協會獎最佳攝影獎 入圍第23屆克羅魯迪斯獎最佳攝影獎 入圍第6屆喬治亞影評人協會最佳攝影獎 入圍第51屆美國家影評人協會最佳攝影獎 入圍第14屆舊金山影評人協會最佳攝影獎 入圍第10屆獨立連線影評人票選最佳攝影獎 入圍第37屆國際電影攝影師電影節獎（馬納基兄弟） 入圍國際線上影業獎最佳攝影獎 入圍線上影評人協會最佳攝影獎
	失孤	彭三源	入圍第30屆金雞獎最佳攝影獎 入圍第13屆長春電影節最佳攝影獎（金鹿獎）
	有一個地方只有我們知道	徐靜蕾	入圍第3屆中英電影節最佳攝影獎（金騎士獎）
二〇一六	我是女王	伊能靜	
	剩者為王	落落	
	長江圖	楊超	獲得第66屆柏林影展傑出貢獻銀熊獎 獲得第58屆亞太影展最佳攝影獎 獲得第53屆金馬獎最佳攝影獎

年份	片名	導演	獎項
二〇一七	相愛相親	張艾嘉	獲得第10屆亞太電影大獎（評審團大獎） 獲得第9屆漢米爾頓幕後英雄盛典年獎 入圍第37屆香港電影金像獎最佳攝影獎
	七十七天	趙漢唐	入圍第9屆澳門國際電影節最佳攝影獎
二〇一八	多情動物	吉爾布都	
	愛是永恆	陳英雄	
	後來的我們	劉若英	
	上下來去	葉倩雲	
二〇一九	夜以繼夜	張琦	
	尋找長著獠牙和 髭鬚的她	宗薩欽哲 仁波切	
	大約在冬季	王維明	
二〇二〇	莫爾道嘎	曹金玲	獲得第38屆伊朗曙光旬國際電影節傑出成就電影攝影獎 獲得第7屆中加國際電影節最佳攝影獎 獲得第10屆溫哥華華語電影節最佳攝影獎 入圍第13屆澳門國際電影節最佳攝影獎
二〇二二	操場	阿年	

國家圖書館出版品預行編目資料

光，帶我走向遠方 / 李屏賓 著；-- 初版. -- 臺北市：平安，2022.10
面；公分. --（平安叢書；第0738種）（FORWARD；60）
ISBN 978-626-7181-23-2（平裝）

1.CST: 李屏賓 2.CST: 臺灣傳記 3.CST: 攝影師

959.33 111015615

平安叢書第 738 種

FORWARD 60

光，帶我走向遠方

作　　者—李屏賓
採　　訪—蘇惠昭
撰　　稿—李屏賓、蘇惠昭
發 行 人—平　雲
出版發行—平安文化有限公司
　　　　　台北市敦化北路 120 巷 50 號
　　　　　電話◎ 02-27168888
　　　　　郵撥帳號◎ 18420815 號
　　　　　皇冠出版社 (香港) 有限公司
　　　　　香港銅鑼灣道 180 號百樂商業中心
　　　　　19 字樓 1903 室
　　　　　電話◎ 2529-1778　傳真◎ 2527-0904
總 編 輯—許婷婷
責任編輯—蔡維鋼
行銷企劃—薛晴方
美術設計—嚴昱琳
照片提供—李屏賓
著作完成日期— 2022 年 08 月
初版一刷日期— 2022 年 10 月
初版三刷日期— 2024 年 07 月
法律顧問—王惠光律師
有著作權 ‧ 翻印必究
如有破損或裝訂錯誤，請寄回本社更換
讀者服務傳真專線◎ 02-27150507
電腦編號◎ 401060
ISBN ◎ 978-626-7181-23-2
Printed in Taiwan
本書定價◎新台幣 580 元 / 港幣 193 元

● 皇冠讀樂網：www.crown.com.tw
● 皇冠Facebook：www.facebook.com/crownbook
● 皇冠Instagram：www.instagram.com/crownbook1954
● 皇冠蝦皮商城：shopee.tw/crown_tw